개정판

색채와 디자인

개정판

색채와 디자인

박영순 · 이현주 지음

(주)교 문 사

개정판

색채와 디자인

1998년 2월 25일 초판 발행
2011년 7월 19일 13쇄 발행
2012년 9월 3일 개정판 발행
2021년 2월 17일 개정판 2쇄 발행

저자 박영순 · 이현주
발행인 류원식
발행처 **교문사**

본문편집 이혜진
표지디자인 이현주

4 1 3 - 7 5 6
경기도 파주시 교하읍 문발리 출판문화정보산업단지 536-2
전화 031-955-6111(代)
FAX 031-955-0955
등록 1960. 10. 28. 제406-2006-000035호
홈페이지 : www.gyomoon.com
E-mail : genie@gyomoon.com

* 잘못된 책은 바꿔드립니다
ISBN 89-363-1305-0 (03650)
값 20,000원

박영순
이화여자대학교 미술대학 생활미술학과 졸업
Wayne State University 대학원 산업디자인학과 졸업(M.A)
연세대학교 대학원 주거환경학과 졸업(이학박사)
미국 General Motors Technical Center 산업디자이너
현재 한국디자인학회 고문
　　　한국디자인단체총연합회 명예회장
　　　연세대학교 생활과학대학 생활디자인학과 교수
저·역서 『발상과 표현기법』(역), 『인테리어 디자인』, 『색채디자인 프로젝트14』,
　　　『실내건축의 색채』(역), 『배치의 미학』(역), 『도시환경과 색채』,
　　　『실내디자인 용어사전』, 『우리 옛집이야기』

이현주
이화여자대학교 미술대학 생활미술학과 졸업
多摩美術大學 大學院 그래픽디자인전공 졸업 (디자인 석사)
日本國立東京藝術大學 大學院 미술연구과 졸업 (예술학 학술박사)
현재 연세대학교 생활과학대학 생활디자인학과 교수
　　　한국디자인학회 학술부회장
　　　디자인융복합학회 부회장
　　　디자인학연구 편집위원장
　　　International Journal of Asia Digital Arts and Design 편집위원
저서 『영상디자인』, 『기초디자인』, 『색채디자인프로젝트14』, 『정보디자인』

개정판을 내면서

디자인 교육과정에서 색채를 보다 이해하기 쉽고 흥미롭게 훈련할 수 있는 길잡이가 필요하다는 인식에서 지난 1998년 이 책을 출간한 바 있다. 저자들의 의도가 비교적 잘 반영되어서인지 지난 14년 간 이 책은 13쇄를 거치면서 꾸준히 많은 학교에서 교재로 사용되어 부족한 내용이지만 저자들은 큰 보람을 느낄 수 있었다. 이번에 14쇄를 출판하게 되어 그동안 개선해야 될 문제점으로 생각해 오던 몇 가지 내용을 수정하고 보충하면서 개정판을 준비하게 되었다.

개정판을 위한 주안점과 수정된 내용은 다음과 같다. 첫째, 이 책에서 색채의 이론과 원리를 설명하기 위해 사례로 사용한 그림이나 사진들의 일부가 세월이 흐름에 따라 시각적으로 흥미를 끌지 못하는 사례들이 있어 이를 시대감각에 맞도록 교체하였다.

둘째, 색채조형의 교재로 사용하면서 색채의 체계와 색채대비를 설명하는 부분에서 학생들이 반복적으로 질문했던 내용들은 이 책을 사용하는 모든 독자들에게도 의문이 될 수 있다고 판단되어 이러한 내용은 보다 이해하기 쉽도록 보충 설명을 추가하였다.

셋째, 색채와 디자인의 관계 그리고 자연, 전통, 회화 등을 다룬 색채의 발견 부분들은 실기를 통해 학생들이 직접 색채조형의 감각을 훈련하는 과정이다. 이 부분에서는 수업시간에 학생들이 직접 포스터컬러를 가지고 작업한 내용을 일부 추가시켰다. 학생들의 연습과정은 저자들이 제시한 색면구성보다 더욱 실질적인 사례가 될 것이다.

색채는 페인트, 인쇄, 염색, 영상 등 사용하는 매체에 따라 수많은 변수가 따르며, 원하는 색채의 재현을 위한 기술적인 문제도 많은 지식을 요구한다. 그러나 색채를 잘 다루기 위해서는 무엇보다도 색채의 체계와 지각과정을 충분히 이해하고, 색채대비와 조화에 대한 직접적인 체험과 훈련을 통해 디자이너 스스로 감각적인 기초를 튼튼히 하는 것이 매우 중요하다. 또한, 끊임없이 요구되는 새로운 색채를 만들어 내기 위해서는 색채를 발견할 수 있는 시각적 능력을 길러야 한다. 이러한 관점을 가지고 이 책은 디자이너가 색채에 대해 알아야 할 가장 기본적인 지식과 다양한 색채 연습과정을 수록하였다.

감성과 문화가 주요 키워드가 되고 있는 21세기에는 색채가 더욱 중요한 요소로 부각되고 있다. 그것은 색채가 음악과 마찬가지로 우리의 감정을 즉각적으로 변화시킬 수 있는 강력한 힘을 가지고 있기 때문이다. 이제는 색채기술이 발달하여 어떠한 대상이라도 색채를 선택할 수 있는 폭이 엄청나게 확대되었다. 색채 선택의 폭이 넓어질수록 색채의 사용은 더욱 전문적으로 주의 깊게 다루어져야 한다. 색채를 조화롭게 잘 사용하면 강력한 힘이 될 수 있지만 무절제하게 사용하면 산만하여 집중력이 약해지거나 오히려 방해 요소가 될 수 있기 때문이다.

개정판으로 새롭게 거듭난 이 책이 앞으로도 색채를 공부하는 많은 학생들에게 친절한 길잡이의 역할을 해줄 수 있기를 기대하며, 개정판을 위해 애써주신 교문사 양계성 상무님과 관계자 여러분들께 깊은 감사의 마음을 전한다.

2012년 8월
박영순, 이현주

머리말

디자인을 공부하는 데 있어서 색채는 필수적으로 다루어져야 할 분야이다. 따라서 디자인 관련 전공학과에서는 어떠한 명칭으로든 색채에 관한 과목이 필수로 되어 있다. 대부분의 경우에는 색채학이라는 이론과목으로 되어 있는데, 이는 색채가 무엇이고 어떤 체계로 이루어져 있는가를 알려주는 지식일 뿐, 창의적인 색채계획의 방법론을 제시해 주는 것이 아니므로 디자이너로서 색채를 계획하고 활용하는 데에는 충분하지 않다. 창의적인 색채디자인능력을 이끌어 주기 위해서는 보다 쉽고 흥미롭고 실제적인 색채학습이 필요하다. 이 책은 이러한 점을 중시하여 색채를 이론만으로 학습하는 것이 아니라 경험을 통해 학습할 수 있도록 구성하였다.

제 1장에서는 우선, 색채에 대한 이해를 돕기 위해 '색채의 지각과정', '색채의 특성', '색채의 체계' 를 다루었다. 이 과정에서 이론적 지식을 경험으로 이해할 수 있도록 많은 시각자료를 제시하였다. 그리고 색채를 다루는 데 있어서 가장 중요한 현상인 색채의 대비와 조화에 있어서도 색채이론에 근거하여 대비나 조화의 관계를 직접 보고 느낄 수 있도록 많은 사례를 제시하였다.

제 2장에서는 색채와 디자인의 관계를 다루었다. 디자인에서 색채는 다른 디자인 요소와 분리해서 따로 생각할 수가 없다. 왜냐하면 색채는 어떠한 경우에든 형태, 재료, 공간과 함께 존재하기 때문이다. 색채와 형태는 서로 다른 힘을 가지고 있어서 상호보완적일 때 그 효과가 크다. 다양한 질감에 있어서도 색채에 의해 그 효과는 더욱 강화될 수 있다. 또한, 공간은 색채에 의해 매우 큰 영향을 받기 때문에 이러한 디자인 요소들 간의 관계를 탐구해 볼 수 있는 내용으로 구성하였다.

제 3장에서는 색채의 발견을 다루었다. 색채는 고정된 의미나 이미지를 가지고 있는 것이 아니라 배색효과에 따라 끊임없는 창조의 가능성을 가지고 있다. 색채를 새롭게 발견하는 탐구의 대상은 매우 많지만 여기서는 그 대표적인 것으로 '자연의 색채', '전통의 색채', '회화의 색채' 를 다루었다.

오늘날 디자인은 그 뜻이 매우 넓어 실용적 목적을 지닌 모든 대상물에 대하여 기능적이고 시각적인 문제를 해결하는 과정과 결과를 통칭하고 있다. 또한 디자인은 모든 분야에서 활성화되고 있는데 우리의 실제 환경은 점점 더 혼돈스러워지고 있다. 그 이유는 여러 가지가 있겠으나 많은 부분이 색채에서 기인하는 것으로 보여진다. 따라서 색채의 문제는 디자인의 기초과정에서부터 지식과 감각을 통해 매우 중요하게 다루어져야 하리라고 본다. 디자인의 문제를 해결하는 데는 최선의 안이 있을 뿐 정답이 없다는 사실은 우리를 끝없는 탐구의 세계로 이끌어준다. 이 책이 디자인과 색채에 대한 창의적인 탐구에 도전하는 학생들에게 하나의 길잡이가 될 수 있기를 바란다.

1998년 2월
박영순, 이현주

차 례

제1장

색채의 이해

인간의 환경을 이루고 있는 여러 가지 요인 중에서 색채는 매우 감각적인 요인으로서 우리의 정서 상태를 즉각적으로 변화시키는 강력한 힘을 지니고 있다. 색채는 마치 눈으로 보는 음악처럼 감정을 풍부하게 하며 모든 대상을 다양한 시각적 경험으로 이끈다. 디자인에는 제품디자인, 시각디자인, 환경디자인 등 그 분야가 다양하지만, 이들 모두 색채를 배제하고는 이루어질 수 없다. 이처럼 색채는 디자인의 중요한 기초 요소이며, 디자인이 지닌 기능적 · 심미적 특성을 강화시키는 효과를 지니고 있다. 디자인 분야에서의 색채의 사용은 과학적인 접근보다는 감성적인 이해가 더욱 중요하다. 그러나 디자인 과정에서 색채를 효과적으로 사용하기 위해서는 우선 색채의 특성과 체계 그리고 색채의 대비와 조화에 대한 이론적인 지식이 필요하며, 이를 통해 감성적인 이해의 폭을 더욱 넓힐 수 있다.

1. 색채의 지각과정

우리는 흔히 색채를 물체가 지닌 특성이라고 말한다. 그래서 빨간 사과나 파란 하늘이라고 표현한다. 그것은 마치 해가 동쪽에서 뜨고 서쪽으로 진다고 표현하는 것처럼 사실과는 다른 것이다. 해는 뜨거나 지지 않으며 지구가 돌고 있기 때문에 그렇게 느껴지는 것이다. 그러나 느껴지는 대로 표현하는 것이 '지구가 태양의 서쪽에서 동쪽으로 돈다.' 라고 말하는 것보다 우리에게 자연스럽게 생각되며, 색채에 있어서도 보이는 대로 표현하는 것이 더욱 쉽고 자연스럽다. 색채는 물질의 특성만이 아니므로 색채가 어떠한 과정을 거쳐 우리 눈에 닿게 되고 특정한 감각을 불러일으키게 되는지에 대한 과정을 살펴봄으로써 색채를 보다 효과적으로 사용할 수 있게 될 것이다. 이 장에서는 색채의 지각 과정의 주요 요인이 되는 빛, 물체 그리고 시각기관과 뇌의 상호작용에 대하여 알아본다.

1) 빛

우리가 보고 느끼는 색채가 물질의 특성만이 아니라는 사실은 극장이나 텔레비전 앞에서 쉽게 증명된다. 영화가 시작되기 전까지 극장의 스크린이 하얀 막이라는 사실은 누구나 알고 있다. 불이 꺼지고 영사실에서 돌아가는 필름에 강한 빛을 쏘아 스크린에 비치면 화면 위에는 온갖 아름다운 색채의 세계가 펼쳐지는 것이다. 이때 우리는 빛을 통해 색을 본다는 사실을 이해한다. 모든 물질의 세계에서도 우리는 빛을 통해 색채를 보게된다. 따라서 빛이 없이는 아무 색도 볼 수 없으며, 빨간 사과는 빨간 빛을 보는 것이다. 이처럼 색채를 보게 되는 첫번째 과정은 빛이다. 빛은 여러 가지의 색파장으로 이루어져 있다. 빛의 색파장이 어떻게 구성되어 있는지를 파악하기 위해 많은 물리학자들이 연구해왔으며, 그중 최초의 연

그림 1-1 프리즘을 통한 분광실험 . 장파인 빨강은 굴절이 적고 단파인 보라는 굴절이 크다.

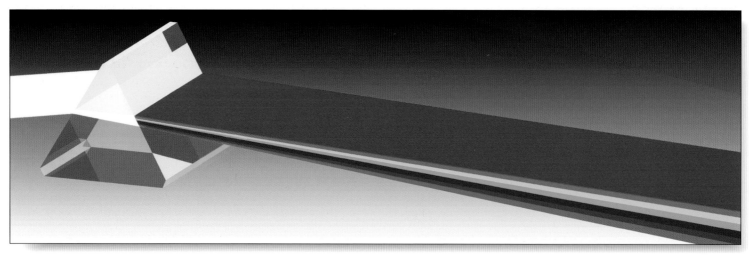

구는 영국의 물리학자 뉴턴 경(Sir Issac Newton)의 것이다. 그는 1667년 프리즘을 이용한 분광실험을 통해 빛이 빨강, 주황, 노랑, 초록, 파랑, 남색, 보라의 7가지 스펙트럼의 색파장으로 구성되었음을 보고하였다(그림 1-1).

우리가 무지개를 통해 이러한 색을 보게 되는 것은 공기 중에 있는 수분의 입자가 분광작용을 일으켜 빛의 스펙트럼을 보여주기 때문이다. 이 색파장들 중에서 빨강 파장은 780㎛의 장파이며, 보라 파장은 380㎛의 단파이다. 이 범위 안에 있는 파장은 각기 다른 주파수를 가지며, 주파수에 따라 서로 다른 색 지각을 일으킨다. 이중 난색으로 나타나는 장파는 투과율이 높으며, 한색으로 나타나는 단파는 공기 중의 입자와 만나게 되면 쉽게 산란되는 특성이 있다. 우리가 하늘의 색이 시시각각으로 달라지는 것을 볼 수 있는 이유는 바로 이러한 파장의 특성 때문이다. 낮에는 빛

이 공기 중의 수분입자나 먼지에 부딪혀 단파의 산란작용이 빈번하게 일어나므로 하늘이 파랗게 보이게 된다. 또한 황혼이 지는 하늘은 해가 기울면서 빛이 통과해야 하는 대기층의 거리가 길어지게 되며, 결국 투과율이 높은 장파만이 우리의 눈에 들어오게 되면서 붉게 보이는 것이다.

태양빛은 색파장 이외에도 넓은 범위의 파장으로 구성되어 있다. 이중 우리의 눈에 감지되는 빛의 범위를 가시광선이라고 한다. 스펙트럼 상에서 빨강 파장 바깥쪽에 위치한 장파는 적외선이고, 보라 파장 바깥쪽에 위치한 단파는 자외선이다. 이 외에 α선, β선, γ선, x선 등이 있으며, 우리가 가시광선 이외의 파장들로부터 색을 지각할 수 있다면 우리의 색채환경은 더욱 다양하고 풍부했을 것이다(그림 1-2).

우리 눈에 감지되는 가시광선은 7가지의 색파장들이 합성되어 있어서 백색광으로 보이게 된다. 그러나 빛이 물체에 닿게 되면 어떤 파장은 흡수

그림 1-2 가시광선의 스펙트럼

되고 또 어떤 파장은 반사되기 때문에 우리는 물체마다 다른 색상을 보게 되는 것이다. 우리가 물체에서 느끼는 색은 어떤 파장이 어느 정도의 비율로 반사되는지에 의해 결정되며, 색을 본다는 것은 반사된 빛의 색파장을 느끼는 것이다. 대부분의 광원은 무색광이나 백색광이지만, 필터를 통하여 특수한 파장을 통과시키게 되면 붉은색이나 푸른색의 색광을 보게 된다.

태양빛이 지닌 파장의 구성을 백색광으로 간주할 때 백열등이나 형광등과 같은 인공조명은 완전한 백색광을 만들지 못한다. 백열등은 붉은 색 파장인 장파가 우세하므로 난색이 돋보이지만 한색을 선명하게 보이게 하지는 않는다. 반면 형광등은 푸른 색 파장인 중단파가 우세하므로 모든 색을 창백하게 보이게 하는 특성이 있다. 이처럼 광원의 특성에 따라 색채는 다르게 보인다. 예를 들어 백열전구 아래서는 난색 파장이 우세하여 붉은 기미를 띠므로 얼굴이 더 생기있게 보이며, 정육점의 붉은 조명 아래서는 고기가 더욱 신선하게 보이는 것이다. 또한 백화점에서 보았던 옷의 색과 집에서 보는 색이 달라져 보이거나, 빨강 파장이 포함되지 않은 소디움등의 터널 안에서 모든 빨강이 갑자기 회색으로 보이는 것을 경험해 보았을 것이다.

조명에 따라 이처럼 물체의 색이 달라지는 이유는 물체의 표면이 광원의 빛에 포함되지 않은 파장을 생성해낼 수 없어 그 파장에 해당하는 색광을 반사하지 않기 때문이다. 따라서 미술관에 전시된 회화의 본래 색채를 감상하기 위해서는 모든 색파장이 균형있게 포함되어 있는 자연채광을 적극적으로 사용하는 것이 이상적인 방법이다. 현재는 조명기구가 점차 발전함에 따라 할로겐 전구나 삼파장 전구 등이 태양빛에 보다 근접한 파장을 갖도록 새롭게 개발되고 있다.

2) 물 체

색채를 보게 되는 두 번째 과정은 물체이다.

우리가 빨간 사과를 빨강으로 지각하게 되는 까닭은 투사된 빛이 사과에 닿을 때 다른 파장은 모두 흡수해 버리고 빨간색 파장만이 반사되는데, 우리는 이 반사된 빛의 자극을 인지하기 때문이다. 또한 노란 바나나를 노랑으로 보게 되는 것도 마찬가지 이유에서이다. 그러나 같은 사과에서도 다양한 빨강을 보게 되는 것은 사과의 각 부분마다 반사되는 파장의 종류와 양이 다르기 때문이다(그림 1-3).

투사된 빛은 물체 표면의 특성에 따라, 그리고 물질이 지닌 특성에 따라 흡수, 반사, 투과, 회절, 분광 등의 다양한 현상을 일으킨다. 화학자들은 물질이 지닌 화학적 분자구조에 따라 이와 같이 색파장의 흡수 및 반사 현상이 다르게 나타나는 것을 발견하였다. 불투명한 물질, 투명한 물질, 반투명한 물질, 형광물질 등에 따라 그 화학적 분자 구조는 다양하며, 투사된 빛에 대해 다르게 반응을 하는 것이다.

보통 불투명한 물질에서 나타나는 색채는 그 물체의 질감과 구조를 느낄 수 있으며, 거리감을 감지할 수 있게 해준다. 그러나 하늘처럼 특정하게 지각할 수 있는 표면을 가지고 있지 않은 대상은 색채를 통하여 형상을 느낄 수는 없으며, 단지 색감만을 느낄 수 있다. 유리컵처럼 투명한 물질을 통해서 보이는 색채는 3차원적인 공간감을 느끼게 해주며, 아크릴판 위에 맺히는 상의 색채는 투명한 물질에서 보이는 색채와 유사하다. 매우 얇은 금박지에는 투사되는 빛이 반사하기도 하고 투과하기도 하는데, 반사되는 빛과 투과되는 빛의 색이 달라지며 이 두 색은 보색관계에 있다. 즉, 반사되는 빛은 노랑을 띠게 되지만 투과되는 빛은 파랑으로 보인다.

그림 1-3 물체의 표면적 특성에 의해 색파장은 흡수되거나 반사된다.

비누거품이나 전복껍질 등에서는 분광작용이 일어나 무지개의 색이 나타 난다. 이 외에 형광물질에서 나타나는 색은 빛을 받을 때 더욱 강하게 반 사하는데, 이러한 특성을 이용하여 안전색채에 이용하기도 한다.

물체의 표면으로부터 여러 가지의 다른 색채를 느끼기 위해서 우리는 물체의 표면에 다양한 종류의 페인트를 칠하거나 착색을 한다. 시간이 경 과함에 따라 색채가 변색되는 것은 기후, 온도변화, 습기, 공기 중의 이물 질 등에 의해 표면의 화학적 분자구조가 변화하기 때문이다. 따라서 디자 이너는 안료나 염료를 사용할 때 그 성질이 여러 가지 조건에 어떻게 반 응하는지에 대해 고려해야 한다.

또한 같은 페인트를 칠해도 물체가 지닌 재질감에 따라 색채는 다르게 보인다. 즉 종이와 같이 밋밋하고 부드러운 질감에서 나타나는 색채가 돗 자리와 같이 거친 질감에서 나타나는 색채보다 밝게 보이는 특성을 가지 고 있다. 그것은 질감에 따라 빛이 흡수되고 반사되는 정도가 다르기 때 문이다.

디자이너는 잉크나 안료, 페인트, 착색제 등을 사용해서 새로운 물체의 색을 만들어 내는 작업을 한다. 따라서 색채를 선택하고 사용하는 과정에 서 안료의 화학적 성질이나 물체의 질감을 고려할 필요가 있다. 천연재료 로 만들어진 안료나 염료는 자연으로부터 온 것이므로 자연스럽고 변색 의 폭이 적으나, 인공적인 색채는 자연과 조화되기 어려운 색이 많고 변 색의 폭도 크다. 앞으로 화학자들에 의해 새로운 염료나 안료가 개발되 고, 새로운 합성 물질이 개발되는 과정에서 자연에 대한 탐구가 함께 이 루어진다면 더 좋은 새로운 색들을 볼 수 있고 사용할 수 있게 될 것이다.

그림 1-4 R.G.B. 파장 지각 그래프

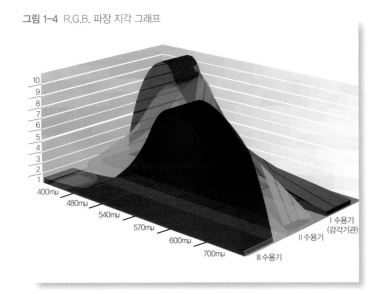

그림 1-5 시각기관

3) 시각기관

반사된 색파장이라도 우리의 눈을 통과하지 않으면 우리는 색을 볼 수 없다. 따라서 색채를 보게 되는 세 번째 과정은 시각기관이다. 우리의 눈을 통해 들어온 빛은 망막을 자극하게 되며 망막을 구성하고 있는 세포층이 그것을 자극으로 받아들여야 색을 볼 수 있는 것이다. 색맹은 망막의 세포구조에 이상이 있어 특정한 색파장의 자극을 받아들이지 못하는 경우이다. 생리학자들은 시각기관의 어떠한 조직이 색채를 볼 수 있게 하는지에 대해 많은 연구를 해왔다.

지금까지 연구된 결과로는, 망막에는 빛의 색파장에 반응하는 세 가지 감각 수용기가 있어서 다양한 색파장 중 빨강, 파랑, 초록의 파장에 대해 민감하게 반응한다는 것이 밝혀졌다. 따라서 다양한 색을 느끼는 것은 이 세 가지 감각수용기가 각각 얼마나 자극되었는가 하는 자극수준과 그 조합의 결과이다. 이 세 가지 수용기가 최고의 수준으로 자각되었을 때 흰색을 느끼게 되며 이 때문에 빛의 삼원색은 빨강, 파랑, 초록이 되는 것이다(그림 1-4).

감각수용기가 있는 우리의 시각기관은 지나치게 강한 색이나 빛의 자극에 대해 스스로 조절하는 능력도 갖고 있다. 그림 1-5와 같이 구성되어 있는 시각기관에서 홍채는 빛이 들어오는 동공의 크기를 조절하는 조리개 역할을 한다. 밝은 빛에서는 동공이 수축되어 빛을 적게 들어오게 하고 어두운 곳에서는 동공을 확장시켜 빛의 양을 증가시킨다.

또한 망막에는 간상체와 추상체라는 세포층이 있다. 간상체는 주로 명암을 구분하는 기능을 하여 물체의 형태와 움직임을 파악하는 역할을 하며, 추상체는 주로 색채를 구별하는 기능을 한다.

그림 1-6 동시대비현상 : 동일한 중간 회색이 빨간색 배경 위에서는 한색을 띠고 파란 배경 위에서는 난색을 띤다.

보통 인간의 눈을 카메라에 비유하는 경우가 있지만 인간의 눈은 기계적인 기능 이외에도 다양한 역할을 한다. 물론 정확도에 있어서는 카메라보다 떨어지지만 중요도를 판단하여 선별하는 융통성 있는 유기적 기관이라 할 수 있다. 인간의 눈은 생리적 평형상태를 유지하기 위하여 여러 가지 방어기제를 가지고 있는데 시감도 차이현상, 순응현상, 동시대비와 계시대비현상의 세 가지로 나누어 볼 수 있다.

시감도 차이현상은 똑같은 에너지를 가진 파장이라도 색이 다르게 지각되는 현상을 말한다. 이러한 차이를 비교한 곡선을 비시감도 곡선이라고 한다. 이 경우 시각기관 중 간상체와 추상체가 중요시되는데 밝은 곳에서는 추상체가 반응하고, 어두운 곳에서는 간상체가 반응한다. 따라서 어두워지면 반응이 추상체에서 간상체로 이동하게 되며, 600㎛ 이상의 긴 파장은 볼 수가 없게 된다. 낮에는 빨갛게 보이는 사과가 어두워지면 검게 보인다든지, 낮에는 파랗게 보이는 공이 어두워지면 밝은 회색으로 보인다든지 하는 현상은 어두워지면 추상체가 반응하지 않아 빨강이 먼저 없어지기 때문이며 이를 '푸르킨예 현상'이라고 부른다. 따라서 빨강을 어두운 곳에 사용하는 것은 적합치 않다. 시각기관의 이러한 현상을 이용하여 비상계단이나 어두운 곳에서는 명시도를 높이기 위해 초록이나 파랑을 사용하면 효과적이다.

순응현상은 명암순응현상과 색순응 현상을 포함한다. 명암순응현상은 극장에 들어갈 때 경험하는 현상으로 우리가 갑자기 밝은 곳이나 어두운 곳에 들어가면 일시적으로 시야가 안 보이다가 서서히 보이게 되는 경우를 말한다. 이는 밝기가 변화된 환경에서 우리의 시각기관이 적응하는 데 시간이 걸리기 때문이다. 어두운 곳에

그림 1-7 계시대비현상 : 윗그림을 1분간 보고 난 후 아래의 점을 보면 화면에 잔상으로 보색이 나타난다.

서 적응한 상태를 암순응이라 하며 밝은 곳에서 적응하는 상태를 명순응이라고 하는데, 암순응이 명순응보다 더 긴 시간이 필요하다. 터널의 출입구 부분에 터널의 중심부분보다 더 많은 조명을 설치하는 이유는 시각기관의 이러한 특성을 고려한 설계인 것이다.

색순응 현상은 색광에 따라 색이 다르게 지각되지만 시각기관이 항상 같은 색으로 느끼게 되는 현상이다. 즉 색광의 차이에 순응하는 현상을 말하며 이를 색지각의 항상성이라고 부른다. 선글라스를 끼고 있는 동안 선글라스의 색을 느끼지 못하다가 선글라스를 벗으면 색순응으로 못 느꼈던 색이 다시 선명하게 보이는 현상은 색순응의 좋은 예이다.

시각기관의 조절능력은 동시대비나 계시대비와 같은 다양한 색채지각 현상으로도 나타난다. 지나치게 강한 색으로 한 가지 수용기만 자극되면 나머지 수용기가 스스로 작용하여 감각의 균형을 유지하려는 현상들이다. 동시대비는 여러 가지 색을 동시에 볼 경우에 강한 색의 반대색이 약한 색과 혼합되어 보이는 현상을 말한다(그림 1-6). 또한 계시대비는 한 가지 강한 색을 보고 난 후에 그 색의 반대색이 잔상(after image)으로 나타나는 현상(그림 1-7)을 말하는데, 이러한 현상들은 모두 시각기관이 감각적 균형을 이루기 위해 스스로 일으키는 생리 작용의 결과이다.

노인이 되면 시각기관의 하부조직들도 노화가 된다. 수정체에 노랑 기미가 생겨 마치 젊은이들이 노랑 필름을 통해 바라보는 것과 같은 효과가 난다. 또한 간상체나 추상체의 기능도 약화되어 약한 색들은 지각되기 어렵기 때문에 선명한 색이나 명도대비가 확연한 색채환경이 필요하다. 노인뿐만 아니라 젊은 사람도 피로한 상태가 되면 색채지각능력이 현저히 저하되기 때문에 이러한 상태에서 측색이나 조색을 하는 것은 바람직하지 못하다.

4) 대 뇌

눈은 색채를 보지만 우리는 색을 느끼고 해석한다. 색채는 여러 가지의 의미를 느끼게 하는 심리적인 반응을 이끌어낼 때 비로소 지각되는 것이다. 따라서 색채를 보게 되는 마지막 과정은 대뇌이다. 색파장에 의해 자극된 망막은 시신경을 통해 그 자극을 대뇌에 전달한다.

심리학자나 디자이너는 색채에 의해 사람들이 어떠한 정서상태를 갖게 되는지, 어떠한 색채를 긍정적으로 느끼고 부정적으로 느끼는지, 마지막 단계인 색채지각 단계에 가장 큰 관심을 갖는다. 그러나 빛, 물체, 시각기관의 상호관계가 존재하지 않는다면 대뇌에 전달될 내용도 없으며, 색채에 대한 느낌도 존재하지 않는다.

대뇌에는 색채에 대한 우리의 경험과 인상, 그리고 많은 지식들이 함께 저장되어 있다. 전달된 색파장에 대한 자극은 이러한 기존의 자료들과 함께 연합되어 색채를 느끼게 된다. 우리는 파랑을 차갑게 느끼며, 빨강은 따뜻하게 느낀다. 안개가 낀 듯한 중간톤의 색은 부드럽게 느끼며, 강한 빛에 의해 선명하게 보이는 색은 생동감 있게 느끼게 된다. 이러한 느낌은 모두 대뇌의 작용이며, 우리의 경험에 의해 느끼게 되는 감각인 것이다.

대뇌가 가지고 있는 경험의 내용들은 생리적 경험, 개인적 경험, 문화적 경험 등이 있다. 빨강으로부터 흥분을 느끼거나 달콤한 맛을 느끼는 것, 주황으로부터 톡 쏘는 냄새를 느끼거나 올리브색에서 기름의 미끈한 촉감을 느끼는 것 등은 모두 생리적 경험에 근거한 반응이다. 특정 색채에 대한 선호는 개인적 경험에 근거한 반응으로 좋아하고 싫어하는 색채가 개인마다 다르게 나타난다. 또한 특정한 색채가 어떤 문화적 집단에게 특별한 의미를 지니게 되는 것은 문화적 경험에 근거하는 것이다. 한 예로

중국이나 우리 나라에서는 노랑이 신성시되었던 반면, 이슬람 문화에서는 초록이 신성시된 것을 들 수 있다.

색채는 어떤 특정한 의미를 지니면서 의사소통의 한 방법으로 사용되기도 하는데 이는 대뇌가 학습된 경험을 지니고 있기 때문이다. 과거에는 색채가 신분을 상징하는 역할도 하였으며, 방위를 나타내 주거나 주술적인 의미로 사용되었다. 현재는 더욱 다양한 의미로 사용되는데 이와 같은 색채의 의사소통 기능은 뇌의 학습된 경험에 의해 색채가 지각되는 좋은 예이다. 전통적으로 사용되어오던 색채는 단순히 상징의 역할만을 하는 것이 아니라 특별한 이념과 철학을 담기도 하였다.

그러나 우리는 흰 종이가 어두운 곳에서 회색으로 보이고, 거리가 멀어져 뿌옇게 보일지라도 흰색으로 인지하게 된다. 환경이 변화하더라도 물체가 가지고 있는 색채를 똑같이 인지하게 되는 항상성이 없다면 세계의 모든 물체는 관련성이 없어지며 의사소통을 할 수 없게 될 것이다. 이처럼 빛, 물체, 시각기관, 대뇌로 이어지는 색채의 지각과정은 상호관련성이 깊으며 순차적으로는 과정이 아니라 물체를 보는 순간 동시에 일어나게 된다(그림 1-8).

그림 1-8 물체-시각기관-대뇌로 전달되는 색채의 지각과정

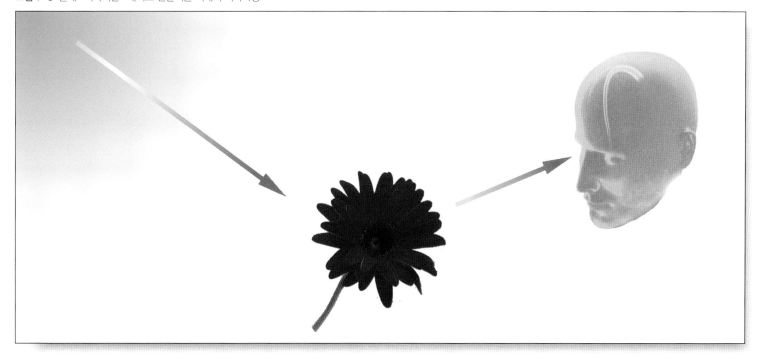

2. 색채의 특성

1) 색채의 삼속성

우리가 색채를 보고 느끼는 요인에는 세 가지가 있다. 그 하나는 빛의 파장 자체를 나타내는 것으로 색상(hue) 요인이고, 두 번째는 밝고 어두운 정도를 나타내는 명도(value) 요인이며, 세 번째는 색파장의 순수한 정도를 나타내는 채도(chroma) 요인이다. 우리는 어떤 색상을 지각할 때 항상 이 세 가지 요인을 함께 느낀다.

(1) 색 상

색상은 물체의 표면에서 선택적으로 반사되는 색파장의 종류에 의해 결정되며 빨강, 주황, 노랑, 초록, 파랑, 보라 등으로 구분된다. 색상은 순수한 색일수록 현저하게 드러나므로 지각하기가 쉽다. 그러나 여러 가지 색이 혼합된 경우에는 색상이 강하게 드러나지 않아 지각하기가 쉽지 않지만, 무채색인 흰색, 검정, 회색을 제외한 모든 색은 순색이 지닌 색상을 조금이라도 지니고 있다. 약한 색상을 지각하는 능력은 많은 훈련을 필요로 한다.

빛의 스펙트럼에서 뚜렷하게 구분되는 색상은 빨강, 주황, 노랑, 초록, 파랑, 보라 등의 기본 색상이지만 각 색상의 사이에는 점진적으로 변화되는 무수한 색상이 존재한다. 섬세한 색채 작업을 위해서는 100가지 이상의 색상으로 구분해 볼 수도 있지만, 여러 가지 색체계에서 일반적으로 통용되는 색상의 수는 대략 40가지 정도이다.

스펙트럼으로부터 전개된 많은 색상들의 위치와 변화를 쉽게 이해할 수 있도록 하기 위해 서로 인접하도록 둥근 고리의 형태로 배치한 것을 색상환이라고 부른다(그림 1-9).

그림 1-9 40가지의 색상환

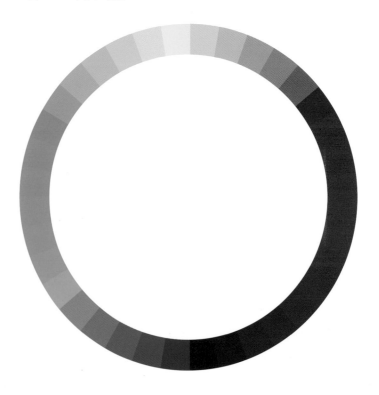

(2) 명 도

물체의 표면이 모든 빛을 흡수하면 검정색으로 보이며 우리는 이 검정색을 어둡다고 느낀다. 이처럼 빛이 반사하는 양에 따라 색의 밝고 어두운 정도를 느끼는 것이 명도이다. 명도는 우리가 색을 보고 느끼는 밝고 어두움의 정도를 말하지만, 주어진 광원을 중심으로 반사의 정도를 말할 때에

그림 1-10 무채색과 순색의 명도 단계

반사율(%)

100 90 80 70 60 50 40 30 20 10 0

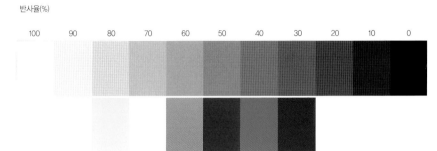

그림 1-11 같은 색상과 같은 명도에서 채도의 차이

그림 1-12 밝은 회청색, 어두운 벽돌색, 중간 밝기의 베이지색

는 명도를 밝기(lightness)라고도 표현한다. 같은 명도의 색이라도 주어진 광원이 밝고 어두운 정도에 따라 명도가 다르게 느껴지기도 한다. 최고 채도의 순색은 각기 다른 명도를 갖는다. 노랑은 가장 밝게 느껴지고, 다음은 주황의 순서이며, 빨강과 초록은 중간 정도의 밝기이고, 보라와 파랑은 어둡게 느껴진다(그림 1-10).

(3) 채 도

색파장이 얼마나 강하고 약한가를 느끼는 것이 채도이다. 그것은 여러 가지 색파장이 혼합되어 물체의 표면에서 흡수되거나 반사하는 양에 따라 다르게 느껴지는 것으로 특정한 색파장이 얼마나 순수하게 반사되는가의 정도를 나타낸다. 따라서 채도는 순도(saturation), 또는 강도(intensity)라고도 표현한다(그림 1-11).

색채는 이와 같이 세 가지 속성을 지니고 있어서 우리가 어떤 색채를 지각할 때는 항상 이 세 가지 요인에 의해서 다른 색과 구별하게 된다. 즉, 밝은 회청색, 어두운 벽돌색, 중간 밝기의 베이지색 등으로 색을 표현하는 것은 색채에 대해 지각된 삼속성의 내용을 어휘로 나타내는 것이며 색상만으로는 색의 느낌을 전달할 수 없다(그림 1-12).

밝은 회청색
색상 : 파랑
명도 : 고명도
채도 : 저채도

어두운 벽돌색
색상 : 빨강
명도 : 저명도
채도 : 중채도

중간 밝기의 베이지색
색상 : 주황
명도 : 중명도
채도 : 저채도

2) 삼원색과 혼색

색채의 지각과정에서 살펴보았듯이 물체의 색채는 표면에서 반사되는 빛이라는 것을 알 수 있다. 인쇄 잉크나 페인트와 같은 안료는 물체의 표면색을 만들기 위해 사용된다. 가장 기본이 되는 색을 삼원색이라 하며 빛의 삼원색은 그림 1-13의 빨강, 초록, 파랑(RGB 체계)이고, 안료의 삼원색은 시안, 마젠타, 노랑(CMY체계, 그림 1-14)과 빨강, 노랑, 파랑(RYB 체계, 그림 1-15)의 두 가지가 있다. RYB 체계는 전통적인 회화로부터 색채이론가들에 의해 사용되어 왔으며, CMY 체계는 색채 기술의 발달에 따라 인쇄 및 디지털 컬러 분야에서 활용되고 있다.

(1) 안료의 삼원색

색채의 재현을 위해 가장 순수한 색을 기본으로 하는 CMY 체계는 시안(cyan, 청록), 마젠타(magenta, 자홍), 노랑(yellow)을 1차색으로 하며, 이 기본색으로 혼색한 2차색은 빨강, 초록, 파랑이 된다. 전통적으로 사용된 RYB 체계는 빨강(red), 노랑(yellow), 파랑(blue)을 1차색으로 하며 이를 혼색한 주황(Orange), 초록(Green), 보라(Purple)가 2차색이 된다.

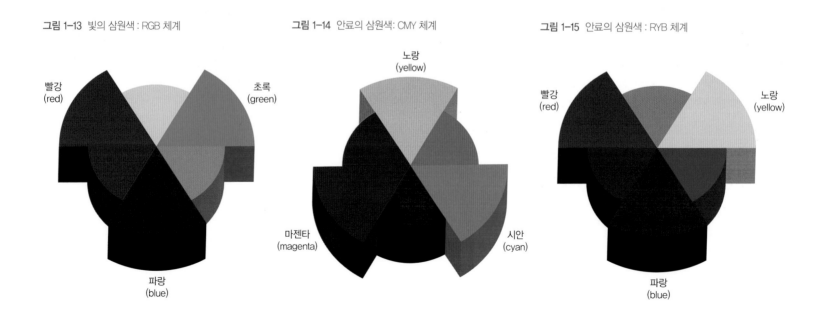

그림 1-13 빛의 삼원색 : RGB 체계

그림 1-14 안료의 삼원색: CMY 체계

그림 1-15 안료의 삼원색 : RYB 체계

(2) 감법혼색

우리가 어떤 물체의 색을 만들기 위해 안료를 혼합하는 과정을 감법혼색이라고 한다. 그 이유로 안료는 혼합하면 할수록 반사되는 빛의 파장이 감소되기 때문이다. 흰색 안료는 빛이 지닌 모든 색파장을 반사하는 성질을 가지고 있다. 이 흰색에 파랑을 섞으면 연한 하늘색이 된다. 이 경우 파랑은 모든 색파장을 흡수하고 파란색 파장만을 반사하려는 성질이 있기 때문에 흰색이 지녔던 빛의 반사량을 감소시킨다.

안료는 혼합하면 이론적인 2차색과 달리 어둡고 탁한 색이 만들어진다. 즉, 노랑과 파랑 안료를 섞으면 탁한 초록이 만들어진다. 따라서 화가들이 물감을 구입할 때 더 많은 색을 구입하려는 이유가 여기에 있다.

인상파 화가들은 멀리서 보면 눈으로 구분하기 어려울 정도의 작은 점들을 무수히 찍음으로써 혼색의 효과를 얻었다. 이는 색채를 혼합하여 탁해지는 것을 방지하면서도 중간색을 얻을 수 있고 밝은 그림을 그릴 수 있었다. 이는 정확히 말해 색이 인접하여 놓이므로 우리의 눈이 혼합된 것처럼 인지할 뿐이지 안료 자체가 혼합된 것은 아닌 것이다.

하나의 1차색과 나머지 1차색을 혼합한 색(2차색)은 서로 반대되는 성질을 가진다. 즉 빨강과 나머지 1차색인 파랑과 노랑을 혼합하여 얻은 초록은 반대되는 성질을 가지고 있다. 이와 같은 원리로 노랑의 반대색은 보라이며, 파랑의 반대색은 주황이다. 반대색을 같은 양으로 혼합하면 중성색인 다양한 갈색 톤을 얻게 된다.

이처럼 서로 반대되는 성질이 있는 빨강과 초록을 섞으면, 빨강 파장을 제외한 모든 파장을 흡수하는 빨강색의 성질과 초록 파장을 제외한 모든 파장을 흡수하는 초록의 성질 때문에 반사될 파장을 서로 상쇄시켜 반사량이 극히 줄어들게 된다. 따라서 반대색을 섞으면 어떤 색이라고도 말할 수 없는 중성의 갈색 또는 회색이 되는 것이다.

(3) 빛의 삼원색

반사의 과정을 거치지 않은 빛의 색을 직접 보는 것은 영상 화면이나 모니터에서 색채를 보거나 혼합하는 경우이다. 화면에 빨강(R), 초록(G), 파랑(B)의 모든 색파장을 고르게 비치면 흰색으로 보인다. 빨강, 초록, 파랑의 색파장뿐 아니라 주황, 보라, 노랑의 색파장도 다른 색파장을 조합해서 만들 수 없는 빛이기는 하지만, 시각기관에 있는 감각수용기는 빨강, 초록, 파랑 파장에 가장 민감하게 반응한다. 그것은 이들의 조합으로 다른 색을 느끼게 되는 색파장이기 때문이며, 이를 빛의 삼원색이라 한다 (그림 1-16).

그림 1-16 빛의 삼원색

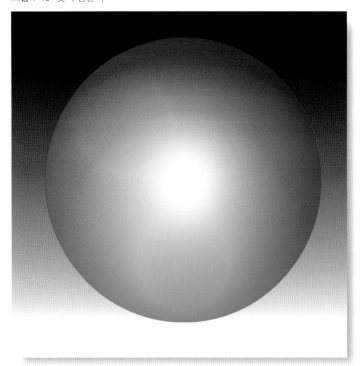

그림 1-17 빨강, 파랑, 초록의 색광이 서로 합쳐진 모습

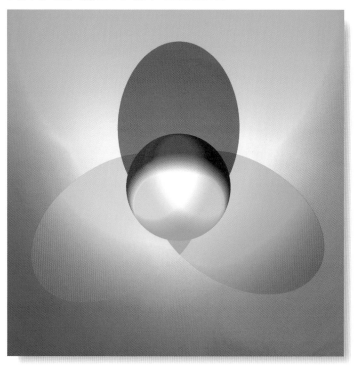

(4) 가법혼색

빛의 삼원색이 되는 색파장 중 초록과 빨강을 함께 비치면 노랑(yellow)으로 보이며, 빨강과 파랑을 함께 비치면 마젠타(magenta)라고 불리는 자색을 띤 분홍색으로, 파랑과 초록을 함께 비치면 시안(cyan)이라 불리는 하늘색으로 보인다(그림 1-17). 즉, 빛의 2차색은 안료의 1차색이 된다. 이처럼 빛은 혼합할수록 더 많은 빛이 가해져서 눈을 자극하게 되며, 더 밝은 색으로 지각하게 되므로 이를 가법혼색이라고 부른다.

이러한 가법혼색은 빛을 혼합할수록 점점 밝고 선명한 색으로 만들 수는 있으나 어둡고 탁하게 만들기는 어렵다. 따라서 무대에서 사용되는 조명은 삼원색의 빛만 가지고는 부족하므로 특수한 필터가 필요하다. 영상 또는 디지털 화면에서 보이는 색은 빛의 강도와 양을 조절하여 혼합함으로써 다양한 색으로 느낄 수 있게 하는 것이다. 이러한 가법혼합은 컬러 인쇄를 할 경우에 색분해에 이용되며 스포트라이트나 컬러텔레비전, 조명 등에 사용된다.

3. 색채의 체계

색채를 효과적으로 사용하기 위해서는 색의 종류를 많이 알아야 한다. 색채의 종류는 무수히 많으며 비슷해 보이는 색도 바로 옆에 놓고 비교해 보면 매우 다른 색임을 알게 되는 경우가 많다. 따라서 색은 매우 어렵고 복잡한 구조로 되어 있는 것으로 생각하기 쉬우나 색채를 지각하는 요인과 빛의 물리적 요인을 근거로 정리해 보면 색채의 체계를 보다 쉽게 이해할 수 있다.

색상환의 각 지점에 위치한 색상들은 명도와 채도의 변화에 따라 다양한 톤으로 변화되므로 색의 수는 수천 가지로 확장될 수 있다. 이처럼 수많은 색을 체계적으로 정리하여 나타낸 것이 색입체이다. 색입체는 그것을 개발한 학자들의 이론에 근거한 기본색의 수와 명도나 채도의 전개 범위에 따라 육면체, 구, 원추, 쌍원추 등으로 다양하게 나타낸다. 그러나 색입체는 실제로 존재하는 것이 아니라, 색을 좀더 쉽게 파악하고 편리하게 사용하기 위해서 만들어진 개념적인 존재이다.

이론적으로는 안료의 조합 정도에 따라 수만 가지의 색채를 만들 수 있다. 그러나 인간의 시각기관은 한계가 있어서 일반적인 사람은 약 1천 가지 정도의 색을 식별할 수 있으며, 전문적인 색채 교육을 받은 사람은 약 2천 가지 정도의 색을 식별하고 훈련 정도에 따라 더 많은 색채도 식별할 수 있다고 한다. 그렇다면 일반적으로 사용될 수 있는 천여 가지의 색을 구분하기 위한 각 색채의 명칭이 필요하게 되는데, 모든 사람에게 일치된 색을 의미하는 색채의 명칭은 거의 존재하지 않는다. 즉, 장미색은 특정한 색을 지칭하기에는 정확한 명칭이 될 수 없기 때문이다.

따라서 보다 정확하게 색채를 지칭하고 전달할 수 있는 방법들이 개발되었다. 여기서는 한국, 일본, 미국 등의 표준체계인 먼셀의 표색체계 유럽 표색체계의 기본 모델이 되고 있는 오스트발트의 표색체계 그리고 스웨덴을 비롯한 유럽 여러 나라의 표준체계인 NCS 체계에 대해 알아보기로 한다.

1) 먼셀의 표색체계

먼셀(Albert H. Munsell, 1858~1918)은 미국의 화가면서 미술교육가였다. 그는 미술교육 자료로서 색채나무를 고안하였는데, 이는 색들을 질서정연하게 배치하고 표기법에 의해 색채를 구분할 수 있도록 한 것이다. 먼셀은 이를 토대로 색채이론의 체계를 세우게 되었다. 광학적 측면에서 널리 사용되었던 오스트발트 색채계에 비해 먼셀의 표색체계는 공업분야에서 많이 사용되었다. 그는 생전에 『색채기호(*A color Notation*)』와 『먼셀의 색채체계 도해(*Atlas of the Munsell Color System*)』를 집필하였다. 그의 사후에 동료들이 설립한 먼셀색채회사에서는 최초의 『먼셀색표집(*Munsell Book of Color*)』(1929)을 출판하였다. 1943년에는 초판의 문제점을 수정하기 위해 미국 광학회(Optical Society of America)의 측색위원회가 먼셀의 이론을 철저하게 연구시켰다. 이 결과로 초판을 수정보완한 수정 먼셀표색계(Munsell Renotation System)가 보급되었다.

먼셀의 색체계는 실제로 사용하고 있는 모든 물체색이 이 색입체에 포함되도록 구성되어 있으며, 국제조명협회(C.I.E.)의 색표와 연관이 쉽다는 장점을 가지고 있다. 그러나 그의 체계는 모든 색상면에서 순색의 위치가 다르며 채도 위치가 다르기 때문에 배색을 체계화하는 데 어려움이 있다. 색상은 감각적으로 등간격이 되도록 배열하였으므로 파랑과 보라 부분은 등간격이 이루어지지 않고 있다. 이는 먼셀이 보색관계를 중요시하였기 때문이다. 또한 표시방법에 있어서도 2.5BG는 초록에 더 가까운 색임에도 B가 앞에 표기됨으로써 푸른 기미를 띠는 청록으로 생각되는 약점이 있다. 우리나라에서는 이 표색계를 한국공업규격(KS A0062)으로 채택하였고, 색채교육용으로도 채택하였으며, 국제적으로 널리 쓰이는 표색체계이다.

(1) 먼셀의 색입체

먼셀은 모든 색채를 색상, 명도, 채도의 총합이라고 정의하였다. 그는 이 세 가지 가변적인 요소들을 체계적으로 정리하고 도식화해서 색채의 관계를 서로 조직적으로 연결함으로써 독특한 조합을 이룬 일그러진 구형태의 색입체를 고안하였다(그림 1-18).

그림 1-18 먼셀의 색입체

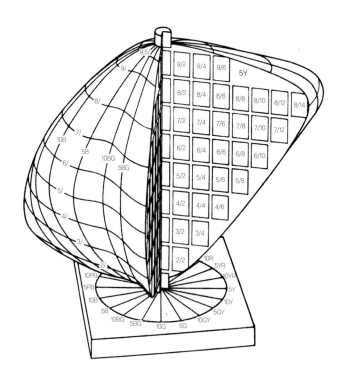

(2) 먼셀의 색상환

먼셀의 색상환은 빨강(R), 노랑(Y), 초록(G), 파랑(B), 보라(P)의 5가지 기본색과 주황(YR), 연두(GY), 청록(BG), 청보라(PB), 붉은보라(RP)의 5가지 중간색을 더해서 10색상으로 구성되어 있다. 그리고 10가지 색상을 각기 10단계로 분류하여 100색상이 되게 하였다. 그러나 실용 표색체계에서는 각각의 색상을 4단계로 분류하여 40색상으로 구성하고 있다(그림 1-19).

그림 1-19 먼셀의 색상환

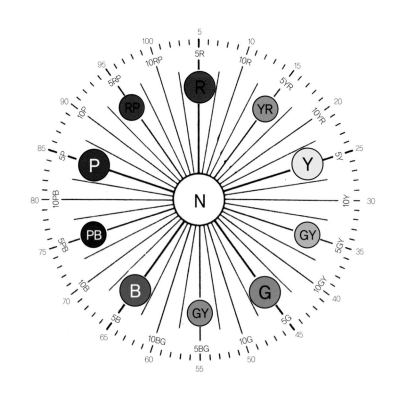

(3) 먼셀의 명도단계

먼셀의 명도단계는 순수한 검정을 0, 순수한 흰색을 10으로 보고 그 사이를 9단계로 구분하여 11단계로 이루어져 있다. 그러나 화학적 안료로서 반사율 0%인 순수한 검정과 반사율 100%인 흰색을 만드는 것은 불가능하므로 1~9.5의 기호를 사용한다. 수정 먼셀표색계에서는 명도단위 앞에 중성색(Neutral)의 첫글자인 N을 붙여 N1, N2, ……N9.5 등으로 나타낸다(그림 1-20).

그림 1-20 먼셀의 명도와 채도

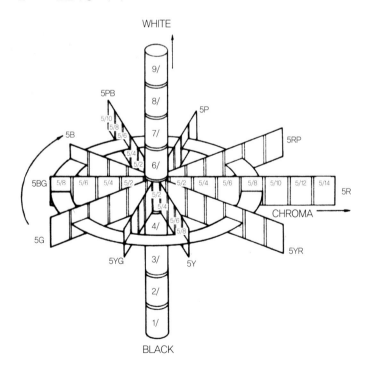

(4) 먼셀의 채도단계

먼셀의 채도단계는 회색계열을 시작점으로 놓고 0이라 표기하며 색의 순도가 증가할수록 2, 4, 6, …… 등으로 숫자를 높여간다. 그러나 각 색상의 채도단계는 색상에 따라 다르게 만들어지며 빨강(5R)이 14단계로 채도단계가 가장 많고 파랑(5B)이 8단계로 가장 적다. 순색이라 하여도 현재의 화학적 안료로는 이상적인 순색의 채도를 만들어 낼 수 없는 경우도 있다. 따라서 먼셀의 채도단계는 새로운 안료가 개발되면 더 추가될 수 있는 형태이다.

(5) 먼셀의 표색기호

먼셀의 표색기호는 색상의 번호와 기호를 제일 먼저 쓰고, 그 뒤에 명도/채도의 순서로 기입한다. 색상에서는 가장 기본이 되는 색상을 5번으로 나타낸다. 아래에 예시한 5R 5/14는 최고 채도와 중간 명도를 지닌 5번의 기본 빨간색을 나타낸다.

$$\underset{\substack{색상 \\ (hue)}}{5R} \quad \underset{\substack{명도 \\ (value)}}{5} \Big/ \underset{\substack{채도 \\ (chroma)}}{14}$$

2) 오스트발트의 표색체계

빌헬름 오스트발트(Wilhelm Ostwald, 1853~1932)는 독일의 화학자로서 대학에서 색채학 강의를 하였으며, 표색체계의 개발로 1909년 노벨상을 수상하였다. 그는 말년에 대학을 사임하고 색채이론과 색채체계의 조직에 몰두하였으며 『색채학(*Farbenlehre*)』(1919), 『색채학 입문(*Die Farben-Fibel*)』(1916), 『색채조화(*Die Marmonieler Farben*)』(1918) 등의 저서를 통해 색채이론을 정립하였다. 오스트발트의 색입체는 논리적이고 기술적인 측면에 의존하여, 현실에서는 실제로 존재하기 어려운 색들까지도 가정하여 완벽한 색체계를 나타내려고 시도하였다.

(1) 오스트발트의 색입체

오스트발트 색입체는 수직, 수평의 배치를 가지고 있는 먼셀의 색입체와는 달리 정삼각 구도의 사선배치로 이루어져 전체적으로 쌍원추체의 형태로 구성되어 있다. 색삼각형의 세 꼭지점 중 아래쪽에는 검정, 윗쪽에는 흰색, 수평방향의 끝에는 순색이 위치하며, 각 변이 8등분으로 나뉘어져 교차되는 면에 각 색이 위치하게 된다. 축이 되는 무채색 계열을 제외하면 각 색상과 관련된 색은 삼각형 내에서 모두 28단계의 변화가 있게 된다(그림 1-21).

오스트발트의 색입체는 보색을 중심으로 배치하였기 때문에 색상이 등간격으로 분포하지는 않는다. 실제로 순색은 색상마다 명도가 다른데, 모든 색상의 순색이 삼각형의 꼭지점에 위치하고 있어 색입체 상에서 동일한 높이에 위치하고 있다. 따라서 각 색상의 흰색량과 검정색량이 같은 위치에 있을 때 채도는 같으나 명도에는 차이가 있는 것이다.

그림 1-21 오스트발트 색입체의 단면

흰색

순색

검정

그림 1-22 오스트발트의 색상환

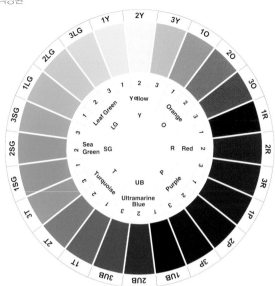

(2) 오스트발트의 색상환

오스트발트 색상환은 노랑, 빨강, 파랑, 초록을 4원색으로 설정하고 그 사이색으로 주황, 보라, 청록, 연두의 네 가지 색을 합하여 8색을 기본색으로 하고 있다. 이 8가지 기본색을 각각 3단계씩으로 나누어 각 색상명 앞에 1, 2, 3의 번호를 붙이며, 이중 2번이 중심 색상이 되도록 하였다. 이렇게 24색상이 오스트발트의 기본 색상환을 이룬다(그림 1-22).

(3) 오스트발트의 명도와 채도

오스트발트 색체계에서는 명도와 채도를 따로 분리하여 표시하지는 않는다. 모든 색은 순색+흰색+검정=100%라는 그의 이론에 따라 흰색의 함량과 검정의 함량을 기호로 표시하여 나타낸다. 각 단계를 같은 정도의 변화로 만들기 위해 오스트발트가 제시한 각 기호별 흰색과 검정의 함량 표시는 그림 1-23과 같다. 또한 색삼각형에서 검정과 흰색이 0인 외곽면을 제외한 각 색면별 표색기호는 그림 1-24와 같다.

(4) 오스트발트의 표색기호

오스트발트의 표색기호에서도 먼저 색상을 기입하고, 다음에 흰색과 검정의 함량을 나타내는 기호의 순으로 기입한다. 아래에 예시한 2R pa는 흰색의 함량이 3.5%(p), 검정의 함량이 11%(a), 순색의 함량이 85.5%[100-(3.5+11)]인 순색에 가까운 기본 빨간색을 나타낸다.

그림 1-23 오스트발트의 색함량표

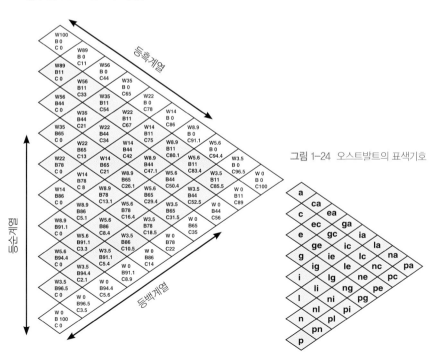

그림 1-24 오스트발트의 표색기호

2R pa → 순색에 가까운 빨강
색상 흰색·검정의 양

3) NCS 표색체계

현대의 색채 체계화 작업들은 산업, 건축, 디자인의 각 영역에서 보다 효율적인 활용도를 지니기 위해 어떻게 색채를 정확하게 양적으로 표시할 수 있으며 색을 쉽고 명확하게 표기할 수 있을 것인가에 관심을 기울이게 되었다. 이러한 요구조건들을 만족시키기 위해 1972년 스웨덴의 색채연구소가 NCS 표색체계를 발표하였고, 이는 곧 스웨덴 표준협회(SIS)에서 채택되었다. NCS(Natural Color System)는 인간이 색을 보는 방법에 따라 만들어진 색채계로 단지 지각되는 색채요인만을 표시하며 안료나 광선 등은 언급하지 않는다.

(1) NCS 색입체

NCS 체계는 노랑(Y), 빨강(R), 파랑(B), 초록(G), 흰색(W), 검정(S)의 4가지 유채색과 2가지 무채색을 합하여 모두 6가지 색을 기본색으로 한다. 이러한 기본색들로부터 오스트발트의 색체계와 같은 원리로 3차원의 원추형 색입체로 구성되어 있다(그림 1–25).

(2) NCS 색상환

NCS 색상환에는 빨강, 노랑, 초록, 파랑의 4가지 유채색이 위치하며 각 색상 사이를 10단계로 나누어 40색을 기본색으로 하고 있다. 순수한 노랑은 Y이고 노랑에 빨강이 10 정도 혼합된 색은 Y10R, 20 정도 혼합된 색은 Y20R로 표시하는데, 조색이나 측색 시 필요하다면 Y22R이나 Y39R과 같이 그 사이의 숫자를 모두 사용할 수 있기 때문에 기본적으로는 40색상환이나 실제로는 100단계로 나누어져 있는 셈이다.

그림 1–25 NCS의 6개의 기본색으로 이루어진 색입체와 색상환

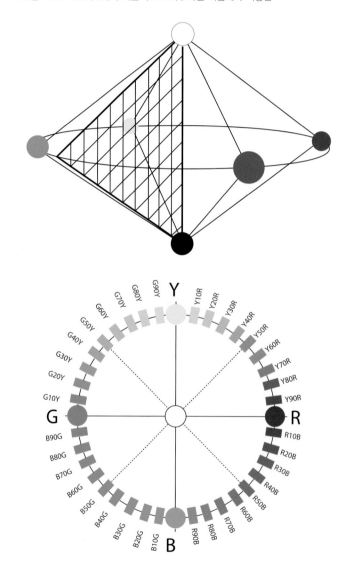

(3) NCS 명도와 채도

NCS 시스템에서는 오스트발트의 체계에서와 마찬가지로 명도와 채도를 구분하지 않고 이를 합쳐서 톤으로 나타낸다. NCS 시스템에서는 이를 '뉘앙스(nuance)'라고 명명하였다. 색삼각형 내에서 중심축에는 검정의 양을 10단계로 나누어 나타내고, 아래쪽 빗변에는 순색의 양을 10단계로 나누어 나타낸다. 윗쪽 빗변에 평행한 면들은 각기 포함된 검정의 양이 같다. 또한, 아래쪽 빗변에 평행한 면들은 각기 포함된 흰색의 양이 같다. 그리고 수직축에 평행한 선들은 각기 포함된 순색의 양이 같다. 즉, 빗변에 평행한 면들은 명도를 나타내며 수직축에 평행한 선들은 채도를 나타낸다고 볼 수 있다(그림 1-26).

그림 1-26 NCS 색삼각형의 단면

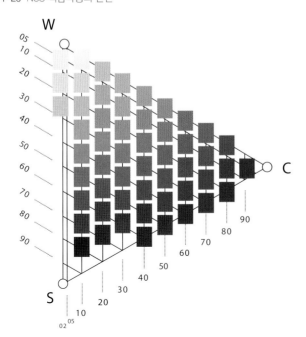

(4) NCS 표색기호

NCS 표색기호는 다음과 같이 표시된다. 앞쪽에 색상에서의 위치를 나타내는 기호를 쓰고, 뒤에 색삼각형 내에서의 위치를 나타내는 숫자를 쓴다. 뒤에 오는 색삼각형의 위치를 나타내는 숫자는 먼저 검정의 양을 쓰고 나중에 순색의 양을 쓴다.

NCS의 표색기호 S 40 20 - Y90R

Second Edition ┘ └검정 순색 └색상

40 20 - 검정을 40% 가지고 있고, 순색이 20%, 나머지가 흰색이 혼합된 색채
Y90R - 90% 빨강을 지닌 색으로, 10%의 노랑이 포함된 색채

(5) NCS 체계의 뉘앙스

NCS 체계는 명도와 채도를 따로 구분하지 않고 뉘앙스로 나타내는데, 이는 크게 세 그룹으로 나뉜다. 그 하나는 흰색 기미의 뉘앙스로 중심부로부터 흰색을 향해 전개되는 색이다. 두 번째는 검정 기미의 뉘앙스로 중심으로부터 검정을 향해 전개되는 것이며, 세 번째는 중심으로부터 순색을 향해 전개되는 색이다. 중심부에는 그 어느쪽 뉘앙스로도 치우치지 않는 중성색이 위치하며, 삼각형의 꼭지점에 가까워질수록 각각의 뉘앙스는 더 강하게 느껴진다.

4. 색채의 대비

두 가지 이상의 색채 사이에 느껴지는 감각의 차이를 색채의 대비라고 한다. 색채의 차이는 감각기관의 하나인 시각에 의해 지각된다. 그러나 우리의 감각은 매우 상대적인 것이어서 색채의 차이는 항상 일정하게 지각되지는 않는다. 앨버스(Josef Albers)는 그의 저서 『색채의 상관성(Interaction of Color)』(1971)에서 다음과 같은 실험을 통해서 인간의 감각이 얼마나 상대적인가를 단적으로 말해주고 있다. 뜨거운 물, 차가운 물, 미지근한 물을 준비한 후 한 손은 뜨거운 물에 다른 손은 차가운 물에 1분간 담갔다가 두 손을 미지근한 물속에 담가본다. 이 때 두 손이 느끼는 미지근한 물의 온도는 매우 다르게 지각된다. 즉 같은 온도의 미지근한 물인데도 차가운 물에 담갔던 손은 따뜻하게 느껴지고, 뜨거운 물에 담갔던 손은 차갑게 느껴진다는 것이다.

시각도 이와 마찬가지로 상대적인 것이어서 같은 색이라도 주변환경에 따라 매우 다르게 지각된다. 따라서 색채의 차이를 느끼게 하는 속성에 대한 이해와 이에 대한 훈련은 색채를 사용하는 디자이너에게는 매우 중요한 것이다. 많은 색채학자들이 색채 대비의 중요성에 대하여 언급하고 있지만 이에 대한 훈련의 중요성을 언급한 학자는 많지 않다. 1920년대 독일의 바우하우스에서 색채학을 가르쳤던 요하네스 이튼(Johannes Itten)은 그의 저서 『색채의 예술(The Art of Color)』에서 우리가 지각하는 색채의 대비를 색상대비, 명도대비, 한난대비, 보색대비, 동시대비, 채도대비, 면적대비의 7가지 대비로 정리하였다. 그는 또한 색채의 대비를 이해하기 위해서는 각각의 대비효과에 대한 훈련이 필수적임을 강조하였다.

우리가 보게 되는 대부분의 색채는 단독으로 보이는 경우는 거의 없으며, 인접한 색채와 함께 보이게 된다. 따라서 각각의 색채가 단독으로 미치는 효과보다는 인접한 색채와의 관계 속에서 우리에게 어떻게 지각되는지를 이해하는 것이 더 큰 문제가 될 것이다.

1) 색상대비

색상대비는 색채 간의 차이를 느끼는 주된 요인이 색상인 경우를 말한다. 색상은 색채의 차이를 느끼게 하는 가장 기본적인 속성이다. 빨강과 주홍, 주황과 노랑 사이의 차이를 느끼지 못하는 사람은 드물 것이다. 그러나 색상환을 40가지 이상의 색상으로 구분하면 인접한 색상 간의 차이를 구분하는 것이 어려워진다. 즉, 색상의 대비는 매우 약해진다.

색상 간의 대비가 가장 강하게 느껴지는 색은 삼원색이다. 삼원색은 다른 색을 혼합해서 만들 수 없는 색이기 때문에 그 차이는 가장 명료하게 느껴진다(그림 1-27). 그러나 2차색인 주황, 초록, 보라의 관계를 보면, 주황과 초록에는 노랑이 포함되어 있고, 보라와 주황에는 빨강이 포함되어 있으며, 초록과 보라에는 파랑이 포함되어 있어 1차색 간의 관계에서보다는 그 대비 정도가 덜 강하게 느껴진다(그림 1-28). 이와 같은 관계로 3차색은 그 대비 정도가 더욱 약해진다(그림 1-29). 색상 간의 대비를 명확하게 느껴 보기 위해서는 색상환을 이루는 순색을 사용하는 것이 효과적이다. 색상 사이에 흰색이나 검정 띠를 두르게 되면 색상 간의 대비가 더욱 명료하게 느껴진다.

그림 1-30은 1차색과 2차색의 채도를 낮추어 대비시킨 것으로 순색에서의 대비보다 그 강도가 매우 낮아진 것을 볼 수 있다.

강한 색상대비를 효과적으로 사용하는 경우는 민속공예나 토속적인 미술품에서 많이 발견된다. 한국의 전통의상인 색동저고리, 전통 건축에 나타나는 단청 등은 모두 강한 색상대비를 이루고 있다. 색상의 대비가 강한 구성은 화려하고 생명력이 넘치는 힘이 있으며 시각적 자극이 강하기 때문에 시선집중의 효과가 크다.

그림 1-27 1차색의 빨강, 노랑, 파랑의 색상대비

그림 1-29 3차색인 연두, 주홍, 붉은보라의 색상대비

그림 1-28 2차색의 주황, 초록, 보라의 색상대비

그림 1-30 1차색과 2차색의 채도를 낮춘 색상대비

2) 명도대비

시각기관은 빛이 있는 곳에서만 활동을 할 수 있고, 빛은 물체에 밝은 부분과 어두운 부분을 만들기 때문에 우리는 명암에 의해 사물의 형태와 크기, 위치 등을 식별하게 된다. 따라서 빛과 그림자, 물체의 밝고 어두운 명암은 우리와 가장 친숙한 시각환경이다.

색채의 밝고 어두운 정도를 명도라고 한다. 따라서 색채들 간의 차이를 느끼는 주된 요인이 명도일 경우를 명도대비라고 한다. 가장 어두운 색은 검정이며 가장 밝은 색은 흰색이다. 검정과 흰색을 혼합할 때 그 조성의 차이에 따라 다양한 단계의 회색이 나타나게 된다. 회색은 중성색으로서 주변색에 의해 가장 많은 영향을 받는 색이다.

색채가 지닌 밝고 어두운 정도의 차이를 이해하기 위해서는 우선 회색의 스케일을 이용해서 그 대비 정도의 조화감을 훈련하는 것이 효과적이다. 밝고 어두운 정도의 차이가 크면 명도대비는 강하게 느껴지고, 그 차이가 적으면 명도대비는 약하게 느껴진다. 회색의 단계를 얼마나 세밀하게 구분할 수 있는가 하는 정도는 훈련에 따라 달라지지만 대부분의 색체계에서는 이를 10단계 정도로 나누어 사용한다. 그림 1-31은 4가지 회색 단계를 명도대비가 느껴지도록 배열한 것이다. 다음의 그림 1-32는 그림 1-31에서 제시한 4가지 회색 단계를 명도대비의 정도에 따라서 면적비를 다르게 배열한 것이다. 보통 명도가 낮은 어두운 색은 무겁게 느껴지며 명도가 높은 밝은 색은 가볍게 느껴지므로, 시각적 균형을 위해 어두운 색은 좁은 면적에 구성하였고, 밝은 색은 넓은 면적에 구성하였다. 또한 그림 1-33은 명도대비의 강약을 조절하여 배치함으로써 균형을 이루게 한 구성의 사례이다.

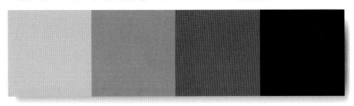

그림 1-31 4가지의 회색 단계를 명도대비가 느껴지도록 배열한 것

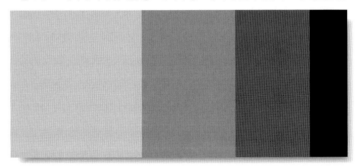

그림 1-32 4가지의 회색 단계를 명도대비의 정도에 따라 면적비를 다르게 배열한 것

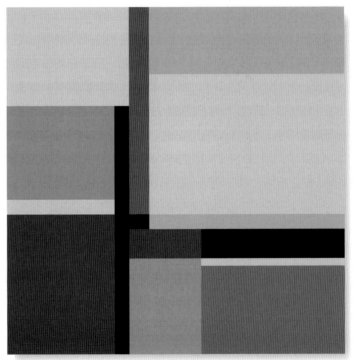

그림 1-33 4가지의 회색 단계를 명도대비의 정도에 따라 면적비를 다르게 구성한 것

모든 순색은 그 명도단계가 모두 다르다. 노란색은 명도가 가장 높은 8에 해당하며 주황은 6, 빨강은 5, 보라는 3, 파랑은 4, 초록은 5 정도이다. 이러한 순색은 색상이 지닌 강도가 높아서 명도를 혼돈하기 쉬우나 순색이 지닌 명도 차이를 지각할 수 있도록 눈을 훈련하는 것은 색채의 사용에 있어서 매우 중요한 일이다. 그림 1-34는 회색의 단계에 맞추어 각 순색의 명도단계를 나열한 것이다. 이처럼 각 색상의 명도를 무채색의 단계에 맞추어 비교해 보면 쉽게 구분할 수가 있다. 각 색상에서 순색의 위치를 연결해 보면 포물선을 이루며 노랑에서 정점을 이루고 있다.

그림 1-34　10단계의 회색에 맞춘 12가지 순색의 명도단계

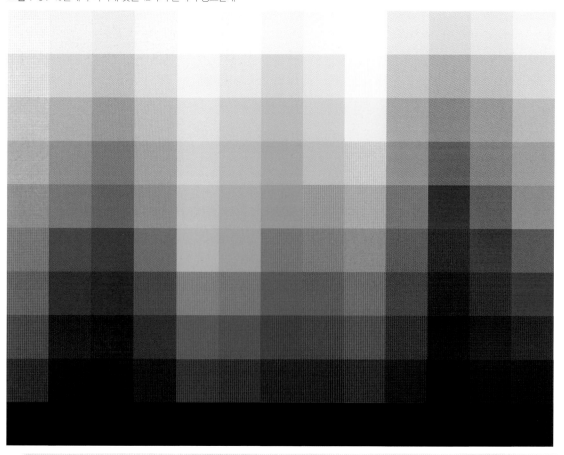

명도대비가 가장 효과적으로 사용된 예는 우리 나라의 수묵화에서 찾아볼 수 있다. 검정색의 먹을 그 농담 정도에 따라 다양한 회색단계를 만들어 내고, 이를 이용해 자연의 원근감이나 형태의 묘사를 사실적으로 나타내었는데 이것은 모두 명도대비의 효과이다.

우리의 시각기관은 어두운 색에서 피로를 덜 느끼게 되는데 이는 반사된 빛의 자극이 적기 때문이며, 이로 인해 어두운 색 위에 놓인 밝은 색에 더욱 예민해지며 본래의 색채보다 더 밝게 인지하게 된다. 반대로 밝은 색에서는 쉽게 피로하게 되어 밝은 색 위에 놓인 어두운 색에 둔해져 본래의 색채보다 더 어둡게 인지하게 되는 것이다.

명도대비는 무채색 사이에서만 일어나는 것이 아니며 모든 색채에서 적용된다는 점에 유의해야 한다. 색상과 채도가 같은 조건에서 명도의 차이를 발견해내는 일은 어려운 일이 아니지만 모든 조건이 다른 경우에 명도의 차이를 알아내는 것은 매우 혼란스럽다.

우리의 감각은 색상, 명도, 채도대비 중 명도대비에 가장 민감하다. 빨

그림 1-35 명도의 차이가 많아 강한 명도대비

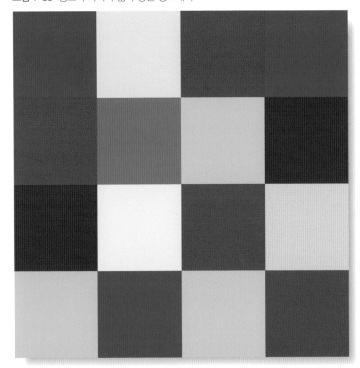

그림 1-36 전체적으로 밝은 약한 명도대비

강 바탕 위에 노랑을 놓았을 때 우리는 색상대비를 느끼기 이전에 노랑이 이전보다 더 밝아졌다는 명도대비를 먼저 느끼게 된다.

명도대비는 어떻게 사용하는가에 따라 그 느낌이 달라질 수 있다. 명도대비가 강하면 선명하고 산뜻하며 명쾌한 느낌을 얻을 수 있고(그림 1–35), 전체적으로 밝은 명도를 사용하면서 명도대비가 약하면 밝고 가벼우면서 부드러운 느낌을 얻을 수 있다(그림 1–36). 또한 전체적으로 어두운 명도를 사용하고 명도대비가 약하면 무겁고 차분한 느낌을 얻게 된다(그림 1–37).

그림 1–37 전체적으로 어두운 약한 명도대비

3) 한난대비

색상에는 따뜻하게 느껴지는 색상과 차갑게 느껴지는 색상이 있다. 불이나 태양과 같이 뜨거운 온도를 연상시키는 색상은 따뜻하게 느껴지고 물이나 얼음과 같이 차가운 온도를 연상시키는 색상은 차갑게 느껴진다. 그것은 우리가 오랜 경험에 의해 형성된 이미지를 색채와 연합시키는 대뇌의 작용 때문이다. 색채들 간의 차이를 느끼게 되는 주된 요인이 이러한 한난의 지각효과에 기인하는 경우를 한난대비라고 한다.

그림 1–38 색상환에서의 한색과 난색

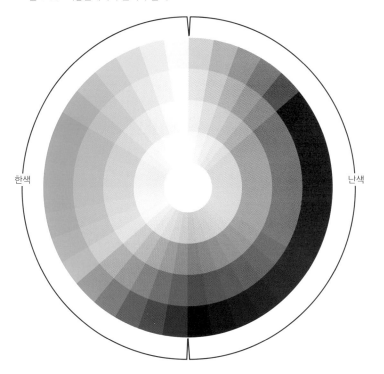

한색 난색

색상환의 단계를 볼 때, 주황 기미의 노랑에서부터 주황, 빨강, 붉은보라까지의 반원은 난색 계열에 속하고, 연두 기미의 노랑에서부터 연두, 초록, 파랑, 청보라까지의 반원은 한색 계열에 속한다(그림 1–38). 일반적으로 가장 따뜻하게 느껴지는 색은 주황이고, 가장 차갑게 느껴지는 색은 청록으로 간주된다. 가장 따뜻한 색과 가장 차가운 색을 대비시키면 한난대비는 최고의 단계를 이룬다. 즉, 차가운 색은 더욱 차갑게, 따뜻한 색은 더욱 따뜻하게 느끼도록 하는 효과를 준다(그림 1–39).

이러한 한난대비의 효과는 순색의 경우에 그 효과가 가장 크게 나타난다. 한색이거나 난색의 색상이라도 그 채도와 명도의 변화에 따라 한난의 속성을 잃어버리게 할 수가 있다. 또한 우리의 감각은 상대적인 것이어서 한색이라 하더라도 더 강한 한색들 사이에서는 난색처럼 느껴지기도 하고(그림 1–40), 반대로 더 강한 난색들 사이에서는 한색처럼 느껴질 수도 있다(그림 1–41).

한난대비의 효과는 색상에서 강하게 느껴지지만 명도에 의해서도 느껴

그림 1–39 한난대비가 가장 강하게 느껴지도록 구성한 바둑판 모양의 구성

그림 1–40 한색들 사이에서 상대적으로 따뜻하게 느껴지는 연두의 효과

진다. 보통 고명도의 색이 저명도의 색보다 차갑게 느껴져 흰색이 검정보다 차갑게 느껴지며, 노랑이 빨강보다는 명도가 높아 더 차갑게 느껴지게 되는 것이다. 따라서 고명도의 색이 저명도의 색 옆에 위치하게 되면 더욱 차갑게 느껴지는 효과가 난다.

한난대비의 효과는 또한 원근감을 형성해 낼 수 있다. 회화에서 살펴보면 흔히 멀리 있는 물체는 한색으로 처리하고, 가까이 있는 물체는 난색으로 처리한다. 즉, 한난대비를 활용해서 거리감을 느낄 수 있도록 함으로써 한난대비는 회화의 주요한 표현수단이 되어왔다.

그림 1-41 난색들 사이에서 차갑게 느껴지는 보라의 효과

4) 보색대비

안료를 혼합하는 감법혼색의 결과가 검정에 가까운 짙은 회색이 되고, 빛을 혼합하는 가법혼색의 결과가 흰색에 가까운 밝은 회색이 되는 두 색을 보색관계에 있다고 한다. 즉 혼합하였을 때 무채색이 되는 두 색을 서로의 보색이라고 한다. 빨강을 한동안 보고 있다가 흰 벽면을 보게 되면 청록색이 잠깐 보이게 되는데 이는 피로해진 시각기관이 평형상태를 이루기 위해 생기는 잔상현상이며, 이러한 잔상현상으로 보이는 색이 바로 보색에 해당한다. 보색이라는 명칭도 두 색이 서로를 보조해 주는 색이라는 것을 의미한다. 이 두 색은 보통 색상환에서 서로 반대쪽에 위치한 색이다.

빨강과 초록, 노랑과 보라, 파랑과 주황은 보색관계이다. 안료에 있어 보색관계에 있는 두 색을 혼합하면 감법혼색이 되어 반사될 파장이 감소되므로 거의 회색에 가까운 중성색이 된다(그림 1-42).

그림 1-42 삼원색의 보색이 만들어 내는 중성화의 단계

색채들 간의 차이를 느끼게 해 주는 주된 요인이 보색 관계인 경우를 보색대비라 한다. 보색대비는 서로의 색을 방해하지 않고 가장 순수하고 생기있게 느낄 수 있도록 하는 효과가 있다. 그것은 보색 간의 관계에서 모든 색 파장의 자극을 균형있게 느낄 수 있도록 하여 서로의 색상에는 영향을 주지 않고 채도만을 높여주는 효과가 있기 때문이다.

어떤 유채색 옆에 무채색을 놓으면 무채색이 유채색의 영향을 받아 보색 기미를 띠게 된다. 빨강 바탕에 회색 띠를 놓게 되면 그 회색은 녹색 기

그림 1-43 채도가 낮은 단계의 보색대비

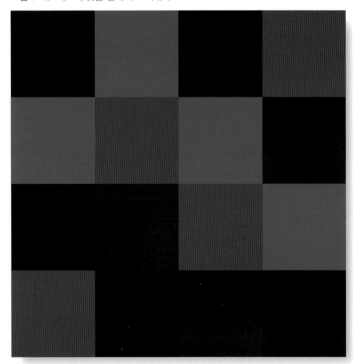

미를 띠는 것으로 느끼게 되는데 이 경우도 보색대비라 할 수 있다.

보색관계의 색들은 안정되게 보이며 조화롭게 느껴진다. 따라서 배색을 할 경우에 보색대비를 이용하는 경우가 많으며 대부분의 색채조화이론가들이 보색을 이용하면 선명하고 풍부한 조화를 이룰 수 있다고 설명하고 있다.

보색대비는 동시에 명도대비 현상도 초래하게 되는데 예를 들면 보색인 노랑과 보라는 색 자체가 지닌 명도 차이가 커 명도대비도 이룬다. 밝은 명도의 색을 한동안 바라보고 있으면 어두운 명도의 색으로 잔상이 생기게 되는데 이 또한 시각기관의 평형을 이루기 위한 현상이며 서로의 명도차이를 중화시키기 위한 현상이라고 할 수 있다.

보색은 색상환에서 서로 반대편에 위치하고 있으므로 보색대비와 동시에 한난대비 현상을 나타내기도 한다. 주황과 파랑을 함께 배치하면 주황은 더욱 따뜻하게 보이고 파랑은 더욱 차갑게 보이게 되는 것이다.

보색대비는 순색에서만 강하게 느껴지는 것이 아니라 채도가 낮은 중성에 가까운 색에서도 그 효과가 잘 나타난다(그림 1-43). 따라서 채도가 낮은 색들을 사용할 때 탁한 색 가운데서도 생기를 불러일으키기 위해서는 보색대비의 활용이 효과적이다.

회화에서는 인상파 화가들이 순색의 점들을 나란하게 위치시킴으로써 밝고 생기가 넘치는 그림을 그렸으며, 그림자를 물체의 보색이라고 생각하여 그늘진 부분에 보색대비가 느껴지도록 표현하였다.

5) 동시대비

동시대비는 어떤 화면을 볼 때 화면 내에 있는 색들이 실제의 색과 다르게 보이는 현상을 말한다. 즉, 실제의 색과 지각된 색채 간의 차이를 의미한다. 중성색이나 회색은 색채가 갖는 강도가 매우 약하기 때문에 주변색으로부터 많은 영향을 받는 색으로, 동시대비가 크게 나타나는 색이다.

동시대비는 색상, 명도, 채도를 모두 다르게 지각하도록 하는 매우 상대적인 시각현상으로서, 다음과 같은 실험을 통해 동시대비의 효과를 경험해 볼 수 있다. 채도가 낮은 중간 명도의 주황을 만든 후, 6개의 작은 사각형으로 잘라놓는다. 6가지의 다른 배경색으로 보라, 노랑, 명도 높은 분홍, 명도가 낮은 벽돌색, 채도 높은 빨강, 중성색인 회색 등을 준비한다. 각 배경색 위에 미리 잘라 놓은 6개의 작은 사각형을 올려 놓으면 동일한 색이었던 중간 채도의 주황은 순식간에 모두 다른 색으로 지각된다 (그림 1-44).

동시대비는 색면으로부터 느껴지는 감각적 자극의 균형을 이루기 위해 시각기관이 스스로 작용한 결과로서 나타나는 현상이다. 즉, 보라 위의 주황은 보라의 자극으로부터 균형을 이루기 위하여 그 반대색인 노랑 기미를 띤 색으로 보인다. 노랑 위의 주황은 노랑의 반대색인 파랑 기미를 띤 어두운 색으로 보인다. 또한, 분홍 위의 주황은 어두워 보이고, 벽돌색 위의 주황은 밝아 보인다. 그리고 빨강 위의 주황은 채도가 낮은 회색 기미를 띤 색으로 보이고, 회색 위의 주황은 채도가 높은 것으로 보인다. 동시대비는 주제가 되는 색을 더 밝게 또는 어둡게 보이도록 하거나, 채도가 다르게 보이도록 하거나, 색상의 뉘앙스를 바꾸기 위해서 배경이 되는 색과 주제가 되는 색의 선정에 매우 효과적으로 응용될 수 있다.

그림 1-44 보라, 노랑, 분홍, 벽돌색, 빨강, 회색의 6가지 색면 위에 동일한 주황의 동시대비 효과

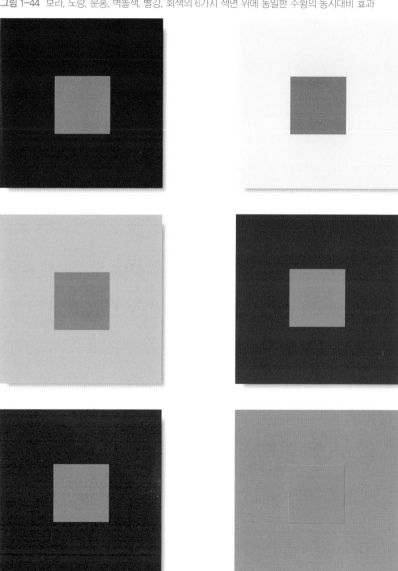

6) 채도대비

채도대비는 색채가 지닌 순수한 정도의 차이를 의미한다. 모든 색채는 가장 순수한 상태에서 최고의 채도를 지니며 흰색, 검정, 회색, 보색을 혼합함에 따라 채도가 감소하게 된다. 채도는 색채의 순수한 정도를 나타내므로 순도(purity)라고도 하고, 채도가 높은 색은 강렬함을 지니므로 강도(intensity)라고도 한다.

채도가 높은 선명한 색 위에다 채도가 낮은 탁한 색을 놓으면 선명한 색은 더욱 선명하게 보이고, 탁한 색은 더욱 탁하게 보이는 것은 채도대비의 효과이다. 무채색끼리는 채도대비가 일어나지 않는데 이는 색상이 없는 색채에는 채도대비가 일어나지 않음을 의미한다. 선명한 빨강과 탁한 자주, 선명한 파랑과 연한 하늘색을 대비시키면 채도대비의 효과를 볼 수 있다. 회색 바탕 위의 선명한 노랑은 더욱 선명해 보이며, 선명한 노랑 바탕 위에 노랑 기미를 띠는 회색은 더욱 탁하게 보인다.

그림 1-45 순색에 흰색을 혼합한 채도대비

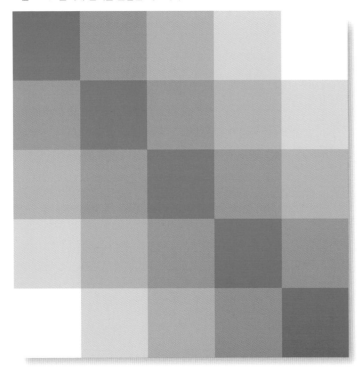

그림 1-46 순색에 검정을 혼합한 채도대비

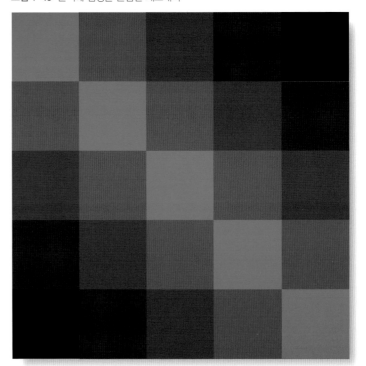

순색에 흰색을 혼합하면 색채는 밝아지면서 채도가 감소된다. 또한 흰색의 혼합은 모든 색을 약간 차가운 느낌으로 변화시키는데, 특히 빨강과 노랑은 순색에서의 따뜻함이 많이 감소된다(그림 1–45).

한편 순색에 검정을 혼합하면 색채는 어두워지면서 채도가 감소된다. 검정의 혼합은 모든 색을 조용하게 가라앉은 느낌으로 변화시킨다. 노랑에 검정을 혼합하면 약간의 검정만으로도 노랑의 밝고 화사한 느낌이 즉시 감소된다(그림 1–46). 순색에 회색을 혼합하면 색채는 탁해지면서 채도가 감소된다.

순색에 회색의 혼합은 모든 색을 불분명하게 만들면서 중성화시킨다. 색에 대해 민감한 사람들은 이와 같이 불분명한 색조에서도 색상을 잘 파악해내기 때문에 중성화된 색들은 세련된 색으로 느껴진다(그림 1–47).

순색에 보색을 혼합하는 것은 다양한 중성의 갈색을 얻는 방법이다. 그러나 두 개의 보색이 같은 양으로 혼합되면 모든 갈색은 어떤 색이라고도 말할 수 없는 중성의 성격을 갖는다(그림 1–48).

그림 1–47 순색에 회색을 혼합한 채도대비

그림 1–48 순색에 보색을 혼합한 채도대비

7) 면적대비

면적대비는 색채가 면적비에 따라 다르게 느껴지는 차이를 의미한다. 최고 채도의 순색에 있어서는 각 색상이 지닌 명도에 따라 그 면적의 배분을 달리 함으로써 색면의 균형을 느낄 수 있다. 즉 명도가 높은 색상은 그 면적을 작게 하고 명도가 낮은 색상은 그 면적을 크게 하며, 채도가 높은 색상은 그 면적을 작게 하고 채도가 낮은 색상은 그 면적을 크게 배분하는 것이 시각적으로 균형있는 색면을 구성하는 방법이다.

순색에 있어서 색면 간의 균형을 얻기 위해 면적대비가 사용될 수 있다. 노랑과 보라의 관계에서는 노랑의 명도가 8, 보라의 명도가 3이므로 그 면적비는 3 : 8로 하는 것이 조화로운 관계가 된다. 또한 주황과 파랑의 면적비는 4 : 6, 빨강과 초록의 면적비는 5 : 5로 하는 것이 조화로운 관계가 된다(그림 1–49).

면적대비에 있어서 동시대비의 효과가 함께 나타나는 예들이 있다. 즉 채도가 높은 주황 바탕 위에 채도가 낮은 파랑의 작은 면을 배치시키면 그림 1–50에서 볼 수 있는 바와 같이 파랑의 채도가 실제보다 높아 보인

그림 1–49 1차색과 2차색의 색면구성의 비

그림 1–50 채도 높은 주황 바탕에 채도 낮은 작은 파랑의 색면구성

다. 그것은 색면의 불균형을 해소시키려는 눈의 시각현상인 것이다. 그림 1–51에서도 초록의 바탕에 비해 채도가 낮은 빨강의 면적이 작기 때문에 채도가 훨씬 높게 지각된다.

또한 명도가 낮은 어두운 색이 작은 면적에 사용되면 실제보다 어두워 보이게 된다. 또한 같은 초록이라고 하여도 어두운 바탕에 놓일 때와 밝은 바탕에 놓일 때는 다른 색으로 지각되며, 같은 색으로 보이기 위해서는 면적이 다르게 사용되어야 한다.

따라서 어떤 물체나 환경에 색채를 사용할 경우에 샘플만을 가지고 색을 선택할 경우에는 전체에 적용시켰을 때 의도한 바와 다른 색채로 보일 가능성이 높다는 것이다. 같은 색이라도 넓은 면적에 사용되면 더 선명하고 강한 인상을 주며 좁은 면적에 사용되면 더 어두워 보인다(그림 1–52). 따라서 흰색 바탕에 가는 초록 선을 놓았을 경우에는 작은 면적의 초록이 명도가 더 낮게 보이므로 검정에 가깝게 느껴진다. 면적대비의 이러한 상호작용을 이해하면 다양한 경우에 색채를 적용하는데 여러가지 조절이 필요하다는 것을 알 수 있다 .

그림 1–51 채도 높은 초록 바탕에 채도 낮은 작은 빨강의 색면구성

그림 1–52 흰색 바탕에 채도 높은 조록의 구성

5. 색채의 조화

우리는 흔히 색채의 싫고 좋음에 대해 이야기한다. 그것은 단색에 대한 것보다는 여러 가지 색의 어울림, 즉 조화에 대한 것이 대부분이다. 어떤 색이든 혼자서 단독으로 존재하는 경우는 극히 드물며, 거의 모든 경우에 색채는 여러 가지 색들로 어우러져 있다. 색채는 절대적인 가치를 지니기보다는 상대적인 것이어서 두 가지 이상의 색들이 어떻게 배색되어 있는가에 따라 아름답게도 느껴지고 그렇지 못하게 느껴지기도 하는 것이다. 이러한 배색의 조화원리에 관한 관심은 최근에 이르러 새삼스레 나타난 것이 아니며 레오나르도 다빈치의 회화론에서 시작하여 괴테의 색채론 등 많은 화가나 이론가들이 탐구해 왔다.

19세기 중엽 셰브뢸(M.E. Chevereul)은 색의 3속성에 근거하여 유사성과 대비성의 관계에서 색채의 조화원리를 찾으려 하였다. 또한 필드(Field)와 먼셀은 색채조화에 있어 면적의 중요성에 대해 이야기하였으며, 오스트발트도 "채도가 높을수록 면적은 작아야 조화를 이룰 수 있다."고 하였다. 한편 비렌(Birren)은 회전혼색의 결과가 무채색으로 나타나는 배색이 조화를 이룬다고 주장하였으며, 문(Moon)과 스펜서(Spencer)는 배색에 사용된 색면의 수와 면적관계를 정량화하여 공식으로 만들어 배색의 아름다움을 정량화된 수치로 나타내려고 시도하였다.

그러나 이러한 색채의 조화이론은 기본 개념이나 방향을 제시할 뿐, 실제적인 색채계획에 있어서 구체적인 해결안을 제시하는 것은 아니다. 색채의 조화를 공식화하거나 수치화한다는 것은 무의미하다. 왜냐하면 디자인에 있어서 색채의 조화는 주어진 조건에 따라 수많은 변수가 따르므로 모든 경우에 합당한 공식이나 법칙을 만든다는 것은 불가능하기 때문이다. 또한 조화를 이루는 색채의 사용방법은 거의 무한하며, 새로운 조화의 관계를 만드는 배색방법이 바로 디자인이기 때문이기도 하다.

그러나 조화의 이론적인 원리를 이해하는 것은 색채의 효과를 이루는 수많은 요인을 제어하고 조절하는 데 기본적인 틀이 된다. 따라서 여기에서는 색채조화론의 기본개념을 제시하는 먼셀의 조화론, 오스트발트의 조화론, 비렌의 조화론, 아른하임의 조화론에 대해 살펴보기로 한다.

1) 먼셀(Munsell)의 색채조화론

먼셀은 '균형의 원리'가 색채조화에 있어 기본이 된다고 생각하였다. 즉, 중간명도의 회색 N5가 색들을 균형있게 해주기 때문에 각 색의 평균 명도가 N5가 될 때 색들이 조화를 이룬다는 가정 하에 다음과 같은 배색의 조화론을 제시하였다.

(1) 무채색의 조화

다양한 무채색의 평균 명도가 N5가 될 때 조화로운 배색이 된다. 즉, N1, N3, N5, N7, N9의 배색이나, N3, N4, N7 등의 배색이 그 예이다(그림 1-53, 1-54).

(2) 단색의 조화

단일한 색상 단면에서 선택된 색채들의 배색은 조화롭다(그림 1-55).
① 채도는 같으나 명도가 다른 색채들을 선택하면 조화롭다.
② 명도는 같으나 채도가 다른 색채들을 선택하면 조화롭다.
③ 명도와 채도가 같이 달라지지만 순차적으로 변화하는 색채들을 선택하면 조화롭다.

(3) 보색의 조화

① 중간 채도 '/6'의 보색을 같은 넓이로 배색하면 조화된다(그림 1–56).

② 중간 명도 '/5'로 명도는 같으나 채도가 다른 보색을 배색할 경우는 저채도의 색상은 넓게, 고채도의 색상은 좁게 하면 조화롭다(그림 1–57).

③ 채도는 같으나 명도가 다른 보색을 배색할 경우는 명도의 단계가 일정한 간격으로 변하면 조화롭다(그림 1–58).

④ 명도 · 채도가 모두 다른 보색을 배색할 경우에도 명도의 단계가 일정한 간격으로 변하면 조화롭다. 이 경우 저명도 · 저채도의 색면은 넓게, 고명도 · 고채도의 색면은 좁게 배색하여야 균형을 이룰 수 있다(그림 1–59).

(4) 다색의 조화

① 한 색이 고명도이고 다른 한 색이 저명도일 경우, 세 번째 색은 두 색의 중간 명도이면 조화로우며 고명도 색상의 면적을 가장 작게 해주는 것이 조화롭다(그림 1–60).

② 색상 · 명도 · 채도가 모두 다른 색채를 배색할 경우에는 그러데이션을 이루는 색채를 선택하면 조화롭다(그림 1–61).

③ 색상이 다른 색채를 배색할 경우에는 명도와 채도를 같게 하면 조화롭다.

그림 1–53 무채색 N1, N3, N5, N7, N9의 배색

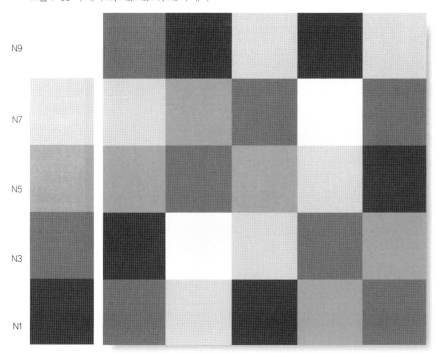

그림 1–54 무채색 N3, N4, N7의 배색

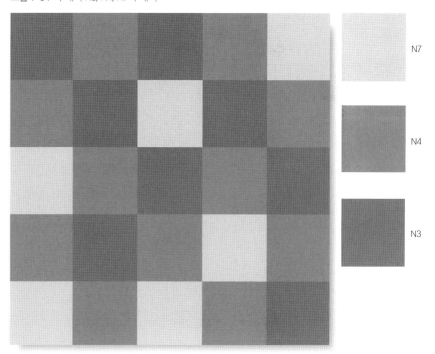

그림 1-55 단색상면의 조화

그림 1-56 중간 채도의 보색을 같은 면적으로 배색한 조화

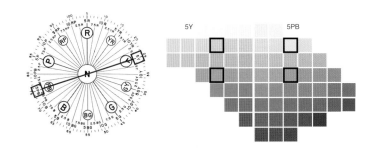

그림 1–57 중간 명도의 보색에서 고채도는 좁게, 저채도는 넓게 배색한 조화

그림 1–58 동일 채도의 보색에서 명도의 단계를 일정하게 조절한 배색의 조화

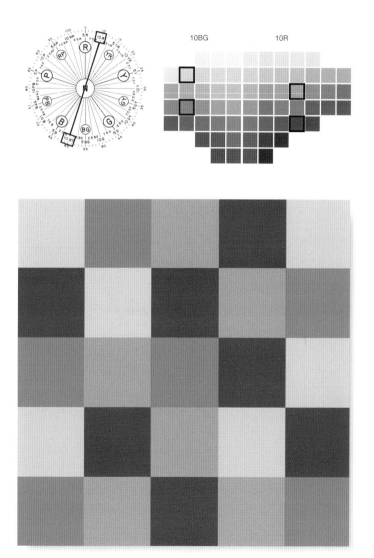

그림 1-59 명도, 채도가 모두 다른 보색에서 명도의 단계를 일정하게 조절한 후 고명도·고채도는 좁게 저명도·저채도는 넓게 구성한 배색의 조화

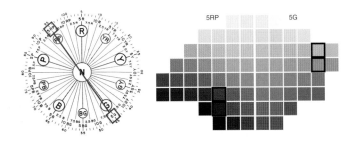

그림 1-60 다색의 조화에서 고명도, 저명도, 중명도로 조절한 배색의 조화

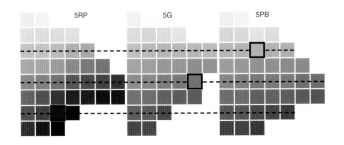

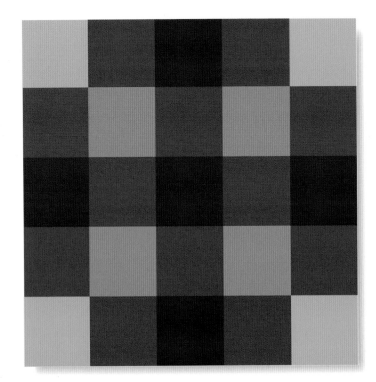

그림 1-61 다색의 조화에서 그러데이션을 이루는 배색의 조화

2) 오스트발트(Ostwald)의 색채조화론

오스트발트는 『색채의 조화』(1931)에서 조화이론을 발표하였으며 "조화는 질서이다." 라고 주장하였다. 두 색을 배색할 때는 일종의 서열이 형성되며 이 서열로 쾌감을 느끼게 되는 배색관계가 조화를 이루는 관계라고 보았다.

오스트발트의 색채조화론은 배색방법이 명쾌하며 이해하기 쉬우나 조화의 기호가 알파벳이라 기억하기가 어려우며 같은 기호의 색이라도 명도가 다르기 때문에 오스트발트 색표집이 없이는 이용하기가 어렵다는 단점이 있었다. 그러나 1942년 미국의 CCA(Container Corporation of America)사가 『색채조화 매뉴얼』을 간행함으로써 다음과 같은 내용의 오스트발트의 색채조화론이 널리 보급되었다.

(1) 무채색의 조화

무채색 단계 속에서 같은 간격의 색채를 선택해 나열하거나 간격이 일정한 법칙에 의해 회색 단계를 선택하면 회색조화(gray harmony)를 얻을 수 있다. 이 원리는 먼셀의 무채색 조화 원리와 유사하나 여기서는 균형보다는 질서에 중점을 두고 있다는 점이 다르다. 무채색 단계 속에서 연속된 색채를 선택할 수도 있고, 2간격 혹은 3간격씩 떨어진 색을 사용할 수도 있고, 간격이 일정하지 않은 색채를 선택할 수도 있다.

(2) 단색의 조화

동일한 색상의 색삼각형 내에서의 색채조화를 단색조화(monochromatic chords)라 하며, 등백색 · 등흑색 · 등순색 · 등색상의 조화 등이 있다.

① 등백색 계열의 조화

특정한 색상의 색삼각형 내에서 동일한 백색의 양을 가지는 색채를 일정한 간격으로 선택하면 그 배색은 조화를 이루게 된다(그림 1-62). 색삼각형에서 아래쪽 사선과 평행을 이루는 사선 중에 위치한 색을 선택하면 된다.

② 등흑색 계열의 조화

특정한 색상의 색삼각형 내에서 동일한 흑색의 양을 가지는 색채를 일정한 간격으로 선택하면 그 배색은 조화를 이루게 된다(그림 1-63). 색삼각형에서 위쪽 사선과 평행을 이루는 사선 중에 위치한 색을 선택하면 된다 .

③ 등순색 계열의 조화

특정한 색상의 색삼각형 내에서 순도(purity)가 같은 색채로 수직선 상에 있는 색채를 일정 간격으로 선택하면 그 배색은 조화를 이루게 된다(그림 1-64).

④ 등색상의 조화

특정한 색상의 색삼각형 내에 있는 색들은 조화되기 쉬운 색들로서 등흑, 등백, 등순계열의 조화법을 조합하여 선택된 색들간에는 조화를 이루게 된다. 이 원리는 먼셀의 조화론에서 단일색상의 조화원리와 동일하다(그림 1-65).

(3) 등가색환에서의 조화

오스트발트 색입체를 수평으로 잘라 그 단면을 살펴보면 환의 크기는 각기 다를지라도 환 위의 색채는 그 성질(흑색량, 백색량, 순도량)이 같은 28개의 등가색환이 생기게 된다(그림 1-66).

등가색환에 위치하는 색채들을 선택하면 그 배색은 조화를 느끼게 하며 선택된 색채가 등가색환 위에서의 거리가 4 이하로 가까우면 유사색조화를 느끼게 되고, 거리가 6~8로 다소 멀면 이색조화를 얻게 되고, 색환의 반대위치에 있으면 보색조화를 느끼게 된다(그림 1-67, 1-68).

(4) 보색 마름모꼴에 있어서의 조화

오스트발트 색입체를 중심을 지나도록 수직으로 절단하면 보색관계에 있는 두 색상의 삼각형이 마주보고 있는 마름모꼴이 생기게 된다. 보색 마름모꼴에서 서로 수평으로 마주보고 기호가 같은 색을 '등가색환 보색조'라고 하고 축을 가로질러 횡단하는 색의 배색을 '사횡단 보색조'라고 한다.

(5) 보색이 아닌 마름모꼴에 있어서의 조화

보색이 아닌 색상 중 두 색을 선택해 각기 해당하는 삼각형을 붙여 마름모꼴을 형성하면 보색 마름모꼴에서 보이는 조화의 원리와 마찬가지로 '등가색환 조화'와 '사횡단 조화'가 나타난다.

(6) 다색조화의 일반적 법칙

① 동일한 색상면에서는 어떠한 두 색을 선택하여도 잘 조화된다.

② 흑색량, 백색량, 순도가 동일한 기호이면 그 속성이 같으므로 어떠한 색상도 서로 잘 조화된다.

③ 어떤 색과 그 색의 흑색량이나 백색량이 같은 무채색은 잘 조화된다.

④ 백색량이 동일한 색들은 서로 잘 조화된다.

⑤ 흑색량이 동일한 색들은 서로 잘 조화된다.

(7) 오스트발트 색채조화론의 제한점

오스트발트 색채조화론은 오스트발트 색체계에 기반을 둔 것이다. 오스트발트 색체계는 현실세계에 존재하는 색을 중심으로 한 것이 아니라 인위적인 조색체계에 따라 색을 전개한 것이기 때문에 이 체계에 나타나 있지 않은 새로운 배색의 관계를 다루기 어렵다는 단점을 가지고 있다.

그림 1-62 등백색 계열의 조화

그림 1-63 등흑색 계열의 조화

그림 1-64 등순색 계열의 조화

그림 1-65 등색상의 조화

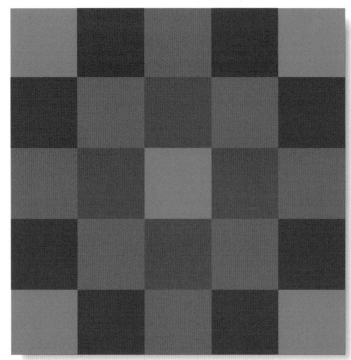

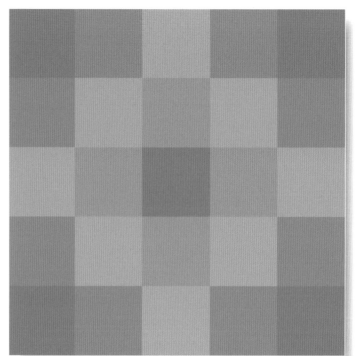

그림 1-66 오스트발트 색입체의 수직 단면들

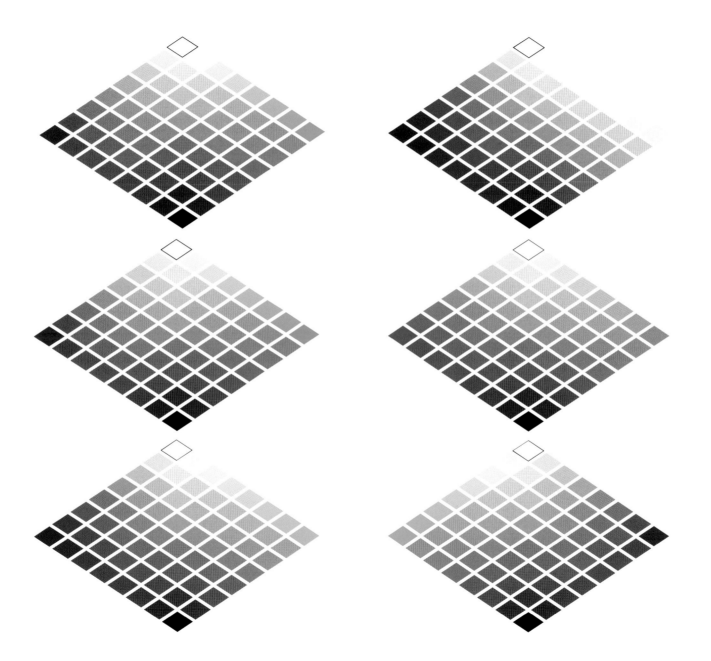

그림 1-67 등가색환에서의 유사색조화

그림 1-68 등가색환에서의 이색조화

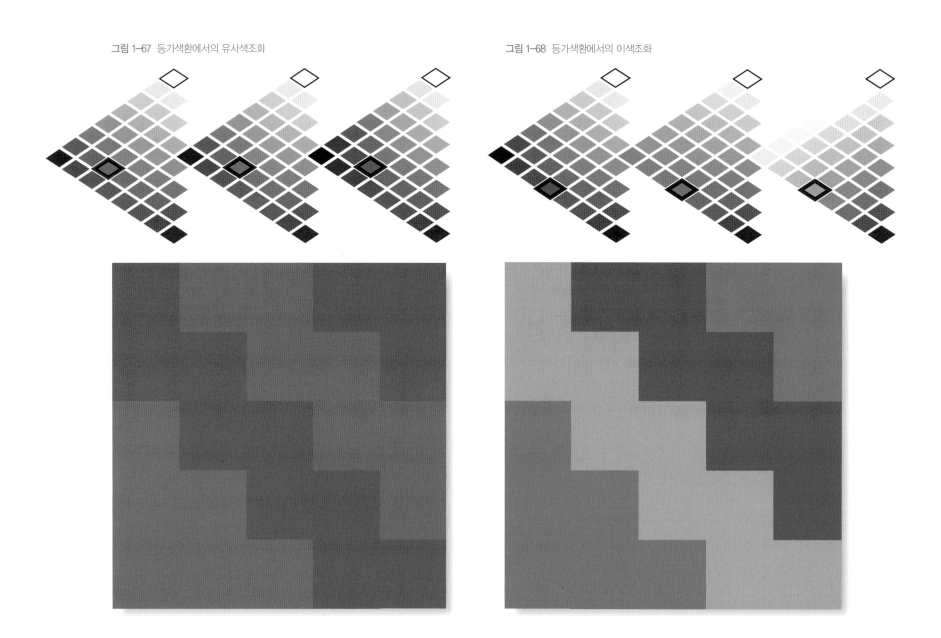

3) 비렌(Birren)의 색채조화론

비렌은 심리학적인 연구를 통해 배색조화에 관한 이론을 발전시켰다. 그는 『회화에 있어서의 색채의 역사』(1965)에서 미는 인간의 환경속에 있는 것이 아니라, 인간의 머리 속에 있다고 이야기함으로써 색지각이 인간의식 속에 있음을 지적하였다.

그는 오스트발트의 색입체와 마찬가지로 흰색, 검정, 순색을 꼭지점으로 하는 비렌의 색삼각형을 제시하고 있다. 비렌의 색삼각형 구성을 보면 흰색과 검정 사이에는 회색, 순색과 흰색 사이에는 밝은 색조(tint), 순색과 검정 사이에는 어두운 색조(shade), 중앙에는 톤(tone)으로 하여 색채를 영역별로 그룹화하였다(그림 1-69). 또한 비렌의 색삼각형은 각 색조의 위치에 따라 대표적인 색의 흰색과 검정의 양을 숫자로 표시하였다. 처음의 숫자는 흰색의 백분율, 두 번째 숫자는 검정의 백분율을 나타내므로 100에서 이 두 수치의 합을 뺀 것이 순색의 양이 된다(그림 1-70).

비렌의 조화이론은 색삼각형의 연속된 선상에 위치한 색들을 조합하면 그 색들 간에는 관련된 시각적 요소가 포함되어 있기 때문에 서로 조화롭다는 것이다. 비렌의 시각적, 심리학적 조화이론은 오스트발트의 조화이론과 매우 유사하나 색삼각형을 색채군으로 묶어 분류함으로써 조화이론을 단순하게 표현하였다. 비렌의 조화이론은 이해하기가 쉽기 때문에 색채계획에 실제로 적용하는데 있어 기초적인 방향과 틀을 제시해 준다. 비렌의 조화이론을 색면구성으로 나타내 보면 그림 1-71에서 1-78과 같다.

그림 1-69 비렌의 색삼각형

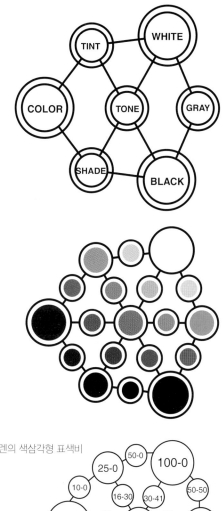

그림 1-70 비렌의 색삼각형 표색비

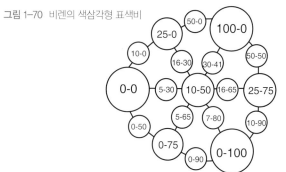

그림 1-71 순색 – 어두운 색 – 검정의 조화

그림 1-72 흰색 – 밝은 색 – 순색의 조화

그림 1-73 밝은 색 – 톤 – 회색의 조화

그림 1-74 밝은 색 – 톤 – 검정의 조화

그림 1-75 흰색 – 톤 – 어두운 색의 조화

그림 1-76 순색 – 톤 – 회색의 조화

그림 1-78 순색과 순색의 조화로운 면적비

그림 1-77 흰색 - 순색 - 검정의 조화

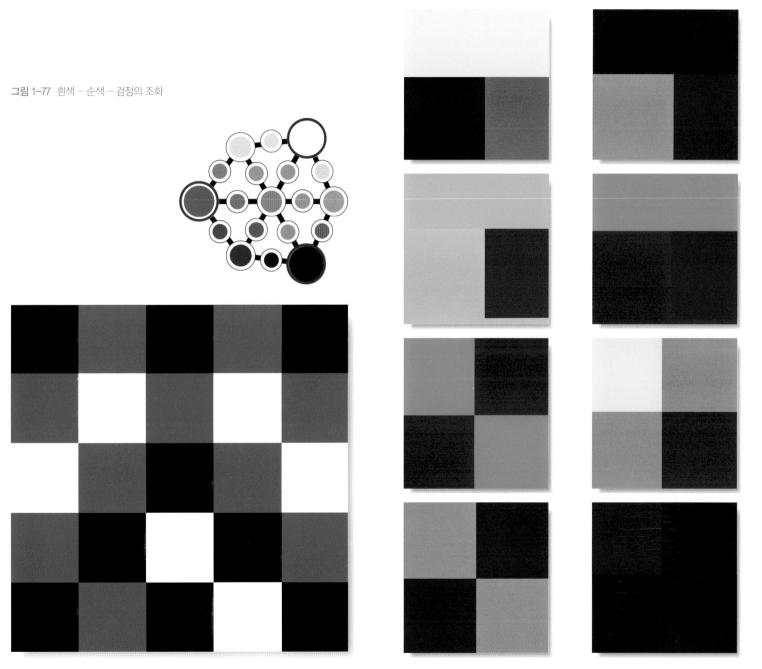

4) 아른하임(Arnheim)의 색채조화론

아른하임은 그의 저서 『미술과 시지각』(1954)에서 색채조화를 음악에 비유하여 화음과 불협화음의 원리를 기초로 색채조화의 개념을 발전시켰다. 그는 음악에 있어서 고전적으로 불협화음이라 간주하였던 화음이 20세기에 들어오면서 화음의 개념으로 되었음을 지적하면서, 색채의 배색에 있어서도 조화와 부조화의 사이에는 명백한 경계선이 있지 않으며 개인의 경험과 취향에 따라 불협화음으로 조화를 이끌어 내는 범위가 더 넓어질 수 있다고 지적하였다. 그는 배색에 있어서 조화로운 관계는 전형적인 안정감과 질서감을 이끌어 내는 데 사용될 수 있지만, 불협화음의 조화를 시도함으로써 보다 다양한 감성, 즉 경이로움, 변칙적인 놀라움, 신비함 등을 표현할 수 있으며, 이는 미술가나 디자이너가 스스로 탐구해야 할 부분이라고 지적하였다. 그러나 아른하임은 색상 간에 있어서는 기본적으로 조화와 부조화의 체계가 있다고 가정하고 이에 대해 색상 삼각형을 이용하여 다음과 같이 설명하였다.

아른하임은 색상 간의 조화와 부조화의 체계를 설명하기 위해 전통적인 방법인 둥근 형태의 색상환을 사용하지 않고 삼원색을 꼭지점으로 하는 정삼각형을 이용한다. 정삼각형의 각변의 중앙에는 2차색을 배치하고, 2차색을 중심으로 그 양쪽에 3차색을 배치하여 12색으로 이루어진 색상 삼각형을 구성하였다(그림 1-79).

아른하임은 색상에 있어서 조화와 부조화의 원리를 이 색상 삼각형으로 설명하였다. 즉, 색상 삼각형의 각 꼭지점에서 중심선을 긋고 이 중심선에 대칭을 이루는 두 색은 서로 공통된 속성을 지니므로 조화를 이루며, 비대칭을 이루는 두 색은 두 속성 간에 불균형이 내재되기 때문에 부조화를 이룬다는 것이 그 기본 원리이다.

예를 들면, 1차색인 노랑의 양쪽에 있는 대칭된 두개의 2차색, 주황과 초록은 각각 1/2씩 노랑을 공통되게 함유하고 있기 때문에 조화롭다는 것이며, 같은 이유로 초록과 보라, 주황과 보라의 조화관계를 설명하였다(그림 1-80). 반면, 3차색인 주황과 청록의 관계에서는 주황에는 3/4의 노랑이 포함되어 있는 데 비해 청록에는 1/4의 노랑이 포함되어 있어서로 불균형한 속성을 지니므로 이는 부조화의 관계가 된다는 것이며, 같은 이유로 주황과 붉은 보라, 청록과 붉은 보라의 부조화 관계를 설명하였다(그림 1-81). 그리고 중심축에서 위치가 멀고 가까움에 따라 다양한 특성의 조화와 부조화의 관계를 제시하였다.

그림 1-79 아른하임의 색삼각형

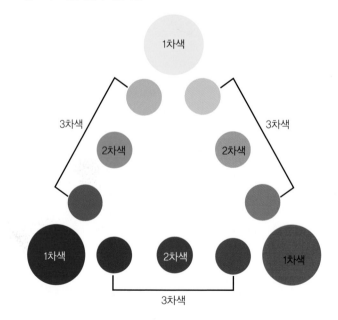

그림 1–80 아른하임의 삼각형에서 대칭을 이루는 조화의 관계

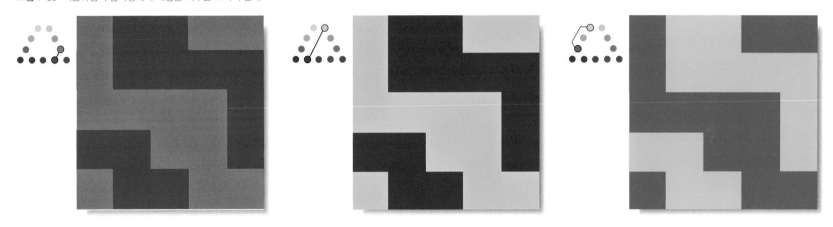

그림 1–81 아른하임의 삼각형에서 비대칭을 이루는 부조화의 관계

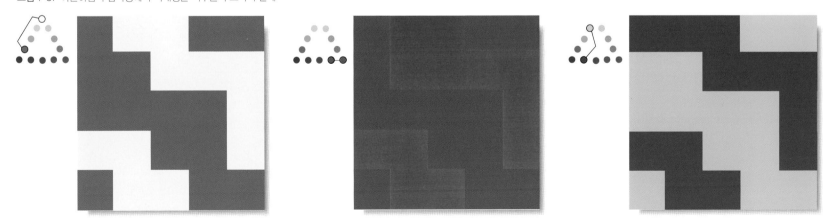

제2장

색채와 디자인 요소

색채는 어떠한 경우에도 단독으로 존재하지 않는다. 우리가 색채를 보고 느낄 때는 어떤 물체의 색을 보는 것이며, 물체는 색채뿐만 아니라 형태와 재료의 특성을 함께 지닌다. 우리가 어떤 물건이나 도형 또는 공간을 디자인할 경우에는 색채보다 형태를 먼저 생각한다. 새로운 형태를 만드는 것이 조형의 세계이며 미술, 조각과 같이 순수한 조형이 아닌 디자인 역시 조형의 과정을 거치지 않고는 완성할 수 없다.

조형의 과정에서 형태는 재료나 색채와 함께 고안되기도 하지만 형태가 완성된 후에 색채를 계획하는 경우도 많이 있다. 그러나 조형의 작업이 완성된 후에는 색채가 형태보다 더 먼저 또는 더 강력하게 지각된다. 왜냐하면 색채는 즉각적인 반응을 일으키는 단순한 요소인 반면, 형태는 그 외곽선과 내부구조를 지각하고 이해하는 과정이 훨씬 복잡하기 때문이다.

따라서 디자인을 포함한 모든 조형 분야에 있어서 색채의 특성과 효과에 대한 이해가 매우 중요하다. 색채가 불러일으키는 느낌은 색채의 이미지로 전달되며, 색채와 형태, 색채와 질감, 색채와 공간 간의 관계를 이해하는 데 기초가 된다.

1. 색채의 이미지

색채의 지각과정에서 살펴보았듯이 색채를 지각하는 마지막 과정은 대뇌에서 이루어진다. 대뇌에는 색채에 대한 이전의 경험들이 입력되어 있어서 눈으로 본 색은 단순히 지각되기보다는 이전의 정보나 경험과 연합된 결과로서 지각된다. 따라서 색채는 이러한 연상과정을 통해 마음속에 그려지는 독특한 이미지를 갖게 되며 다양한 감흥을 불러 일으키게되는 것이다. 색채가 지닌 색상, 명도, 채도의 특성에 따라 그려지는 이러한 감정적인 반응은 매우 미묘한 차이를 나타내며 자극적인, 고요한, 부드러운, 명랑한, 강한, 우울한 등의 이미지로 다양하게 나타난다.

이미지란 오브제와는 반대되는 개념이다. 오브제는 객체로서 그것을 인식하는 우리의 반대편에 존재하는 것이지만, 이미지는 우리의 내부에 그려진 심상이다. 즉, 오브제는 실제 공간에 존재하는 것인 반면에 이미지는 마음속에 그려지는 것이다. 디자이너는 자신이 표현하려고 하는 마음속의 심상을 어떤 오브제를 통해 다른 사람의 심상으로 옮겨 주는 작업자라고도 볼 수 있다. 따라서 이미지는 매우 중요한 감각적 요소이면서도 명확하거나 구체적인 것은 아니며, 다양한 이미지에 대한 체계는 지식보다는 경험을 통해 습득되는 특성을 지닌다.

디자인에 있어서 이미지의 문제는 점차 그 중요성을 더해가고 있다. 조형의 목표는 표현하려는 이미지를 전달하는 것인데, 시각적인 세계에 있어서 그 이미지는 색채, 형태, 재료, 공간 등을 통해서 구체적으로 표출된다. 색채뿐 아니라 형태나 공간, 재료들도 각각의 특성에 따라 독특한 이미지를 지니므로 각 디자인 요소들이 서로 공통된 이미지를 지녔을 때 그 전달 효과는 상승하나, 그렇지 못하면 이미지는 약화된다. 색채에 있어서는 색상과 톤에 따라 그리고 배색효과에 따라 강렬하거나 온화한, 수수하거나 화려한 등의 다양한 이미지를 지니게 된다.

1) 색상에 따른 이미지

채도가 높은 순색에 있어서 각 색상들은 매우 다른 이미지를 가지고 있다. 그것은 우리가 살고 있는 환경과 자연 속에서 경험하면서 얻어진 결과이다. 이러한 경험은 단순히 보는 것뿐만 아니라 보고, 느끼고, 사용하는 모든 경험의 복합체를 의미한다. 따라서 개인적인 감성은 각기 달라도 한 문화권 내에서 함께 생활해온 사람들에게 통용되는 색채의 의미가 존재하게 되고 공유할 수 있는 색채 이미지가 형성되는 것이다. 또한 여러 문화권에서 공통적으로 느끼게 되는 색상의 이미지들도 존재하는데 그것은 색파장이 지닌 본질적인 특성이나 가장 쉽게 발견되는 자연현상 등에서 기인하는 경우가 많다.

(1) 빨강

빨강은 자극적이며 감정을 고조시킨다. 비렌(Faber Birren, 1954)의 색채 실험 결과를 보면, 빨강의 환경에서는 실제로 심장 박동이나 호흡이 빨라진다고 보고하고 있다. 빨강은 불이나 피를 연상시키므로 정열과 열정을 상징한다. 또한 불을 연상하게 되므로 위험이나 경고의 의미도 지닌다.

그러나 빨강은 명도가 높아지고 색조가 약해지면 분홍 계열이 되는데 이 때는 본래의 강렬한 이미지로부터 아주 다른 부드럽고 여성스러운 이미지를 갖게 된다.

(2) 주황

주황은 2차색으로 인접한 빨강과 노랑의 속성을 공유하면서 주황 고유
의 이미지를 지닌다. 주황은 순수한 빨

강보다 강렬한 느낌은 다소 감소되지만
타오르는 불을 연상시켜 매우 따뜻하고
활기찬 느낌을 준다. 주황의 색조가 약
해지면서 밝아지면 기분좋게 느껴지는
다양한 베이지색이 되고, 어두워지면
다양한 갈색이 되는데 이러한 색조는
강렬함은 없지만 따뜻하고 풍부한 자연
적인 이미지를 갖게 된다.

(3) 노랑

노랑은 햇살의 에너지를 나타내는 색으로 명랑하고 힘찬 느낌을 주며,
가득한 햇살을 연상시킴으로써 행복을
상징한다. 노랑은 즐거움, 역동성, 생동
감 등의 이미지를 지닌다. 주황 계열의
노랑은 황금색으로 부와 권위 등 노란
색이 지닌 긍정적인 느낌을 강화시킨
다. 노랑이 밝아질 때는 노랑의 이미지
를 유지하지만 어두워지면 쉽게 순색
의 이미지를 잃게 된다. 연두 계열의 연
한 노랑은 창백하고 약한 느낌을 주기
도 한다.

(4) 초록

초록은 자연에서 가장 흔히 볼 수 있는 색으로 그 종류도 가장 많이 전
개되어 있다. 따라서 초록은 매우 자연

스러운 색이며, 파랑의 고요함과 노랑
의 에너지가 합쳐져 있어 강렬하지도
침체되지도 않은 중성적인 느낌을 준
다. 초록은 자연환경에 이미 너무나 많
이 전개되어 있는 색이기 때문에 지나
치게 많이 사용하면 지루해지기 쉽다.
초록이 어두워지면 엄숙함과 엄격함의
느낌을 증가시킨다.

(5) 파랑

파랑은 자연에서 가장 큰 부분을 차지하는 하늘과 바다의 색으로 따뜻
한 느낌이 전혀 없는 차가운 색이다. 따

라서 고요하고, 차분하고 명상에 잠기
게 하는 색이다. 파랑의 환경에서는 실
제로 호흡과 맥박이 낮아진다는 보고가
있다. 파랑은 평온한 느낌을 주며, 밝은
파랑은 개방감과 활기를 느끼게 하지
만, 남색 계열의 어두운 파랑은 무겁고
우울하고 침체된 느낌을 준다. 일반적
으로 파랑은 후퇴색이지만 고채도의 파
랑은 진출 효과가 있다.

(6) 보라

보라는 빨강과 파랑이 혼합된 색으로서 우아함, 화려함, 풍부함 등을 느끼게 한다. 또한 품위 있는 고상함과 함께 외로움과 슬픔을 느끼게도 한다. 푸른 계열의 보라는 어둡고 깊은 이미지를 지니며, 위엄과 부, 장엄함 등을 연상시키기도 한다. 붉은 계열의 보라는 여성적이며 화려한 느낌을 주지만 다른 색상과 어울리기 힘든 까다로움을 지닌다. 보라는 예민함, 감수성, 예술적 감각을 나타내기도 한다.

(7) 갈색

갈색은 두 가지의 보색이 혼합될 때 만들어지는 다양한 톤의 중성색이다. 흙이나 낙엽, 목재, 돌 등에서 자주 발견되는 색이기 때문에 자연적이고 평온한 느낌을 준다. 갈색은 순색에서 보여지는 생동감이나 역동적인 느낌은 결여되어 있으나 자연이 그렇듯이 오래도록 싫증나지 않는 편안한 느낌을 지니고 있다. 엷은 색조의 갈색은 부담스럽지 않은 밝은 느낌을 주고, 어두운 갈색은 따뜻하고 편안한 느낌을 주나 지나치게 사용되면 단조로움을 준다.

(8) 흰색

흰색은 색이 없는 무색이라고 표현되기도 하나 가법혼색의 개념으로 볼 때 모든 색의 혼합이라고 볼 수 있다. 흰색에서는 특정한 색상을 느낄 수 없기 때문에 단순함, 순수함, 깨끗함을 느끼게 한다. 따라서 위생적인 느낌을 주기도 하며, 지나치게 사용되면 공허함, 지루함을 느끼게도 한다. 약간의 다른 색채가 혼합되어 있는 흰색은 오프화이트(off-white)라고 부르며, 따뜻한 느낌의 흰색과 차가운 느낌의 흰색이 있다.

(9) 검정

검정은 흰색과 반대로 아무런 색파장도 반사하지 않는 색이다. 따라서 검정은 무겁고 어둡고 우울한 느낌을 주며, 두려움과 죽음을 나타내기도 한다. 흰색이 공허함과 단순한 이미지로 느껴지는 반면, 검정은 모든 빛을 흡수하기 때문에 복합적이고 깊은 느낌을 준다. 검정이 유채색들 사이에 사용되면 다른 색들을 더 선명하게 보이도록 하는 효과가 있다. 검정에도 따뜻한 느낌의 검정과 차가운 느낌의 검정이 있다.

2) 톤에 따른 이미지

그림 2-1 여러 가지 순색의 이미지가 느껴지는 자연 풍경

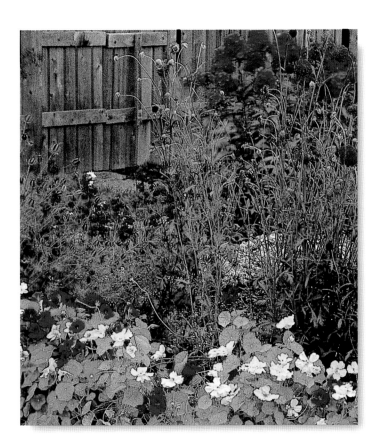

순수한 색상은 흰색, 검정, 회색, 반대색 등이 혼합됨에 따라 다양한 채도를 지닌 색으로 변화된다. 이렇게 변화된 색조를 톤(tone) 또는 뉘앙스(nuance)라고 한다. 색채의 채도가 낮아지면 순색이 본래에 지니고 있었던 이미지는 변화되며, 그 위치가 순색에서 멀어질수록 색상의 이미지는 사라지고 톤의 이미지가 압도하게 된다. 그림 2-2와 같이 한 가지 색상에 있어서도 톤의 변화는 매우 다양하게 전개된다. 톤에 따라 그 이미지는 각기 다르지만 영역별로 묶어서 대표적인 이미지로 정리해 볼 수 있다. 일본의 색채디자인연구소에서는 색채의 톤을 11가지로 나누고, 그것을 다시 그림 2-3과 같이 크게 5가지 톤으로 정리하였다. 각 톤에 따른 이미지는 다음과 같다.

그림 2-2 노랑 톤의 다양성

그림 2-3 톤에 따른 이미지

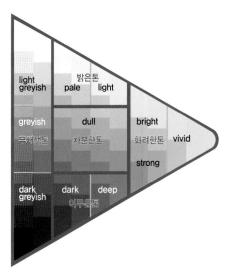

(1) 화려한 톤

순색과 순색에 가까운 강한 톤은 모두 생동감 있는 화려한 이미지를 갖는다. 화려한 톤에 흰색이 약간 첨가되면 즐겁고 명랑한 느낌을 주며 어린이와 같은 천진한 느낌이나 원초적인 이미지를 준다. 다양한 색채에 익숙하지 않은 어린이들은 이러한 강한 색을 좋아한다.

화려한 톤은 활동적이고 강렬한 이미지를 갖기 때문에 스포츠용품, 유원지, 놀이기구, 완구 등에 많이 사용된다. 화려한 톤은 또한 가시성이 뛰어나기 때문에 옥외 간판, 사인물, 포장디자인, 어린이 환경에 효과적으로 사용된다(그림 2-4). 화려한 톤은 색채 자체가 강렬하여 형태나 질감과 같은 다른 디자인 요소를 약화시키므로 그 특징이 잘 나타나지 않게 된다. 따라서 형태나 질감에 특징이 없을 때는 화려한 톤으로 강조하는 것이 효과적이지만, 섬세한 특징을 나타낼 때 화려한 톤을 사용하는 것은 바람직하지 못하다(그림 2-5).

그림 2-4 화려한 톤의 어린이 놀이기구

그림 2-5 화려한 톤의 색채 팔레트

(2) 차분한 톤

밝은 회색이나 중간 회색과 혼합된 흐릿하고 탁한 색들은 그 색상을 규정짓기 어려운 중성화된 색들로 차분한 이미지를 갖는다. 차분한 톤은 자연의 소재에서 흔히 발견되는 색이므로 편안하고 친근감이 있다. 차분한 톤은 또한 순색이 지닌 강렬함이 중화되었기 때문에 수수하고, 소박하며 안정감 있는 이미지를 갖는다(그림 2-6).

차분한 톤은 햇빛에 그을린 피부, 마른 볏짚, 불에 구운 토기, 갓 구워낸 빵의 껍질과 같이 불이나 햇빛과 관련된 연상을 불러일으키므로 따뜻

하고 온화한 이미지를 지닌다. 차분한 톤은 또한 안개낀 느낌이나 구름이 낀 듯한 느낌을 주기 때문에 명시성이나 선명함이 요구되는 경우에는 바람직하지 못하며, 실내의 배경색, 일상적인 용품, 편안함이 요구되는 환경 등에 사용되면 친근한 느낌을 주는 효과가 있다(그림 2-7).

그림 2-7 차분한 톤의 색채 팔레트

그림 2-6 차분한 톤의 실내

(3) 밝은 톤

순색에 흰색이 많이 첨가된 연한 색, 파스텔조, 가벼운 색 등은 밝은 이미지를 준다. 밝은 톤은 여성적이고 부드러움을 주며 섬세한 느낌을 준다. 특히 난색의 가벼운 톤은 달콤하고 꿈 같은 낭만적인 이미지를 지닌다. 따라서 내의, 화장품, 잠옷, 유아용품, 어린이를 위한 환경 등에 밝은 톤이 많이 사용된다(그림 2-8).

밝은 톤은 또한 달콤하고 감미로운 이미지를 지니므로 아이스크림, 솜사탕, 과자와 같은 기호품의 맛을 돋우어주는 역할을 한다. 밝은 톤은 부드럽고 가벼운 이미지를 지니기 때문에 작고 가벼운 물체에 사용될 때 그 효과가 크며, 무겁고 거대한 물체에 사용될 때는 자연스럽지 못한 느낌을 준다. 그러나 환상적인 분위기나 신비함을 이끌어내기 위해 거대한 환경에도 계획적으로 밝은 톤을 사용할 수 있다(그림 2-9).

그림 2-8 밝은 톤의 놀이환경

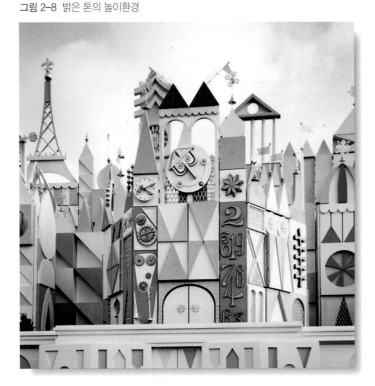

그림 2-9 밝은 톤의 색채 팔레트

(4) 어두운 톤

검정이나 짙은 회색이 혼합된 어두운 톤은 무겁고 엄숙하며, 남성적이고, 성숙한 이미지를 갖는다. 빛이 닿지 않는 깊은 곳은 어둡게 나타나는 경우가 많기 때문에 어두운 톤은 깊은, 신중한, 사려 깊은, 중후한 느낌을 주기도 한다.

어두운 톤은 가죽이나 목재에서 그 풍부함이나 충실감이 잘 느껴진다 (그림 2-10). 또한 어두운 톤은 크고, 무겁고, 단단하거나 딱딱한 물체에 사용되었을 때 자연스럽게 느껴지는 효과가 있다. 검정에 가까운 어두운

톤은 어두우면서도 색조를 느끼게 하는 정취감이 있다. 색채 감각이 뛰어난 사람들은 이러한 색조를 잘 활용하기 때문에 어두운 톤은 멋진, 세련된, 격조 있는, 치밀한 등의 느낌을 주기도 한다(그림 2-11). 어두운 톤은 색상을 느끼기 어렵기 때문에 어느 정도 명도대비가 필요하다.

그림 2-11 어두운 톤의 색채 팔레트

그림 2-10 어두운 톤의 가구

(5) 무채색 톤

색은 크게 무채색과 유채색으로 나누어 볼 수 있다. 이중 무채색은 특정한 색파장을 느낄 수 없는 색이기 때문에 색이 아니라고 보는 경우도 있으나, 심리적인 관점에서 보면 무채색도 색으로 보는 것이 타당하다. 무채색인 흰색과 검정이 혼합되면 다양한 톤의 회색이 전개된다.

흰색과 검정을 포함한 회색 톤은 밝은, 중간의, 어두운 회색으로 나누어진다. 회색 톤은 전체적으로 무겁고, 차가운 느낌을 주지만, 자연에서 발견되는 회색 톤에는 따뜻함을 느끼게 하는 경우도 많이 있다(그림 2-12).

회색 톤에는 색상이 없기 때문에 명암의 정도가 두드러지게 나타난다. 흰색과 검정과 같이 명암의 대비가 현저할 경우에는 날카롭고 강렬하고 명확한 이미지를 느끼게 한다. 검정은 모든 색파장을 흡수하기 때문에 풍부함, 호화로운, 정식적인 이미지를 나타내기도 한다(그림 2-13).

그림 2-12 무채색 톤의 얼룩말

그림 2-13 무채색 톤의 색채 팔레트

3) 색채 이미지 스케일

각각의 색채가 지닌 특정한 이미지를 측정하고 전체적으로 나타내 보기 위한 방법으로는 XY좌표를 사용하는 이미지 스케일이 있다. 이미지의 정도를 측정하기 위한 좌표의 X축과 Y축에 어떠한 요인을 설정하기 위해서는 우선 이미지 평가에 가장 중요하게 영향을 미치는 요인을 파악할 필요가 있다.

일본의 색채 이미지 연구(1983)에서는 X축에 따뜻한–차가운 이미지를, Y축에 부드러운–딱딱한 이미지를 설정하고 있으나, 한국의 색채 이미지 연구(1995)에서는 이와는 다른 색채 이미지 공간을 제시하고 있다(그림 2–14). 즉, 한국의 색채 이미지 평가에서는 정적인–동적인 이미지가 X축을 나타내고, Y축은 일본의 경우와 마찬가지로 부드러운–딱딱한 이미지를 나타낸다. 이러한 이미지 스케일은 그 내부 공간에 색채 이미지의 전체를 담아 볼 수 있다는 가정에서 만들어진 척도 개념이다,

앞서 살펴본 순색과 톤에 따른 색채 이미지를 스케일의 좌표상에 늘어놓아 보면, 이미지 공간 내에서 모든 색의 위치를 한눈에 파악할 수 있다. 전체적으로 보면 색상에 있어서 난색은 주로 부드러운 쪽에, 한색은 주로 딱딱한 쪽에 치우쳐 있는 것을 알 수 있다. 그러나 톤에 있어서는 밝은 톤이 부드럽고 정적인 이미지에 있고, 어두운 톤은 동적이고 딱딱한 이미지에, 수수한 톤은 정적이고 딱딱한 이미지에, 화려한 톤은 동적이고 부드러운 이미지에 치우쳐 있음을 알 수 있다. 즉, 색상보다는 톤이 세부적인 이미지를 변화시키는 데 더 중요한 변수임을 알 수 있다(그림 2–14).

이러한 사실을 보다 세밀하게 파악해 보기 위해 빨강의 분포를 톤의 변화에 따라 점선으로 연결하여 따라가 보면, 동적인 이미지에서 출발한 순색이, 어두운 톤이 되면서 딱딱한 이미지로 이동되고, 수수한 톤이 되면서 정적인 이미지로 연결되었다가, 밝은 톤이 되면서 부드러운 이미지로 이동하는 것을 볼 수 있다. 이러한 변화는 다소 차이를 보이기는 하지만, 다른 색에 있어서도 마찬가지로 나타나는 것을 알 수 있다.

톤에 따른 이미지는 채도가 중간 이하로 낮은 경우에 모든 색에서 거의 비슷하게 나타나지만, 채도가 높은 경우에는 난색이 더 동적이고 한색은 비교적 정적인 것을 알 수 있다. 그러나 순색의 경우에는 파랑이나 초록도

그림 2–14 한국인의 색채감성 척도

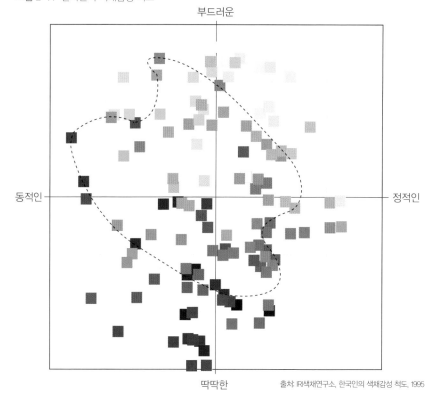

부드러운

동적인

정적인

딱딱한

출처: IRI색채연구소, 한국인의 색채감성 척도, 1995

다소 동적인 이미지로 나타나는 것을 알 수 있다. 색채 이미지를 언어적으로 표현하는 어휘를 이미지 스케일에 배치해 보면 그림 2-15와 같이 나타난다. 그러나 한 가지 색에 한 가지 어휘가 대응되는 형식은 아니며 그 어휘에 근접한 색들이 이와 비슷한 언어적 느낌을 갖게 된다는 의미이다. 색채 이미지 스케일은 사람들의 마음속에 각기 다른 그림으로 존재하는 이미지를 보다 구체적으로 이끌어 내려는 과학적인 방법이다. 불특정 다수의 대중을 대상으로 하는 디자인에 있어서 모든 사람의 이미지를 파악할 수는 없더라도 소수의 집단별 선호 이미지를 파악하는 데 유용한 도구로 사용될 수 있다.

그림 2-15 한국인의 색채감성 척도

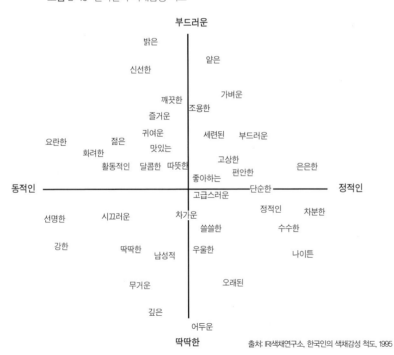

출처: IRI색채연구소, 한국인의 색채감성 척도, 1995

4) 배색에 따른 이미지

색채가 지닌 이미지는 단일색상에서는 단순하게 나타나지만, 여러 가지의 색을 배색하는 경우에는 조합된 색과의 관계 속에서 이미지를 갖게 된다. 즉 각각의 색채가 지닌 이미지와 함께 색채 간의 명도, 채도, 색상의 대비 정도에 따라 배색의 이미지는 매우 다양하게 변화된다.

지각되는 색채는 어떠한 경우에도 절대적인 값을 갖지 않으며, 빛의 조건이나 배색조건에 따라 항상 변화한다. 단일한 색채의 이미지에 있어서도 채도, 명도와 톤의 변화에 따라 그 이미지는 상대적으로 변화되는 것을 알 수 있다. 가장 따뜻하고 온화한 이미지를 지닌 주황도 명도가 높고 채도가 낮다면 따뜻한 느낌이 소멸되며, 가장 차갑고 딱딱한 이미지의 청록도 중채도와 중명도에서는 부드러운 이미지로 변화된다.

색채의 조합에 있어서 색상의 대비는 약하고 명도대비가 큰 색채들끼리 조합된 경우에는 단순하면서도 강하고 산뜻한 이미지를 갖는다. 색상의 대비가 강해도 명도나 채도의 대비가 약하면 은은하고 차분한 이미지를 갖는다. 그림 2-16은 노랑과 주황을 사용해 색상대비는 약하나 명도대비가 커서 산뜻한 이미지를 주지만, 그림 2-17은 보라와 노랑으로 색상대비는 강해도 명도대비가 약해서 부드러운 느낌을 준다.

단일한 색채는 각기 다른 이미지를 갖고 있지만, 우리가 접하게 되는 시각 대상은 일반적으로 여러 가지 색채가 어우러져서 특정한 이미지를 나타내는 경우가 대부분이다. 따라서 배색의 효과를 이용해서 이미지를 나타내는 방법도 다양하다.

배색의 고전적 방법은 한 가지 색상을 명도와 채도만 변화시켜 사용하는 단색계열 배색, 색상환에서 주황, 노랑이나 빨강, 보라와 같이 인접한 색상들의

명도와 채도를 변화시켜 사용하는 유사색 계열 배색, 색상환에서 정삼각형의 위치에 있는 색들을 사용하는 삼원색 계열 배색, 그리고 반대색 계열 배색 등이 있다. 일반적으로 단색 계열 배색은 단순한 이미지를, 유사색 계열 배색은 변화감이 있으면서도 안정감 있는 이미지를, 삼원색 계열 배색은 화려한 이미지를, 반대색 계열 배색은 강렬한 이미지를 준다고 말한다. 그러나 이러한 설명은 지나치게 단정적이며, 실제로는 매우 변칙적인 가능성이 있기 때문에 보다 구체적인 경험이 필요하다. 배색 이미지를 몇 가지로 정리하기는

매우 어렵고, 이는 디자이너가 지속적으로 개발해야 하는 창조적인 부분이기 때문에, 여기서는 배색 이미지 중 대표적인 것 몇 가지만 선별하여 그 특성을 살펴본다. 실내 디자인에서 흔히 분류한 이미지들 중에서 고전적인 느낌을 연상시키는 이미지는 클래식한, 엘리건트한, 로맨틱한 이미지를 들 수 있고, 현대적인 이미지로는 모던한, 캐주얼한, 내추럴한 이미지를 들 수 있다. 이러한 이미지가 느껴지는 실내 사진을 선정하여 대표적으로 사용된 색채 팔레트를 분석해 보고 이를 다시 색면 구성으로 표현해 보면 다음과 같다.

그림 2-16 색상대비는 약하나 명도대비가 커서 산뜻한 이미지

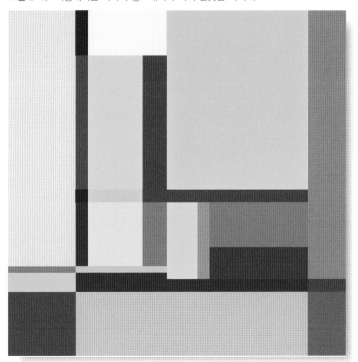

그림 2-17 색상대비는 강하나 명도대비가 약해 부드러운 이미지

(1) 클래식한 이미지의 배색

클래식한 이미지는 현대인에게 선호되는 이미지 중의 하나이다. 클래식은 서양의 전통양식 중에서도 항상 원형적 고전으로 추구되는 그리스 · 로마시대의 양식을 말한다. 클래식에서 추구한 이미지는 규범적이고 풍요로움 속에서도 절제된 미의 표현이었다. 이러한 이미지의 형태적 표현은 수직적인 기둥, 수평적인 기단과 코니스, 정교한 조각, 완전한 대칭과 비례, 거대한 규모 등이었다.

클래식한 이미지를 색채로 표현하는 한 방법은 어둡고 무거운 톤과 화려한 톤의 다양한 색채들로 보색대비를 이루어 절제된 가운데 풍부함을 나타내는 배색이다. 이러한 배색에 금색과 광택이 있는 질감을 더한다면 풍요로웠던 시대의 특권 계층 사람들의 격조있는 분위기를 연상시킨다 (그림 2-18, 2-19).

그림 2-18 클래식한 이미지의 실내

그림 2-19 클래식한 이미지의 배색 팔레트

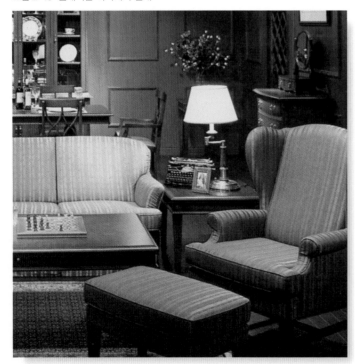

(2) 엘리건트한 이미지의 배색

엘리건트한 이미지는 우아함이다. 우아한 이미지는 서양 전통양식 중 신고전양식을 연상시킨다. 신고전양식은 클래식의 엄격한 질서미를 추구하면서도 비교적 간결하며 가볍고 온화한 느낌을 준다. 엘리건트한 이미지의 형태적 표현은 가는 기둥이나 다리, 완만한 곡선, 가볍고 섬세한 장식적 특성 등으로 나타난다.

엘리건트한 이미지는 차분한 톤의 주조색과 약간 어두운 톤의 보조색 배색을 사용하면 효과적이다. 섬세한 느낌을 주기 위해서는 부드러운 민

트그린, 회색이 낀 보라, 밝으면서 채도가 낮은 노랑 등의 주조색이 효과적이다. 그림 2-20과 2-21에서는 밝은 보라 계열과 저채도 중명도의 주황, 저채도 고명도의 파랑이 부드러운 조화를 보여주면서 엘리건트한 이미지를 잘 나타내고 있다.

그림 2-20 엘리건트한 이미지의 실내

그림 2-21 엘리건트한 이미지의 배색 팔레트

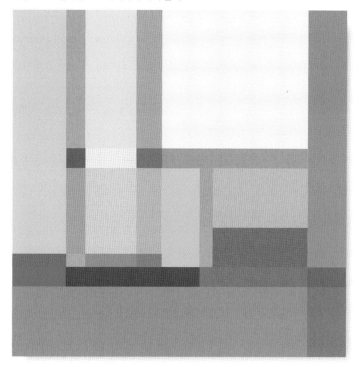

(3) 로맨틱한 이미지의 배색

로맨틱한 이미지는 프랑스의 로코코 양식이 유행되던 18세기의 이념적 추구와 결부된다. 낭만주의를 지향하던 로코코 시대는 엄격한 절제보다는 인간적 감성의 표현과 안락감을 중시했다. 로코코 양식은 직선적인 것을 기피하였으며 모든 것을 부드러운 곡선으로 표현하였다. 따라서 로맨틱한 이미지의 형태적 특성은 곡선이며, 레이스나 리본 등 매우 여성적인 감성으로 표현된다(그림 2-22).

로맨틱한 이미지를 색채로 나타내기 위한 한 방법은 다양한 밝은 톤을 주조색으로 하고, 차분한 톤을 보조색으로 하는 배색이다. 밝은 톤의 색상은 난색계열이든 한색계열이든 다양하게 사용해도 좋지만 차분한 톤은 따뜻한 색조를 사용하는 것이 부드럽고 여성적인 이미지를 나타내는 데 효과적이다 (그림 2-23).

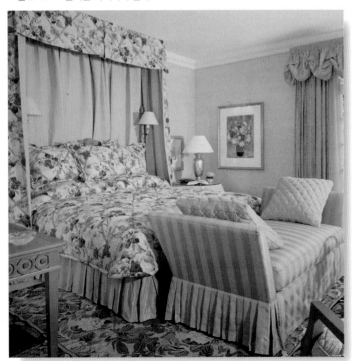

그림 2-22 로맨틱한 이미지의 실내

그림 2-23 로맨틱한 이미지의 배색 팔레트

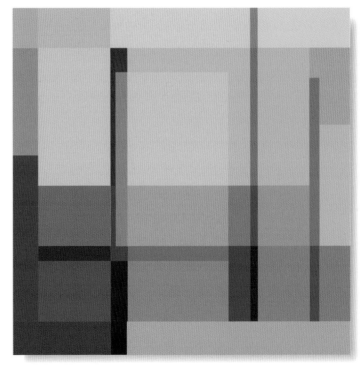

(4) 모던한 이미지의 배색

모던한 이미지는 모더니즘이 완성된 20세기 전반의 디자인과 결부된다. 모더니즘은 이전 시대의 장식성과 복잡성을 배제하고 기계시대에 알맞는 미적 기준으로 단순성과 순수성을 추구하는 이념이다. 따라서 모더니즘의 형태적 표현은 수직·수평선의 직선과 기하학적인 곡선, 원 등으로 나타난다. 재료적인 특성으로는 회색의 콘크리트, 유리, 금속, 플라스틱 등이며, 목재의 특성은 자연적이기보다는 성형 합판의 기계적인 공정을 느끼게 하는 질감으로 나타난다(그림 2-24).

모던한 이미지를 색채로 나타내는 한 방법은 단순한 느낌의 흰색과 검정, 그리고 회색과 단순한 강조색으로 빨강이나 파랑 등의 순색을 사용하는 배색이다. 몬드리안의 그림과 같이 검은 색의 수직·수평선과 단순한 순색의 구성이 주는 느낌은 모던한 이미지의 대표적인 표현이다(그림 2-25).

그림 2-24 모던한 이미지의 실내

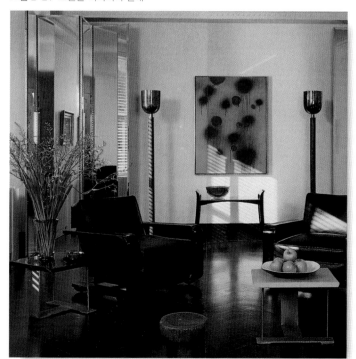

그림 2-25 모던한 이미지의 배색 팔레트

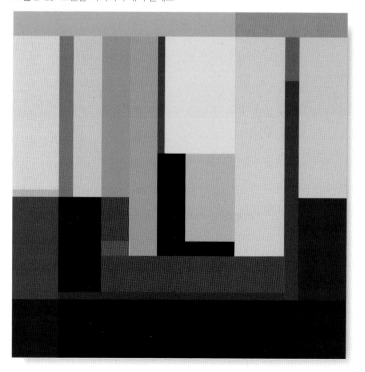

(5) 캐주얼한 이미지의 배색

캐주얼한 이미지는 현대인의 자유로운 생활과 결부된다. 격식과 제약에서 벗어난 자유로움, 생동감, 역동성, 복잡성 등이 캐주얼한 이미지의 대표적인 특성이다. 캐주얼한 이미지의 형태적인 표현도 이와 같이 자유로운 것으로서 비대칭, 다양성, 변화, 직선과 곡선 등이 혼재된 복합성 등으로 나타난다.

캐주얼한 이미지를 색채로 표현하는 한 방법은 강렬하고 화려한 톤의 다양한 색상과 밝은 톤을 사용하여 억제된 느낌이 없이 감정을 자유롭게

표현한 배색이다(그림 2-26, 2-27).

캐주얼한 이미지는 때로는 경쾌한 느낌과 결부되므로 파스텔조와 같이 밝은 톤으로만 이루어지는 경우도 있다. 그러나 자유로운 개념이 기본이 되는 캐주얼한 이미지는 강한 톤을 사용함으로써 생동감 있는 느낌을 주는 데 더욱 효과적이다.

그림 2-27 캐주얼한 이미지의 배색 팔레트

그림 2-26 캐주얼한 이미지의 실내

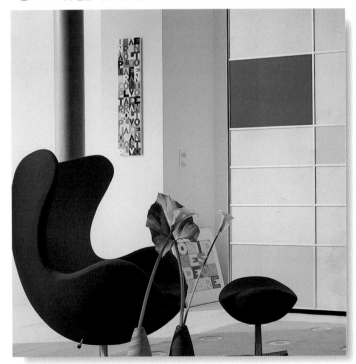

(6) 내추럴한 이미지의 배색

내추럴한 이미지는 전원적인 이미지이다. 기계적인 도시 이미지와는 상반된 느낌으로 골풀, 목재, 무명, 토기 등 자연적인 소재를 연상시킨다. 형태적인 특징은 특별한 장식이나 꾸밈없이 자연스러운 모습 그대로의 직선이나 부드러운 곡선 등으로 나타난다(그림 2-28).

내추럴한 이미지를 색채로 표현하는 한 방법은 자연적인 소재가 지닌 차분하고 수수한 톤의 배색이다. 색상에 있어서는 중성화된 다양한 갈색들로 표현될 수 있으며, 여기에 흰색이나 검정색, 회색 등으로 변화를 주면 자연적인 이미지가 더욱 풍부한 느낌을 줄 수 있다(그림 2-29).

이상에서 살펴본 배색의 이미지는 하나의 사례일 뿐 정답이 있는 것이 아니다. 각 이미지를 나타내는 배색 방법은 무수히 많기 때문에 이외에도 특정한 이미지를 나타내는 색채계획을 다양하게 시도해 볼 수 있다.

그림 2-28 내추럴한 이미지의 실내

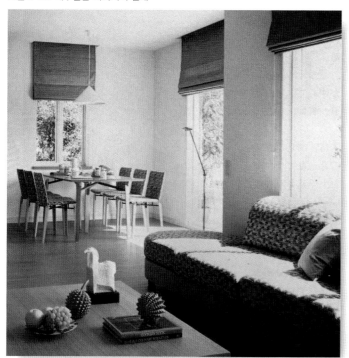

그림 2-29 내추럴한 이미지의 배색 팔레트

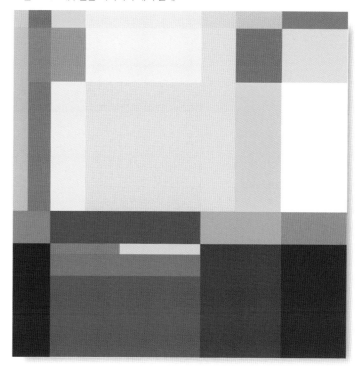

2. 색채와 형태

색채는 항상 다른 색채 또는, 색채가 개입된 환경조건과 관련하여 이해되어야 한다. 이론적 색채연구를 제외하고는 색채가 고립되어 존재하는 경우는 없기 때문이다. 색채는 형태에 대한 우리의 지각내용에 영향을 미치며, 형태와 규모, 비례, 재료와 공간에 의해 영향을 받는다.

형태 또한 색채의 개입 없이 존재하는 경우는 거의 없다. 비록 백지 위에 검정색 선으로 그려진 그림이라 하더라도 검은 선은 색채로 지각되므로, 같은 그림이 갈색 선으로 그려진 것과는 그 형태에 대한 느낌이 다르다. 색채는 이처럼 그 자체가 지닌 미묘한 힘으로 형태에 커다란 영향을 준다. 한편, 형태를 이루는 선, 면, 입체의 특성은 그 나름대로의 독특한 이미지를 가지고 있다. 따라서 색채가 지닌 이미지와 형태가 지닌 이미지가 조화를 이룰 때 그 대상물의 조형성과 미감은 상승하게 되는 것이다. 색채조화의 문제도 이러한 여러 요소들과 색채의 상관성을 어떻게 조절하느냐에 달려 있다.

1) 형태의 체계

형태는 공간의 외부와 내부를 구분하는 특성을 나타낸다. 즉, 형태는 어떤 형체의 윤곽이라고 정의할 수 있다. 물론 윤곽이 없는 불완전한 선만 가지고도 형태를 지각하는 경우도 있지만 그것은 과거의 경험이나 지식에 의존하는 것이다. 형태를 이루는 요소는 점·선·면·입체이며, 형태는 2차원과 3차원으로 구성될 수 있다.

형태는 색채와 달리 그 체계가 명확히 파악되어 있지 않다. 그러나 그 특질이 확연히 다른 두 체계는 수치와 질서 원리에 근거한 기하학적 형태와 복잡하고 불규칙적인 자연의 형태로 구분된다.

(1) 기하학적 형태

수학자에게는 추상적 대상인 기하학적 형태가 예술가나 디자이너에게는 구체적 대상을 창조하는 주요 요소가 된다. 따라서 기하학에서 실존하지 않는 개념 요소로 다루는 점, 선, 면도 디자인에서는 그 자체가 조형을 위한 형태적 대상이 된다.

기하학적인 형태의 평면적 기본형은 삼각형과 사각형과 원이다. 삼각형은 3개의 직선으로 만들어진 도형으로서 직선으로 만들수 있는 최소한의 윤곽선이다. 사각형은 4개의 각이 모두 정확히 90°를 이루도록 정리된 도형이며, 원은 직선을 360°로 회전시켜서 만든 완전한 도형이다.

그림 2-30 기하학적 형태의 평면적 기본형의 체계

기본형의 사이에는 각 기본형의 중간적 특성을 지닌 도형들이 전개된 삼각형과 사각형의 사이에는 다양한 사다리꼴들이 있고, 사각형과 원 사이에는 여러 가지 다각형과 타원이 있으며, 원과 삼각형 사이에는 여러 가지 부채꼴들이 존재한다(그림 2-30).

기하학적 형태의 입체적 기본형은 구, 육면체, 원기둥, 원뿔이다. 구는 원이 360°를 회전해서 만들어진 입체이고, 육면체는 사각형이 수직방향이나 수평방향으로 이동함으로써 이루어진 입체이며, 원기둥은 사각형이 회전해서, 원뿔은 삼각형이 회전해서 만들어진 입체이다.

그림 2-31 기하학적 형태의 입체적 기본형의 체계

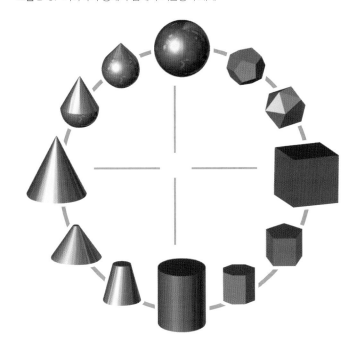

그림 2-32 기본형의 비례 변화, 대칭, 회전, 두 도형의 결합, 공제, 왜곡

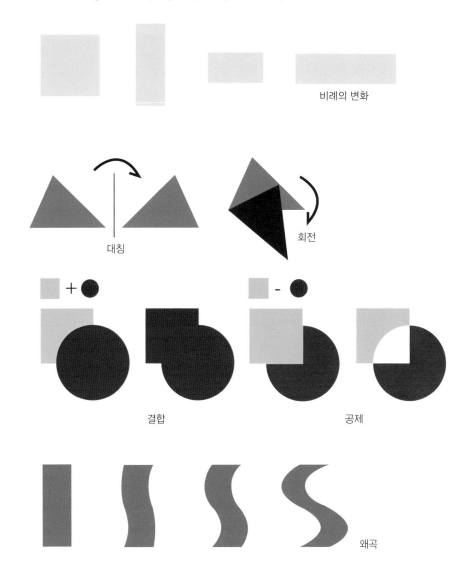

기본형 입체들 사이에는 다시 기본형의 중간적 특성을 지닌 입체들이 존재한다. 구와 육면체 사이에는 여러 가지의 다면체가, 육면체와 원기둥 사이에는 여러가지 다각기둥이, 원기둥과 원뿔 사이에는 여러 가지 원추형 기둥이, 원 뿔과 구 사이에는 여러 가지 구형의 원추가 존재하게 된다 (그림 2-31).

기하학적 형태는 이러한 기본형을 변형, 대칭, 결합, 공제, 회전, 투영, 왜곡시킴으로써 끊임없이 새로운 형태로 재창조 된다(그림 2-32).

(2) 자연의 형태

입체파 화가들은 자연의 모든 형태를 기하학적 원리에 맞추어 육면체, 구, 원기둥, 원추체로 파악하여 표현하려고 했지만, 구름은 구형이 아니고, 산은 원추체가 아니며, 나무줄기는 원기둥이 아니라는 사실을 우리는 잘 알고 있다. 자연의 형태는 불규칙하고 복잡하므로 기존의 어떠한 기하학으로도 설명하기 어려운 부분이 있다.

맨델브로트(Benoit B. Mandelbrot, 1982)는 자연의 형태를 설명하기 위해 자연의 기하학을 고안하고 이를 '형상이 확정되지 않은 기하학 (Fractal Geometry)'이라고 명명하였다. 그는 자연의 형태를 세밀하게 관찰함으로써 그것이 확정된 형태가 아니라는 사실을 파악하였다. 예를 들면, 멀리서 보면 뚜렷한 형태를 지닌것 같은 해안선도 자세히 보면 모래알의 연속으로 이루어진 것이어서 1차원은 넘으나 2차원에는 못미치는 것이다. 이러한 불완전한 차원이 자연형태의 형태구조를 이루는 근본이기 때문에 맨델브로트는 하나의 특징이 다른 특징으로 바뀌는 변화의 국면에서 자연형태의 근원을 찾아내고자 하였다.

그는 컴퓨터를 이용하여 각 자연형태의 결과물에 영향을 미치는 요인을 추적하였으며, 그 결과 '애플 맨(Apple Man)'이라고 명명한 복잡한 윤곽선을 가진 기묘한 형태를 찾아냈다(그림 2-33). 그는 애플 맨이 근본을 이루는 자연형태의 체계는 조직생물학적 원리의 모델, 즉 생명체의 구조적 계획으로서의 기하학이라고 결론지었다. 그는 또한 자연 형태의 복잡성 중에는 질서와 혼돈 간의 조화가 있으며, 이는 곧 과학과 예술의 경계 지역이 열려 있음을 의미한다고 하였다.

자연의 형태적 특성이 이렇듯 생명체의 구조적 계획과 결부되어 있다는 사실은 디자인에서 다루는 인공적 형태의 대부분은 기하학에 의존할 수밖에 없으며, 자연적인 형태의 재현에 있어서도 어디까지나 인간의 사고에 의한 질서 추구의 한계를 벗어날 수 없음을 인식시켜 준다(그림 2-34).

그림 2-33 '프렉탈 기하학(Fractal Geometry)'의 애플 맨

그림 2-34 '프렉탈 기하학(Fractal Geometry)'의 다양한 형태

2) 색채와 형태

(1) 색채와 형태의 상관성

색채와 형태는 모두 시각적인 정보를 전달하는 중요한 요소이다. 그림 2-35와 같이 색상이 없는 흑백 사진을 통해서도 우리는 형태의 지각을 통해 해바라기꽃이 만개해 있다는 사실을 잘 알 수 있다. 그러나 형태를 제외하고 해바라기의 색채 이미지를 나타낸 색면만 가지고는 해바라기꽃이 피었다는 사실을 알 수 없으며 단지 노랑이 밝고 기쁜 감정을 불러일으키는 것을 느낄 수 있을 뿐이다(그림 2-35). 이처럼 형태는 색채만으로는 불가능한 구체적인 정보 전달의 요소이다. 그러나 형태만으로는 색채가 지닌 감성적 힘을 얻을 수 없다.

형태도 그 특성에 따라 다양한 이미지를 갖고 있다. 매우 절제된 기하학적인 형태에 있어서도 사각형은 반복되는 직각운동에 의해 긴장된 동적 이미지를 지닌다. 또한 삼각형은 사선에 의해 더욱 동적인 이미지가 강하며 삼각형의 각도에 따라 안정감에서부터 상승하는 이미지의 다양함을 표현할 수 있다. 또한 원은 끊임없는 순환과 회전의 운동감을 느끼게 하며, 사방으로 확산되는 방사적인 힘에 의해 완전함의 이미지도 지닌다. 자연적인 형태에 있어서는 모호하고 불규칙한 특성때문에 성장과 변화감, 그리고 생성의 생명력을 느끼게 한다. 따라서 색채가 갖는 감성적인 힘과 형태가 지닌 시각적 특성이 서로 관련성을 맺으면서 조화롭게 작용할 때 표현하고자 하는 시각적 내용은 보다 효과적으로 전달될 수 있으며, 대상물의 미적 질서와 시각적 가치가 상승될 수 있다.

그림 2-35 흑백의 해바라기꽃 사진, 노란색 팔레트, 천연색의 해바라기꽃 사진

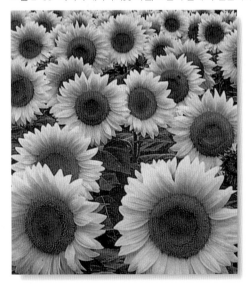

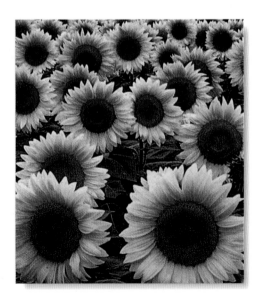

(2) 색채와 형태의 조화

형태와 색채가 어떻게 조화되는지에 대한 이론은 아직 명확히 구축된 바 없다. 그러나 형태 자체가 지닌 이미지와 색채의 이미지가 부합되면 서로 조화로운 관계가 된다는 개념은 오래된 것이다. 형태와 색채에 대한 감정적 반응을 조합시키려는 시도는 일찍이 바우하우스에서 요한네스 이텐에 의해 이루어졌다. 그의 시도는 다소 공상적이고 주관적이며, 그 결과에 대해서도 의문이 생기기는 하지만 색채와 형태 간의 조화로운 관계를 이끌어 내려는 흥미로운 시발점이 되었다.

그는 학생들로 하여금 기본적인 기하학적 형태에 감정적 반응이 일치하는 순색을 조합시키도록 하였다. 그 결과 사각형은 빨강, 삼각형은 노랑, 원형은 파랑과 관계가 있으며 부채꼴은 초록, 사다리꼴은 주황, 타원은 보라와 관련이 있다고 보고하였다.

이텐의 실험은 바실리 칸딘스키(Kandinsky)가 형태가 지닌 내부의 속성을 색채로 표현한 내용과 동일하다. 칸딘스키는 "아주 추상적이고 기하학적인 형태라도 형태 자체는 내부의 영적 속성을 지닌 존재이다."라고 표현하였으며, 노란색 삼각형과 같이 날카로운 속성의 색은 날카로운 형태에 있어서 더욱 알맞은 내부의 소리를 갖는다고 함으로써 색채와 형태의 조화관계를 설명하였다. 그리고 노란색 삼각형과 초록색 삼각형은 아주 다른 속성을 지닌 다른 형태가 된다고 설명하였다.

칸딘스키의 색채형태의 조화관계에 대해 칼 게르슈트너(Karl Gerstner)는 그의 저서 『색채형태』(1986)에서 많은 색채실험과 작품을 통해 색채가 지닌 원동력이 어떻게 형태를 이끌어 내는지를 보여주었다. 그는 노란 삼각형, 빨간 사각형, 파란 원을 순색이 지닌 힘의 속성을 나타내는 기본 형태로 설정하고, 이 기본형이 서로 조합하고 변화하는 과정에서 새로운 형태와 패턴의 창조를 시도하였다(그림 2–36).

그림 2-36 칼 게르슈트너의 색채형태 변형

이텐의 실험에서도 보여주었듯이 모든 사람에게 동일한 반응을 불러 일으키리라고 기대할 수는 없지만, 형태의 이미지에 따라 다음과 같은 색채의 이미지를 조합시켜 볼 수 있다(그림 2-37).

불규칙하고 날카로운 특성을 지닌 형태는 동적인 이미지를 갖는다. 여러 방향으로 퍼져나가는 듯한 방사형의 형태는 그것이 직선적이든 곡선적이든 동적인 형태로 지각된다. 이러한 형태는 화려한 톤의 순색이나 난색계열의 색상과 조합됨으로써 동적인 느낌의 특성이 더욱 강조될 수 있다.

좌우대칭적이며 안정감을 지닌 수평의 형태는 움직임이 없어 고정적이며 정적인 이미지를 갖는다. 그것은 직선적일 경우 더 강하게 느껴지게 하지만 곡선적인 수평의 형태에서도 거의 마찬가지로 느껴진다. 이러한 부동적인 형태에서는 중립적인 초록이나 차분한 톤의 색이 정적인 이미지를 상승시킨다.

완만한 곡선으로 느린 속도감을 느끼게 하는 형태는 부드러운 이미지를 갖는다. 부드러운 이미지의 노랑이나 밝은 톤의 색채는 부드러운 형태적 특성을 강화시킨다.

4개의 모서리가 정확히 90°를 이룬 사각형이나 다각형, 절제된 원형 등은 경직되고 딱딱한 이미지를 갖는다. 차가운 파랑이나 어두운 톤의 색채가 딱딱한 형태를 강조한다.

그러나 디자이너가 다루는 형태는 항상 특정한 기하학적 형태로 국한되지 않는다. 또한 디자인에서는 색채와 형태의 조화감보다는 형태적 결함을 색채로 보완해야 하는 경우도 많이 있다. 따라서 기본적인 색채와 형태의 속성을 이해하면서 이를 조화시키려는 감각적 훈련의 과정이 더욱 중요하다.

그림 2-37 이텐의 색채형태와 이미지 조합

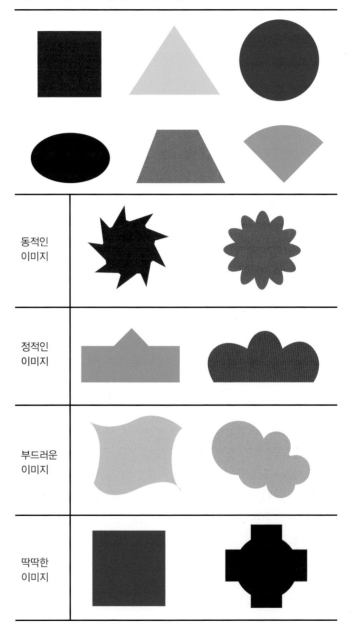

3) 형태의 색채효과

(1) 팽창과 수축의 효과

색채는 물체의 시각적인 무게나 크기에 영향을 미친다. 그것은 동일한 크기와 형태를 지닌 여러 개의 물체 표면에 서로 다른 특성의 색채를 칠해 봄으로써 경험될 수 있다. 명도가 높은 밝은 색, 채도가 높은 강한 색, 난색 등은 물체를 커 보이게 하는 팽창효과가 있다. 반면, 명도가 낮은 어두운 색, 채도가 낮은 탁한 색, 한색 등은 물체를 작아 보이게 하는 수축효과가 있다. 그림 2-38과 같이 채도 높은 주황, 밝은 노랑, 빨강 캔은 커보이나 검정, 회색, 파랑 캔은 상대적으로 작아 보이는 효과가 있다.

(2) 왜곡과 변형의 효과

색채가 지닌 수축과 팽창의 효과를 부분적으로 활용하면 형태가 왜곡되어 보이는 효과가 있다. 형태의 왜곡이나 변형의 효과는 색채와 함께 패턴을 사용할 때 더욱 강하게 작용하는 것을 볼 수 있다. 청보라와 파랑의 수직선 패턴과 주황과 빨강의 수평선 패턴이 있는 두 개의 음료캔을 비교해 보면, 확실히 파랑 캔이 더 길고 가늘어 보이는 변형의 효과를 느낄 수 있다(2-39).

또한 패턴의 사용에서도 그러데이션을 활용하면 왜곡과 변형의 효과를 줄 수 있다. 동일한 음료캔들의 중앙에 하나는 어두운 색을, 다른 하나는 밝은 색을 칠했을 때, 전자는 캔의 중앙 부분이 안으로 휘어져 보이고, 후자는 밖으로 튀어나와 보이는 형태의 왜곡된 효과를 볼 수 있다(그림 2-40).

그림 2-38 동일한 음료캔에 칠한 다양한 색채와 톤의 효과

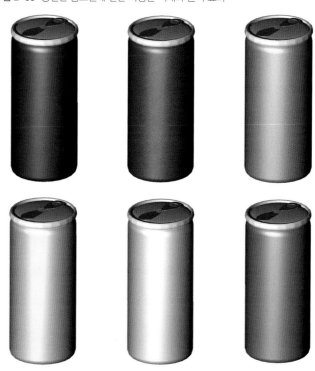

그림 2-39 색채와 패턴에 의한 착시 효과

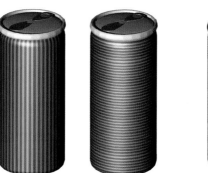

그림 2-40 패턴에 의한 착시 효과

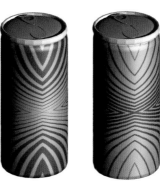

3. 색채와 질감

1) 촉각적 질감과 시각적 질감

질감이란 물체가 지닌 표면적 특성을 의미한다. 물체 표면의 질감은 대상물이 어떠한 재료로 만들어졌는지를 나타낸다. 질감은 이 세상의 모든 물체에 존재하며 형태와 색채와 함께 시각적인 경험을 풍부하게 만들어 준다. 질감은 거울처럼 매끄러운 것부터 바위의 표면처럼 거친 것까지 그 범위가 매우 넓고 다양하다. 이러한 질감은 직접 만져 보아 느낄 수 있지만 과거의 경험에 의해 시각적으로 느껴질 수 있다. 질감이 지각되는 경로에는 이처럼 촉각적인 것과 시각적인 것 두 가지가 있다.

(1) 촉각적 질감

우리는 매끄러운 모피를 입거나, 보드라운 아기의 뺨에 볼을 대거나, 바삭바삭한 과자를 입에 물 때 촉각적인 질감을 느낀다. 또, 맨발로 해변가를 걸을 때, 바위나 나무껍질을 만질 때, 그리고 포근한 솜이불을 덮을 때 다양한 촉감을 느낀다. 촉각적 질감은 온몸의 피부를 통해서 끊임없이 지각되고 기억된다.

자연의 모든 재료는 풍부한 질감을 지니고 있다(그림 2-41). 솜털이 나 있는 까실까실한 나뭇잎, 매끄러운 자갈, 부드러운 꽃잎, 새의 깃털, 푹신한 솜뭉치 등 하나하나가 매우 다른 느낌의 촉감을 느끼게 한다. 디자이

그림 2-41 자연의 소재에서 느껴지는 다양한 질감

너가 만들어 내는 새로운 질감의 근원은 이러한 자연의 질감에 근거한다. 다양한 짜임의 직물, 콘크리트 시멘트, 새로운 합성물질의 질감을 창조할 때 질감의 이미지는 형태와 색채에 부합될 수 있도록 고려되어야 한다.

질감에 대해서도 그 다양성이나 체계에 대해 이론적으로 정리된 바가 거의 없다. 단지 몇 가지 구분되는 질감의 특성은, 부드럽고–딱딱한, 매끄럽고–거친, 젖은–마른과 같은 질감이며, 양 쪽의 극단적인 느낌의 사이에 많은 미묘한 차이가 있다.

(2) 시각적 질감

끊임없이 지각된 촉각적인 경험은 우리의 대뇌에 기록되고 저장되어 있다가, 어떠한 재질을 보면 그와 유사한 질감에 대한 연상으로 시각적 질감을 느낄 수 있게 된다. 따라서 시각적 질감은 촉감으로는 차이가 없는 경우에도 나타날 수 있다. 벽지나 직물의 패턴은 시각적 질감의 대표적 사례이다.

질감에 대한 시각적 반응은 재료의 표면이 빛을 반사하거나 흡수하는 정도에 따라서도 다르게 나타난다. 광택이 있거나 매끄러운 표면은 빛을 많이 반사한다. 광택이 없는 표면은 빛을 덜 반사하고, 거친 표면일수록 많은 빛을 흡수한다. 이처럼 빛의 반사 정도는 촉각적 경험이 없는 새로운 재료에 대해서도 시각적 질감을 느낄 수 있게 해 준다. 따라서 색채가 지닌 빛의 반사 정도와 질감이 부합될 때 디자인은 더욱 풍부함을 지니게 된다. 즉, 밝은 노랑의 매끄러운 질감은 더욱 빛나 보이고, 광택이 없는 어두운 색상은 더욱 차분하게 가라앉아 보이는 효과가 있다(그림 2–42). 디자이너는 시각적인 풍부함을 표현하기 위하여 질감은 사용한다. 색채가 제한된 경우에 있어서도 표면 질감의 다양성에 의해 변화와 생기를 불러 일으킬 수 있다(그림 2–43).

그림 2–42 색에 따른 질감 효과의 차이

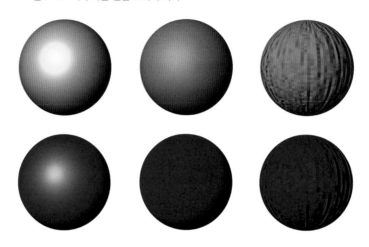

그림 2–43 단색 구성에 있어서 질감의 변화

2) 시각적 질감 효과

어떠한 경우에도 색채만 있고 질감이 없는 사물은 찾아보기 어렵다. 모든 사물은 시각적 · 촉각적 질감을 지니고 있기 때문에 색채와 질감의 효과를 이해하는 것이 중요하다. 실제 작업을 통해 색채와 시각적 질감의 관계를 경험해 보는 것은 조형 감각을 발달시키는 방법이 된다. 다음은 동일 계열의 색채가 지닌 다양한 질감효과를 실험해 본 사례이다.

(1) 초록 계열의 질감 효과

초록은 차갑지도 따뜻하지도 않은 중성의 색이다. 그러나 질감효과에 의해 초록이 지닌 다양한 느낌을 자아낼 수 있다. 옆에 있는 그림 2–44는 초록 계열의 몇 가지 색을 활용하여 시각적인 질감을 만들어본 사례이다. 나뭇잎을 찍어낸 경우의 까칠까칠한 느낌, 큰 붓으로 부드럽게 붓 자국을 낸 경우, 표면을 반복적으로 긁어낸 경우의 거친 느낌, 나무젓가락으로 색채를 찍어낸 경우의 단단한 느낌 등 표면에 가해지는 방법에 따라 흔적이 남긴 질감으로부터 차갑거나 부드럽거나 거친 듯한 느낌 등의 다양한 효과를 자아낼 수 있다.

그림 2–44 초록색 계열로 만든 다양한 질감효과

ⓒ 김민우

(2) 파랑 계열의 질감 효과

파랑은 차가운 느낌을 주는 대표적인 색이다. 그러나 시각적 질감효과에 의해 차가운 느낌이 더욱 강조되거나 오히려 부드럽고 따뜻한 느낌으로 변화될 수도 있다. 그림 2-45는 파랑 계열의 몇 가지 색을 활용하여 시각적인 질감을 만든 사례이다. 파랑 바탕에 톤이 다른 파랑과 밝은 파랑 물감을 스펀지에 묻혀 찍어낸 경우는 거친 느낌을 주고, 바탕색이 젖은 상태에서 흰색에 가까운 밝은 파랑을 딱딱한 종이에 묻혀 반복적인 곡선의 운동감 있는 흔적을 남긴 경우는 울퉁불퉁한 느낌을 준다. 또한, 물감을 두껍게 바른 종이를 눌러서 찍어 낸 경우는 거칠어 보이고 , 바탕칠을 한 다음 물 묻은 붓으로 결을 따라 닦아낸 경우에는 매끄러운 느낌을 준다. 마른 붓으로 붓터치를 남기는 경우는 두터운 느낌을 주는 등 다양한 작업의 흔적으로 나타나는 시각적 질감 효과를 느껴볼 수 있다.

그림 2-45 파랑 계열로 만든 다양한 질감 효과

© 이산희

3) 패 턴

시각적 질감의 하나로서 패턴을 들 수 있다. 패턴은 물체의 표면에 규칙적이고 반복적인 양상으로 나타난 연속된 무늬를 의미한다. 자연적인 재료에서는 연속된 나뭇결, 반복된 불규칙한 대리석 무늬 등이 패턴에 속한다. 그러나 대부분의 패턴은 인공적으로 만들어져서 물체의 표면을 장식한다. 패턴은 착시현상을 일으키게 하고, 평면을 풍부하게 만들어줌으로써 물체나 공간의 질을 높여주는 효과가 있다. 그것은 단색보다 패턴이 들어간 경우가 시각적인 다양함과 흥미를 느끼게 해주기 때문이다(그림 2-46).

(1) 패턴의 장식성

우리의 눈과 마음은 다양성과 자극을 요구하며, 의미 없는 단조로움을 지루해한다. 이처럼 무미건조함이나 천편일률적인 규칙성보다는 변화, 놀라움, 경이로움, 새로움 등을 추구하는 것은 미적 경험에 대한 인간의 본능적인 욕구가 있기 때문이다. 재료 자체가 지닌 질감과 마찬가지로 패턴은 미적 경험을 위한 시각적 다양성과 자극을 제공해 줄 수 있는 디자인 요소이며, 방법이기 때문에 오랜 역사를 통해 다양한 패턴이 사용되어 왔다(그림 2-47). 특히 커다란 벽면이나 바닥에 사용되는 소재에는 큰 면이 주는 단조로움 때문에 패턴이 적극적으로 사용된다.

(2) 패턴의 효과

패턴이 디자인에 미치는 영향은 다양하다. 우선, 패턴이 사용되면 단조롭고 밋밋한 표면에 복잡성이 부여된다. 패턴의 형태, 선의 특성, 크기, 방향성, 사용된 색채 등에 따라 복잡성의 정도는 매우 다양하며, 작은 면

그림 2-46 단색과 패턴이 있는 경우의 시각적 차이

그림 2-47 역사적으로 오랫동안 애용되어온 패턴

그림 2-48 사선에 의해 속도감이 느껴지는 패턴

그림 2-49 곡선에 의해 운동감이 느껴지는 패턴

에서의 효과나 큰 면에서의 효과 간에도 큰 차이를 나타낸다.

또한, 패턴의 종류에 따라서는 운동감이 부여될 수도 있다(그림 2-48). 특히 줄무늬의 패턴은 수직적으로 상승하거나 수평적으로 팽창하는 느낌의 운동감을 느끼게 하며, 사선의 배열은 비스듬이 퍼져나가는 느낌을 주고, 곡선의 반복은 느리게 회전하는 듯한 운동감을 느끼게 한다(그림 2-49).

패턴은 입체감과 깊이감에 관계가 있다. 패턴에 음영을 넣어 그림자 효과를 주면 패턴이 입체감이 있는 부조처럼 느껴지며 입체적인 도형의 연속적 무늬에 빛과 그림자의 효과를 주면 입체감은 더욱 뚜렷해진다(그림 2-50).

(3) 색채와 패턴의 상관성

색채와 패턴의 관계를 살펴보면, 작은 무늬가 바탕색과 다른 색으로 반복되어 있을 경우에는 병치혼색이라 불리는 시각적 혼색이 이루어진다(그림 2-51). 그림 2-52과 같이 확대된 패턴을 보면 패턴의 색과 배경의 색이 따로 보이지만, 먼 거리에서 본 그림을 보면 두 색이 혼합되어 보인다. 이러한 병치혼색 또는 시각적 혼색의 효과는 인상주의 화가들 중, 쇠라(George Seura)와 같은 점묘파 화가들이 즐겨 사용하였다. 시각적 혼색은 팔레트에서의 혼색에 비해 색상이 자극이 더 강하며 더 선명하게 느껴진다.

패턴이 비교적 큰 경우에는 배경색과 무늬색의 관계에서 진출과 후퇴의 효과를 볼 수 있다. 후퇴색의 무늬는 뚫린 것 같은 효과를 주고, 진출색의 무늬는 바탕색 위에 떠 있는 듯한 느낌을 준다(그림 2-53, 2-54).

패턴은 무늬의 방향성에 따라 역동적인 효과를 나타내기도 한다. 무늬의 연속성이 사방으로 퍼져 나간 패턴은 균형을 느끼게 하지만, 수직적인 방향이나 사선의 방향으로 전개된 것은 상승의 효과나 운동감을 느끼게 한다. 이러한 패턴은 물체에 왜곡성을 부여함과 동시에 공간과 물체를 풍요롭게 한다.

그림 2-50 그림자 효과에 의해 입체감이 느껴지는 패턴

그림 2–51 병치혼색을 느낄 수 있는 패턴

그림 2–53 진출색의 배경에 후퇴색의 무늬

그림 2–52 위의 패턴을 일부분 확대

그림 2–54 후퇴색의 배경에 진출색의 무늬

4. 색채와 공간

공간의 정의는 다양해서 눈에 보이지 않는 상상의 공간이나 무한한 공간도 공간이라 말할 수 있지만, 디자인에서 다루는 공간은 너비와 폭과 깊이를 갖는 삼차원의 한정된 영역을 의미한다. 그러나 우리는 바닥, 벽, 천장으로 육면이 모두 에워싸인 공간만을 한정된 공간으로 지각하는 것은 아니다. 기둥이 하나만 있어도 기둥을 중심으로 한 영역을 지각할 수 있다(그림 2-55).

색채는 공간의 시각적인 효과와 감성적인 느낌을 다양하게 변화시키며 이러한 현상에 대한 이해는 공간을 계획함에 있어 유용하게 활용될 수 있을 것이다.

그림 2-55 공간의 정의(인테리어디자인)

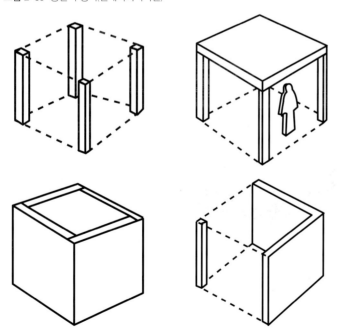

1) 공간과 색채효과

색채는 한정된 공간을 지각하는 데 있어서 큰 영향을 미친다. 실내의 표면색은 단지 가만히 있는 것이 아니라 역동적인 힘을 가지고 있다. 따라서 색채가 지닌 특성은 작은 공간을 보다 크게, 긴 공간을 보다 짧게 그리

그림 2-56 밝은 색 벽면의 공간효과

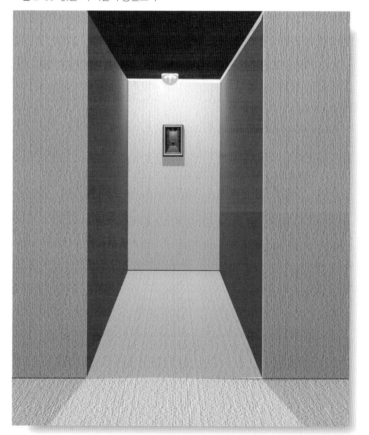

고 이차원의 공간을 삼차원으로 느낄 수 있도록 하는 데 영향을 미친다. 그것은 형태에서와 마찬가지로 색채가 지닌 진출과 후퇴, 팽창과 수축의 효과 때문이다(그림 2-56, 2-57).

　일반적으로 흰색과 밝은색 공간은 더 크게 팽창되어 보이고, 어두운 색과 무거운 색 공간은 더 작게 수축되어 보이는 효과가 있다. 또한, 좁고 긴

복도의 마주 보이는 벽면을 검정이나 흰색으로 칠하면, 흰색의 벽면은 후퇴되어 더 멀리 있는 것처럼 보이므로 복도는 더 길어 보이는 반면, 검정의 벽면은 진출효과로 인해 복도가 더 짧게 느껴진다.

　또한, 색상의 한난 정도에 있어서도 따뜻한 색 벽은 진출되어 보이므로 복도를 짧아 보이게 하는 효과가 있고, 차가운 색 벽은 후퇴되어 보이므로

그림2-57 어두운 색 벽의 공간효과

그림 2-58 난색 벽의 공간효과

복도를 길어 보이게 한다(그림 2-58, 2-59). 이러한 효과는 흰색이나 차가운 색의 천장이 높아 보이고, 어두운 색이나 따뜻한 색의 천장이 낮아 보이는 경우에도 해당된다.

그러나 진출 팽창의 효과는 공간의 배경에 쓰였을 경우와 물체에 쓰였을 경우가 매우 다른 효과를 낸다. 즉 파랑 계열의 색이 배경에 쓰였을 경우에는

그림 2-59 한색 벽의 공간효과

공간이 확장되어 커 보이나, 물체에 쓰였을 경우에는 수축되어 작게 보인다.

중성적인 회색의 바탕에 다양한 색을 놓아보면 후퇴효과가 있는 파랑이나 짙은 회색은 회색 바탕의 뒤쪽에 있는 것처럼 보이며, 진출효과가 있는 주황이나 밝은 주황은 회색 바탕의 앞쪽에 있는 것처럼 느껴진다(그림 2-60).

그림 2-60 난색과 한색의 진출과 후퇴효과

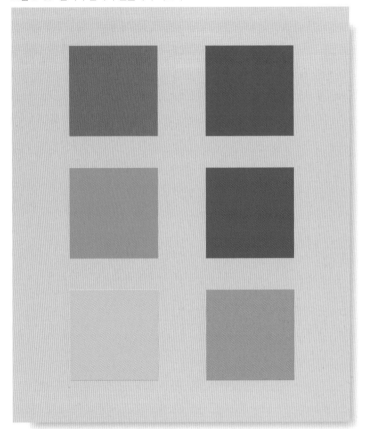

2) 실내공간의 색채 특성

실내공간은 주위가 여러 면으로 둘러싸인 삼차원 공간이다. 따라서 실내색채는 서로 다른 면에 어떤 색들을 어떻게 사용했는가에 따라 매우 다르게 경험된다.

실내공간에 있어서 색채의 효과는 이차원의 그림이나 물체의 색채와는 다른 특성을 지니고 있다. 그 첫째는 색면들이 매우 크다는 것이다. 공

항과 같은 거대한 공간이나 개방된 사무실과 같은 큰 규모의 공간은 물론 주택의 실내공간에 있어서도 벽면, 바닥면, 천장면 등은 공간 내의 어떤 물건보다도 큰 면적으로 구성되어 있다. 따라서 아주 작은 양의 색상이 포함되어 있어도 전체적인 색의 자극은 상당히 커진다. 따라서 비교적 채도가 낮은 색상으로도 면적에서 오는 효과 때문에 순색과 같은 강렬함을 느끼게 하므로 채도의 적절한 조절이 필수적인 일이다. 따라서 실내공간에서는 명도와 채도를 포함한 톤의 조절이 색상의 조절보다 중요하다.

또한, 실내공간의 색채는 건물 외관의 색채나 다양한 시각물의 색채와

그림 2–61 실내의 한쪽과 반대편에서 본 두 개의 실내 색채의 구성

그림 2-62 한 면에 진출색, 두 면에 후퇴색의 공간감 효과

는 달리 우리가 실내에 머물고 있는 동안은 피할
수 없이 응시해야 하는 특성을 지니고 있다. 즉, 외
부환경에 있을 때에는 건물의 색과 함께 하늘과 땅
과 같은 자연의 색을 함께 접하게 되고, 또 지나치
는 짧은 시간 동안만 색채를 보게 되지만, 실내환
경의 색채는 작업이나 휴식을 하는 동안 장시간을
접하게 되기 때문에 강렬한 색의 사용이나 색채조
화에 있어서 더욱 신중을 기해야 한다는 것이다.

실내공간의 색채가 지닌 또 다른 특성은 색채의
중첩과 인접성에 관한 것이다. 실내공간은 벽면이
나 바닥뿐 아니라 매우 다양한 재료와 형태의 물건
들로 구성되어 있고, 또 시선의 위치는 공간의 사
용에 따라 계속 변화한다. 따라서 색면들이 인접
되는 구성의 효과는 고정된 것이 아니라 계속적으
로 변화하고 있다는 사실이 고려되어야 한다(그림
2-61).

실내공간의 색채는 진출 후퇴의 효과를 이용함
으로써 다양한 착시현상을 일으킬 수 있으며, 실내
의 폐쇄감이나 개방감의 효과를 조절할 수 있다.
넓은 실내공간을 안락하고 친밀감 있는 공간으로
만들고 싶다면, 벽은 중명도 중채도로 조절하는 것
이 효과적이다. 이와는 반대로 답답하고 좁은 공간
에 개방감을 주고 싶다면, 고명도의 색을 사용하는
것이 효과적이다. 일반적으로 색상에 관계없이 고

그림 2-63 양면에 진출색, 뒷면에 후퇴색의 공간감 효과

명도의 중성색은 공간을 확장되어 보이게 하므로 배경색으로 좋은 효과를 나타낸다.

실내공간은 일반적으로 네모난 상자라는 느낌을 배제하도록 계획된다. 벽의 색은 이러한 폐쇄 정도에 큰 영향을 미친다. 다음과 같은 방법으로 벽면에 변화를 줄 수 있다.

그림 2-62는 한 벽면에 중간 톤의 난색, 두 면에 중간 톤의 한색을 배치한 경우로 난색의 벽이 아늑하게 감싸주는 효과를 준다. 한난의 대비효과보다는 중간 톤이 주는 공간감의 효과가 더 크기 때문이다. 이에 비해 그림 2-63은 양면에 밝은 난색을 주어 뒷벽면이 약간 물러나 보이고, 양 옆면이 확장되어 보여서 방은 윗그림보다 훨씬 커 보이는 효과를 준다. 그림 2-64는 삼면에 모두 밝은 색을 배치한 경우로 전체적으로 방이 확장되어 보이며 보색의 진출효과보다는 밝은 명도의 확장효과가 크게 나타난다. 또한 그림 2-65는 삼면에 어두운 한색을 배치하여 한색임에도 불구하고 윗그림보다도 폐쇄된 느낌을 준다. 이처럼 실내에서의 색채효과는 한난의 효과가 함께 일어나므로 적절히 고려하여 배색해야 효과적인 공간감을 얻을 수 있다.

그림 2-64 삼면에 진출색을 쓴 경우

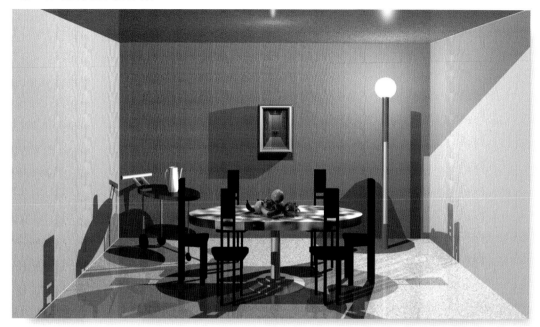

그림 2-65 삼면에 후퇴색을 쓴 경우

제3장

색채의 발견

지금 까지 색채이론과 색채와 디자인의 관계를 다루었다. 그러나 색채의 특성에 대해 충분히 이해하고, 색채와 디자인 요소와의 관계를 잘 파악하는 것이 곧 창의적인 색채계획을 잘할 수 있는 방법은 아니다. 색채의 세계는 다변적이고 상대적이어서 어떠한 이론으로도 그 효과를 정확히 계산해 내거나 확실하게 예측할 수 없다. 또한, 아무리 좋은 배색도 어느 경우에나 항상 성공적일 수는 없다. 좋은 배색과 좋은 디자인은 정답이 있는 것이 아니라 창의적인 눈과 감각으로 새롭게 발견해 내는 것이다. 색채는 더 많이 관찰하고 경험할수록 그 감각이 예민해지는 특성을 지니고 있다. 무심코 바라보면 항상 하늘의 색은 파랑이며, 나무의 색은 초록이지만 감각적인 눈으로 관찰해 보면 시시각각으로 변화되는 수많은 색채의 이미지를 보고 느낄 수 있다. 색채에 대한 감각을 훈련하고, 새로운 색채 디자인에 좋은 참고자료가 될 수 있는 대상으로는 자연의 색채, 전통의 색채 그리고 화가들의 그림을 들 수 있다. 이 장에서는 이러한 대상에서 다양한 색채와 배색을 발견해 본다.

1. 자연의 색채

우리는 자연에서 태어나 자연으로 돌아가는 자연의 일부이다. 자연에는 질서와 순환체계가 있으며 우리가 나고 성장하고 죽는 것은 이러한 자연의 질서체계에 순응하는 것이다. 자연은 모든 디자인의 모체이기 때문에 이에 순응하는 디자인은 우리를 신체적으로나 심리적으로 편안하고 만족스럽게 해준다. 따라서 자연을 탐구하고 이해하는 것은 새로운 디자인을 위한 첫걸음이 되며, 색채에 있어서도 마찬가지이다.

자연은 많은 색으로 이루어져 있다. 오늘날 우리는 화학적으로 만들어진 안료나 물질이 자연보다 더 친숙하기 때문에 색채를 마치 인공적으로 만들어진 것처럼 생각하고 있다. 그러나 인공적인 안료가 만들어지기 시작한 것은 19세기 이후의 일이므로 그 이전의 색들은 모두 자연에 의존해 왔다. 즉 흙, 돌, 식물, 꽃, 나무, 곤충, 동물의 체액, 뼈 등의 재료를 말리고, 갈고, 태우고, 정제해서 안료로 사용했다. 따라서 인공안료 이전의 색들은 자연의 색 그대로였다.

프랑스의 장 필립 랑클로(Jean-Phillippe Lenclos)는 유럽의 각 지역에서 수집한 흙으로 만든 색채 팔레트를 제시하였는데, 그 색채들을 보면 빨강, 노랑, 초록, 파랑, 보라 등 낮은 톤의 모든 색상이 포함되어 있는 것을 알 수 있다. 또한 세계 도처에서 생산되는 대리석의 샘플을 보면 흰색, 검정, 노랑, 초록, 주황, 빨강, 파랑, 보라까지 돌이 지닌 색상이 놀라울 정도로 다양함을 볼 수 있다. 자연환경을 이루는 색은 무심코 보면 단조로운 듯하지만 자세히 관찰해 볼수록 다양한 색을 발견할 수 있다. 자연환경을 이루는 색은 다채롭지만 인공적인 색채처럼 현란하거나 자극적이지 않으며 대부분은 저채도이거나 강한 색이라도 거부감이 느껴지지 않는다(그림 3–1).

그림 3–1 돌과 흙이 지닌 색채의 다양성

1) 자연색의 변화

자연의 색채는 시간과 공간을 통해 끊임없는 다양성과 변화를 창조해 내고 있기 때문에 자연으로부터 배울 수 있는 색채는 끝이 없다고 할 수 있다. 하늘색이라고 하면 일반적으로 쾌청한 날의 높은 하늘이 지닌 푸른 색을 연상한다. 그러나 자세히 보면 동이 트는 여명의 하늘은 연보라색을 띤 회청색으로 시작되며, 아침은 햇살이 퍼지면서 연한 청색을 띠고, 한낮의 짙푸른 하늘이 점차 기울어 어둡게 느껴질 때면 어느새 주황이 스며든 붉은 황혼으로 변한다. 이처럼 하루에도 하늘의 색은 색상환을 한 바퀴 도는 다양한 색채를 보여준다.

그러나 자연의 색채는 순색으로만 구성된 경우는 거의 없다. 순색과 같이 강렬한 색은 반드시 회색조나 채도가 낮은 다른 색들이 어우러져 자연스러운 변화를 보인다. 자연의 색에는 특히 그러데이션 효과가 많이 나타나서 색채의 변화 가운데서도 편안한 느낌을 준다. 우리의 눈이 먼곳에 있는 것을 희미하게 보는 특성을 지녔기 때문에 그러데이션 효과는 더욱 자연스러운 현상으로 보인다.

안개낀 새벽이나 황혼이 물든 하늘은 햇살의 퍼짐에 따라 유사색이나 보색의 그러데이션 효과가 아름답게 나타난다(그림 3-2).

또한 한낮에 강렬한 태양빛은 강한 대비의 효과를 나타내 준다. 햇빛이 비치는 곳과 그림자가 지는 곳, 그리고 빛이 반사되는 곳 사이에는 강렬한 명암대비가 있다.

하루에 보여지는 색채의 변화도 다양하지만, 이보다 더 긴 시간의 변화는 계절의 변화로서 봄에서 여름, 가을을 지나 겨울에 이르기까지 하늘과 땅, 그리고 초목이 이루어 내는 색채의 다양성은 마치 색으로 보는 오케스

그림 3-2 아침, 오후, 저녁의 경치와 색채의 변화

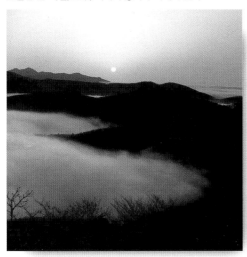
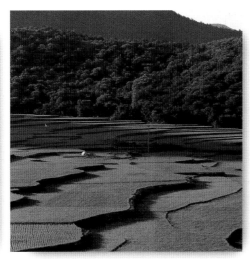
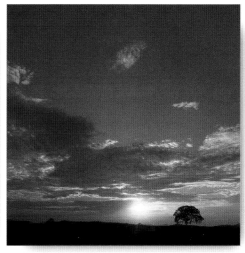

그림 3-3 봄에 볼 수 있는 나뭇잎의 색채

그림 3-4 여름에 볼 수 있는 나뭇잎의 색채

그림 3-5 가을에 볼 수 있는 나뭇잎의 색채

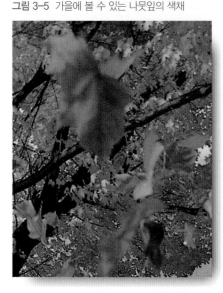

그림 3-6 겨울에 볼 수 있는 나뭇가지의 색채

트라의 연주를 듣는 듯하다. 자연의 색채는 강약, 고저, 장단의 점진적인 또는 급격한 변화가 다차원적으로 느껴지도록 하는 생명력을 지니고 있다.

봄에 갓 피어나는 나뭇잎은 연한 연두의 다양한 변화를 보여준다. 이 연두 계열은 거의 연한 노랑에서 올리브그린까지 명도는 밝으면서 채도는 강하지 않아 부드러운 모든 연두 톤의 전개를 보여준다. 연두 계열의 전개는 색채 간의 대비가 약하나, 생명력 있는 노랑이 모든 색채에 함유되어 있기 때문에 성장의 힘을 느끼게 한다(그림 3-3).

여름의 색은 초록에서 청록과 암녹색의 풍성한 푸르름의 전개를 보여준다. 여리던 나뭇잎은 크기가 자라면서 강건해지고, 많은 나뭇잎이 모여서 어둡지만 채도 높은 짙푸름을 나타낸다. 초록에 함유된 노랑의 생명력과 파랑의 절제된 힘이 혼합되어 강하면서도 중화된 평온함을 느끼게 한다. 여름철의 강한 햇빛은 나뭇잎의 색채와 그림자의 강한 대비를 나타낸다(그림 3-4).

가을의 단풍은 자주에서 검붉은 빨강, 채도 낮은 주황의 갈색까지 붉은 계열의 다양한 색채의 전개를 보여준다. 가을의 나뭇잎은 단풍이 든 것과 아직도 푸르름을 간직한 나뭇잎들 간의 보색대비와 함께 채도 낮은 노랑, 주황, 빨강의 유사색 전개가 합쳐져서 강한 색상대비를 보여준다. 따라서 가을의 색은 화려함을 지닌다(그림 3-5).

겨울의 나무는 줄기만 앙상하게 남아 언제 그 많은 나뭇잎을 간직하였는지 알 수 없을 정도로 무채색의 톤이 주류를 이룬다. 특히 하얀 눈이 덮인 산지의 겨울색은 흰색과 회색, 검정들로 이루어진다(그림 3-6).

이처럼 자연의 색 특히 나뭇잎의 색은 사계절을 지나면서 색상환을 모두 포함하는 색채의 다양성을 보인다.

2) 자연의 배색

배색에 있어서도 자연의 색채는 우리의 눈과 마음을 즐겁고 편안하게 해줄 수 있도록 계획되어 있다. 단거리에서 자세히 볼 수 있는 자연물의 배색에는 보색대비가 많이 있다. 빨갛게 익은 사과의 나뭇잎은 초록이어서 빨간 사과를 더욱 돋보이게 할 뿐만 아니라 먹음직스럽게 하는 효과가 있다. 같은 보색대비로 초록 껍질을 지닌 빨간 수박의 선명한 대비효과를 들 수 있다. 보랏빛 아이리스꽃 속의 노란 꽃술이나, 푸른 하늘가에 드리우는 주황색 황혼 등은 대표적인 자연의 보색대비이다.

자연의 보색대비에서는 채도대비와 면적대비가 적절히 활용되어 시각적으로 편안한 관계를 나타낸다. 그림 3-7에서 보라의 꽃과 초록 잎사귀는 서로 2차색 관계로서 모두 파란색을 함유하고 있기 때문에 조화로운 배경을 형성한다. 또한 노란 꽃술은 보라 꽃잎에 비해 작은 부분을 차지하고 있어서 밝은 색과 어두운 색 사이의 조화를 이룬다. 그림 3-8에서도 초록 수박의 표면색이 빨간 단면들보다 큰 면적을 차지하고 있어 빨강이 돋보이며 조화로운 면적대비를 이룬다.

그림 3-7 보라빛 꽃잎에 노란 꽃술을 지닌 아이리스

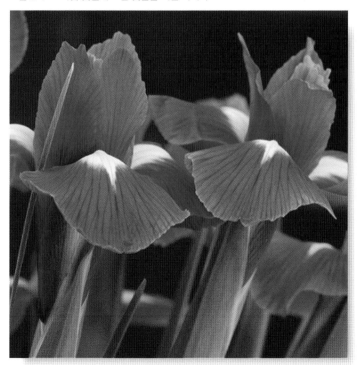

그림 3-8 빨간 단면에 초록 껍질을 지닌 수박

먼 거리에서 보는 자연의 배색은 채도가 낮은 부드러운 유사색의 조화로 이루어진 경우가 많으며, 보색대비를 이루는 경우에도 그러데이션 효과에 의해 그 대비 정도는 약하게 느껴진다.

그림 3-9는 연한 주황으로부터 청보라로 전개되는 황혼의 하늘이 부드러운 보색대비를 이루고 있다. 또한 중간 톤의 하늘과 짙은 산지의 풍경이 전체적으로 강한 명암대비와 색상대비를 이룬다.

그림 3-10은 쾌청한 오후의 맑은 하늘이 보여주는 짙은 파랑의 하늘과 바다의 배색, 그리고 초록의 야자수와 파란 하늘은 거의 단색조화처럼 느껴지는 유사색 조화이다. 파란 하늘의 색은 가까운 쪽에서 먼 쪽으로 갈수록 푸르름이 감소되는 그러데이션 효과를 보여준다. 그러나 바다의 색은 먼쪽으로 갈수록 짙어지는데, 그것은 멀어질수록 물이 깊어지기 때문이다.

선명한 파랑의 시원한 느낌은 흰색의 구름, 모래사장, 야자수 줄기 등과 점진적인 대비를 이루면서 파란색의 그러데이션 효과에 의해 공간감을 높여주며 청량감을 강조한다.

그림 3-9 부드러운 보색대비를 이루는 새벽의 풍경

그림 3-10 유사색을 이루는 바닷가의 풍경

곡식이 무르익은 들판의 풍경인 그림 3-11은 황금색을 띤 주황 기미의 노랑으로부터 갈색까지의 다양한 유사색의 전개를 볼 수 있다. 가까운 쪽은 빛이 비치는 곳과 그림자의 대비로 어두워 보이며 먼 쪽으로 갈수록 빛이 비치는 곳만 보이면서 밝은 노랑의 들판처럼 조밀하게 전개된다. 여기서도 그러데이션에 의한 색채변화가 자연 색채의 큰 특징임을 잘 나타내 준다. 먼 산이 푸른색으로 변화되어 강한 색상대비를 이루는데, 먼 산이 채도가 낮아 보이는 것은 반사된 색파장이 우리 눈까지 전달되지 못하기 때문이다. 따라서 푸른색 기미의 원경과 노란 들판의 색상이 강하게 대비되고 있다.

단풍이 물든 숲속의 풍경을 보여주는 그림 3-12에서도 근거리에서의 화려한 단풍과 달리 먼 거리의 연한 단풍의 색채가 점진적인 그러데이션 효과를 보여준다. 여기서도 가까운 쪽은 단풍의 색과 그림자의 색이 혼합되어 어둡게 보이며, 먼 거리의 단풍은 그림자가 숨겨져 있기 때문에 더 밝고 연해 보인다. 단풍의 색도 다양한 색들이 중채도의 주황으로 혼합되어 보인다.

이처럼 자연에서 보여지는 색은 순색으로 이루어진 대상이라 하더라도 거리에 따라 그 채도의 변화가 다양하게 느껴진다.

그림 3-11 곡식이 무르익은 논두렁의 풍경

그림 3-12 단풍이 물든 숲의 풍경

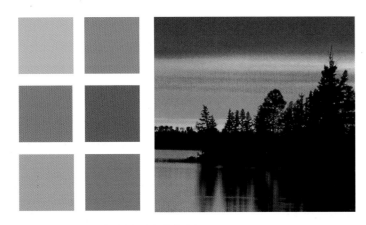

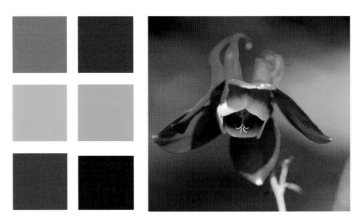

그림 3-13 노랑, 보라 계열의 자연 색채 팔레트

그림 3-14 초록, 보라, 노랑 계열의 자연 색채 팔레트

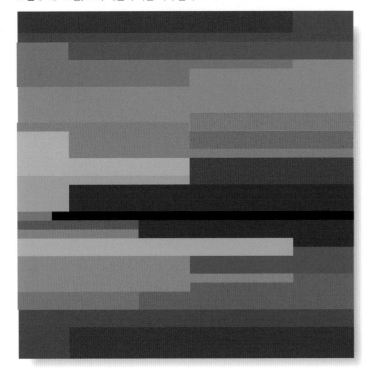

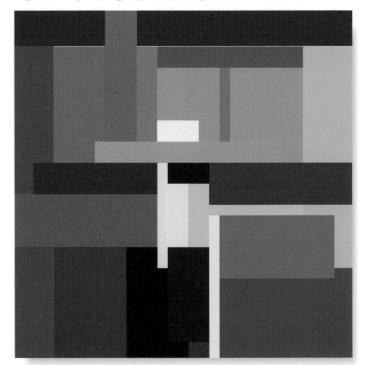

그림 3-15 노랑, 주황 계열의 자연 색채 팔레트

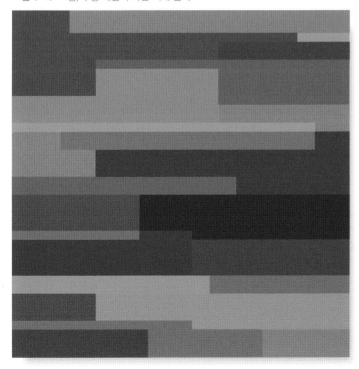

이러한 자연의 색이 지닌 다양성을 발견하고, 느끼고, 이해하면서 우리의 감각 속으로 끌어들여, 새로운 디자인의 색채계획에 응용하기 위해서는 자연의 색채 팔레트를 분석하고 자신의 색채로서 재구성해 보는 훈련이 필요하다. 자연의 색채를 발견하기 위해서는 우선 습관적으로 보아오던 자연을 새로운 눈으로 바라보아야 한다. 하늘, 땅, 산, 돌, 흙, 나무, 꽃, 과일, 새, 곤충, 동물 등이 지닌 색채의 아름다움을 찾아내고 스케치, 사진, 기억 등을 활용하여 자연의 색을 재현해 보고, 그 색채로 이루어진 색면 구성을 시도해 본다. 그리고 자연의 배색이 어떤 특성으로 이루어져 있는지 분석해 본다.

그림 3-13은 새벽의 풍경에서 보여지는 노랑, 주황, 보라 계열(Y-YR-V)의 색채 팔레트를 이용해서 색면을 구성해 본 것이다. 색면 간에 있어 그러데이션의 효과와 색상, 명도, 채도에 의한 강한 대비의 효과를 함께 보여준다.

그림 3-14는 아이리스꽃에서 보여지는 노랑, 초록, 보라 계열(Y-G-V)의 색채 팔레트를 이용해서 색면을 구성해 본 것이다. 2차색인 초록, 보라의 관계에 대응하는 작은 면의 노랑은 그 채도가 약화되었는데도 어두운 색상인 초록, 보라와의 면적대비에 의해 강한 명도대비를 느끼게 한다.

그림 3-15는 나무껍질에서 보여지는 노랑, 주황, 회색 계열(Y-YR-Gry)의 색채 팔레트를 이용해서 색면을 구성해 본 것이다. 하나의 패턴처럼 주제와 배경이 명확치 않으며 채도가 낮거나 중성화된 노랑, 주황의 풍부하고 따뜻한 유사색들 간의 조화를 나타내고 있다.

3) 자연의 배색을 활용한 색채조형

(1) 가로수 화단의 배색

자연의 배색은 어디서나 발견할 수 있다. 낙엽진 거리, 작은 화단에 피어있는 들꽃 등, 무심히 지나치던 거리의 자연을 자세히 새로운 눈으로 관찰해 보기만 하면 새로운 배색관계를 찾아낼 수 있다. 그림 3-16은 거리에서 발견된 가로수 화단의 들꽃, 은행잎, 나무기둥 등을 대상으로 사진을 찍고, 사진의 일부를 활용하여 색채조형을 시도한 사례이다. 빨강, 노랑, 청보라, 초록 등 자연에서 발견된 색채가 지닌 색상, 명도, 채도를 파악하여 동일한 색을 만들어 보는 것은 색채조형 능력을 향상시킬 수 있다. 색면구성의 과정에서 배색의 면적관계를 변화시키고 강조색을 다양하게 선정하여 새로운 느낌으로 전환해 보는 것 또한 창의적인 색채조형의 방법이다.

그림 3-16 가로수 화단 들꽃의 색채조형

© 정지은

(2) 조가비의 배색

자연의 색채라고 하면 일반적으로 하늘과 토양, 수목과 꽃을 쉽게 떠올리지만, 곤충이나 해조류의 색채 또한 매우 다양하고 아름답다는 것을 발견할 수 있다. 특히 조개껍질 표면의 색이나 패턴은 놀라울 정도로 독특하고 다채롭다. 방사선, 나선, 줄무늬, 점박이 등의 패턴이 조형의 세계에서 오랫동안 창작의 원천이 되어온 것과 마찬가지로 색채 또한 무궁무진한 다양성을 제공해 준다.

그림 3-17은 다양한 조개껍질을 모아놓은 사진을 활용해서 자연의 색채를 새롭게 발견하고, 발견된 색채 팔레트를 이용해서 색면구성을 한 색채조형의 사례이다. 전체적인 색면은 조가비의 패턴을 응용하여 방사선과 사선으로 구성되었고, 어둡거나 밝은 갈색, 노랑, 초록, 주황, 분홍, 산호색에 이르기까지 다양한 색상과 변화로운 톤으로 전개된 색채조형이다.

그림 3-17 조가비의 색채조형

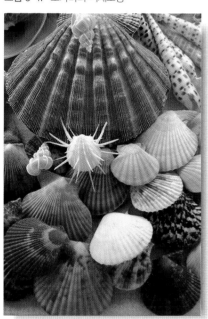

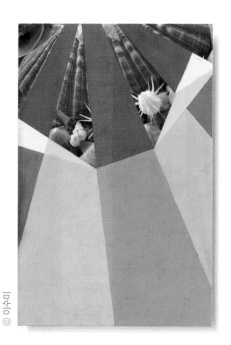

© 이수미

(3) 수국의 배색

수국은 연보라에서 분홍, 붉은보라, 남보라까지 매우 다채로운 색의 작은 꽃들이 커다란 공 모양으로 둥글게 군집해서 피는 아름다운 꽃이다. 꽃이 활짝 피기 전에는 비교적 둥글고 큰 잎사귀가 많이 보이지만 커다란 송이의 꽃이 피면 꽃의 색이 전체를 압도한다. 그림 3–18은 여러 송이의 꽃이 핀 수국의 사진을 활용하여 색면구성을 실습한 사례이다. 이 사진을 통해 발견한 주요 색채 팔레트는 그늘진 잎과 빛을 받은 잎사귀의 초록색

변화와, 수국의 청보라, 자주, 분홍 등 보라 계열의 다양한 전개이다. 이 색면 구성에서는 사선을 방사적인 형태로 구성하여 꽃이 피어나는 느낌을 역동성 있게 표현하였다. 색면구성에 사진의 일부를 콜라주 기법으로 배치함으로써 사용된 색채 팔레트가 수국에서 비롯된 것임을 보여주는 한편, 단순한 색면에 생동감 있는 변화를 이끌어 내는 효과를 볼 수 있다.

그림 3–18 수국의 색채조형

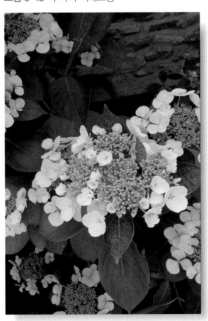

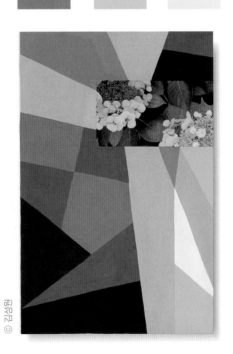

(4) 앵무새의 배색

앵무새는 지능이 높고 사람의 말을 따라할 줄 아는 독특한 능력이 있어서 애완용, 관상용으로 많이 사용되는 새이다. 그러나 무엇보다도 조류 가운데서 깃털의 색이 가장 화려하고 강렬하며 다채롭다는 특징을 지니고 있다. 주로 삼원색과 흰색으로 이루어진 앵무새 깃털의 색채는 마치 물감을 들여놓은 듯 채도가 높아서 다양한 초록색으로 가득 찬 열대림의 배경에서 눈에 띄는 강렬한 시각적 초점이 된다.

그림 3-19는 노랑, 주홍, 빨강, 분홍, 파랑 등 앵무새의 깃털이 지닌 색과 배경의 수목으로 초록, 보라 등의 팔레트를 활용하여 강한 색상대비로 구성된 사례이다. 앵무새의 사진을 일부 잘라내어 색면과 조합시킴으로써 질감의 효과를 만들어 조화롭게 구성한 색채조형을 보여준다.

그림 3-19 앵무새의 색채조형

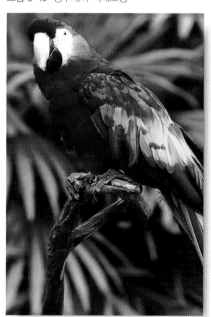

© 이산훈

2. 전통의 색채

1) 외국의 전통색채

전통이란 특정한 지역사회나 문화권 내에서 오래도록 전해내려오는 것을 의미하며 생활양식, 관습, 가치, 문화 등을 통해 구체적으로 나타나게 된다. 따라서 전통에는 지나간 오랜 시간에 걸쳐 창조되고 계승되어온 형식과 이념이 내포되어 있다. 어느 나라의 경우에서든 전통의 것은 형식적으로나 내용적으로나 그 나름의 완전한 질서가 내재되어 있기 때문에 미적으로 탐구할 가치를 지닌 대상이 된다. 그것은 모든 옛것이 전통이 된 것이 아니라 전수되는 과정에서 가장 바람직하고 타당한 것들만이 적절하게 계승되었다고 보이며, 따라서 전통에는 한 문화권의 독특한 우수성이 내포되어 있다.

전통색채는 이처럼 색채 사용 방법에 있어서 오래도록 전수되어 온 내용을 의미하는 것이다. 색채는 오랫동안 미적 대상이기보다는 상징의 대상으로 사용되어왔기 때문에 여러 나라, 여러 시대의 사람들이 색채를 통해 어떤 의미를 나타내고자 했는지를 파악할 수 있다. 또한 색채가 미의 대상으로 사용되는 경우에도 색채 사용의 기본 개념에는 상징적 의미가 내포되어 있다.

전통색채를 고수하고 전승하는 과정에서 각 문화권 또는 민족의 사상과 이념, 기호 등이 반영되기 때문에 색채는 각 시대별 특성이나 지역성을 드러내는 매우 중요한 요소로 파악되는 것이다.

오늘날 색채과학이 발달하고 새로운 안료와 염료의 생산기술이 개발됨에 따라 우리는 자연의 색 이상으로 풍부한 색채를 사용하게 되었다. 또한 정보사회로의 진입에 따라 보편화된 영상매체들은 세계를 하나의 마을로 만들어 버렸다. 즉, 각 나라의 자연환경이나 전통이 달라도 색채사용에 있어서는 하나의 유행이 전세계로 파급되곤 하였다. 따라서 현대의 색채는 어느 나라에

서나 유사하게 나타나 각 나라의 지역적 특성을 찾아보기 어렵게 되었다.

그러나 18세기 이전의 색채들은 주로 그 재료를 자연에 의존했기 때문에 각 나라마다 시대별로 사용한 고유한 색채들이 있었다. 이러한 자연 색채의 재료는 그 양이 한정되어 있고 제작이 힘들었기 때문에 색채는 귀중하게 사용되었다. 또한 당시에는 국제적인 교류가 적었기 때문에 각 나라마다 전통적으로 의미를 지닌 색채들이 자연조건과 조화를 이루며 지역적 특성을 보존할 수 있었다.

오늘날 각 나라는 모더니즘 이후 국제주의 양식에 의해 세계 속으로 사라져버린 이러한 전통색채를 다시 찾고 보존하려는 노력을 하고 있다. 모더니즘의 이념은 모든 디자인의 특성을 단순하고 명확하게 처리함으로써 전통적인 것이 지닌 과거의 폐습, 특수계층들이 누리던 권위의 상징성을 타파하였다. 이러한 이유로 모든 지역적 특성을 소멸시키는 결과를 가져왔다. 그러나 어디서나 통용되는 세계화된 문화 속에서도 각 지역의 전통문화는 진화하고 있다.

우리는 이미 문헌이나 신문, 잡지, 영화 등 다양한 매체를 통해 여러 나라의 전통색채와 접해왔다. 그러나 풍부한 색채감각을 훈련하기 위해서는 각 나라가 발전시켜온 전통색채가 어떤 배색을 이루는지 또 그러한 배색이 어떤 의미와 이미지를 느끼게 하는지를 구체적으로 살펴보고 분석해 보는 것 또한 전통색채를 이해하는 효과적인 방법이다.

여러 나라의 전통색채를 명확하게 파악한다는 것은 어려운 일이다. 색채란 문헌의 설명을 통해 알 수 있는 것이 아니며, 현존하는 색채가 원래의 색채와 동일하다고 볼 수도 없을 뿐만 아니라 전통색채의 사례도 찾아보기가 어려운 일이기 때문이다. 따라서 여기서 다루는 전통색채는 그것이 실제와 다소 차이가 있더라도 전체적인 배색 이미지를 분석해 보는 것에 그 의미가 있다.

(1) 이집트의 색채

고대 이집트의 조형적 작업은 서구 예술과 건축의 영원한 모체가 되고 있다. 이집트인들은 육체가 보존되어야 영혼이 살 수 있다고 믿었다. 따라서 그들의 가공품들을 가장 귀한 재료로 만들고 거대한 무덤 속에 밀봉하여 오늘날까지 퇴색되지 않게 보존되도록 하였다. 투탕카멘 왕의 피라미드에서 발견된 석관과 미라 그리고 다양한 생활소품과 장식품들은 영원불멸을 추구했던 그들의 의도를 잘 나타내고 있다. 이집트의 색채는 자연환경에서 받은 그들의 영감을 나타내고 있다. 사막에 내리쬐는 태양의 강렬함, 나일강의 주기적 범람에 따른 다양한 자연환경의 색채, 비옥한 토양이 만들어 내는 풍부한 색채 등이 이집트 장식미술에 반영되어 있다. 또한 강력하고 절대적인 왕권을 나타내기 위한 값비싼 보석과 순금의 장식들은 정교한 기하학적 패턴들과 함께 강렬하면서도 풍부한 색채 이미지를 구성하고 있다(그림 3-20).

그림 3-20 이집트 투탕카멘 왕의 무덤에서 출토된 석관의 장식과 색채 팔레트

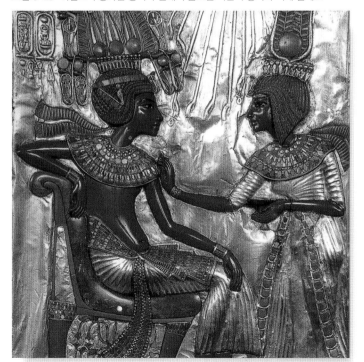

(2) 그리스의 색채

고대 그리스의 학문과 예술의 문화는 이집트의 문화와 함께 서구문화의 근간이 되고 있다. 특히 그리스는 기하학을 근거로 한 비례미의 원형을 이룬 이성의 시대로 일컬어지며, 고대의 인간적 가치를 구축하려는 시도와 함께 고상한 단순함과 격조있는 장엄함이 그리스 장식양식의 특성을 이룬다. 따라서 색채의 사용은 매우 제한되었던 것으로 보이며, 대리석이 지닌 자연적인 색채와 조각적 장식이 주류를 이루었다(그림 3-21).

그림 3-21 그리스 양식의 실내와 색채 팔레트

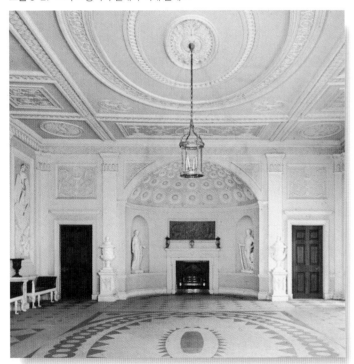

석조 조각 이외에 남아 있는 그리스의 색채장식은 다양한 채색 도기뿐이다. 채색 도기에서도 붉은 점토 바탕 위에 검정 윤곽선으로 그린 그림이나 검정 점토 바탕에 붉은색의 에칭 장식만을 사용한 것을 보면 점토나 유약의 제약이라기보다는 그리스인들이 의도적으로 색채를 제한하여 사용했음을 짐작할 수 있다.

(3) 로마의 색채

로마인들은 훌륭한 기술자로 많은 건축적 진보를 이루었으며 최초로 콘크리트를 사용하였다. 이로 인해 거대한 규모의 건축물과 내부공간이 발달하게되었다. 상업적으로 발전해가는 도시의 발달과 영토 확장으로 부유해진 로마인들은 실내환경에 많은 색채를 사용하여 화려하게 치장하였다.

18세기에 발굴된 폼페이와 헤라클레니움의 유적은 로마시대의 풍부한 색채를 보여주었는데, 그것은 에트루리아 · 이집트 · 그리스 · 페르시

아의 예술을 절충한 것이었다. 붉은 색을 즐겨 사용한 로마의 색채는 활기찬 생명력과 자연에 대한 사랑을 표현한 것으로 보인다. 또한 건축물 내부의 제한성을 극복하고 외부환경을 내부로 끌어들이기 위해 벽체에 가상의 창틀이나 다른 건축물, 풍경 등을 그려넣는 트롱플뢰유(눈속임기법, tromp-l'oeil)를 사용하기도 하였다(그림 3-22).

그림 3-22 로마의 실내 벽화와 색채 팔레트

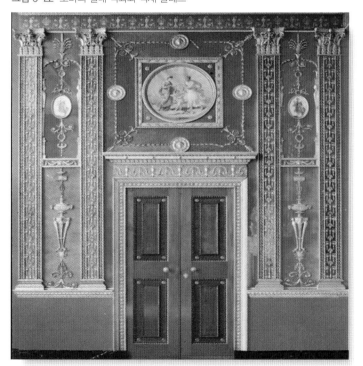

(4) 유럽의 민속색채

유럽의 농민층은 생활이 단순하고 문화의 경험에 한계가 있었기 때문에 색채의 사용에 있어서 자연의 범위를 넘어서지 못했다. 따라서 넓은 대륙에서 그 지역이 상당히 떨어져 있어도 민속문화의 색채 사용에는 그 유사성을 발견할 수 있다. 그들의 문화는 대부분 세대에서 세대로 전승되었으며 오늘날까지도 많은 부분에서 그 원형을 보존하고 있다.

유럽의 민속색채는 자연에 대한 순수한 사랑이 기본이 되고 있으며, 색

채 의미에 있어서도 봄의 색은 생산과 다산을 의미하며, 가을의 색은 풍성한 추수를 의미한다. 장식적인 색채에 있어서 자연에 대한 찬미와 즐거움의 표현은 자연의 모습을 순수하게 나타내 활기 있게 장식하는 것이다. 다만 색채의 종류나 장식의 많고 적음에서 보여지는 지역적 차이는 각 지역에서 얻을 수 있는 색채를 사용했기 때문으로 보인다(그림 3-23).

그림 3-23 유럽의 민속예술과 색채 팔레트

(5) 아프리카의 색채

검은 대륙이라 불리는 아프리카는 미묘한 자연의 아름다운 색들로 가득차있다. 아프리카의 토착민들이 사용하는 돔형의 오두막은 자연의 색채를 그대로 사용할 뿐 별다른 장식을 하지 않았다. 진흙으로 만든 흙벽은 마른 흙의 색으로 밝은 회색에서 어두운 붉은색까지 다양하다. 갈대로 만든 침구, 조롱박이나 토기로 만든 식기, 나무를 다듬어 만든 단순한 가구 등은 자연의 일부로 여겨진다. 식물에서 추출된 신선한 남색, 청회색, 하늘색 등의 파랑 계열과 흰색은 옷과 침구에 쓰였으며 청백의 줄무늬가 주로 사용되었다. 이러한 청백색의 대비는 중성색의 실내환경에 신선한 효과를 준다(그림 3-24).

생활의 색채와는 달리, 전쟁이나 축제 때 사용되는 보디 페인팅(body painting)과 가면의 색은 악을 피하기 위한 흰색과 붉은색을 사용하여 검은 피부색과 대비를 이루었으며, 자연에 대응하는 강조와 의식의 의미를 지녔다.

그림 3-24 아프리카의 생활색채와 색채 팔레트

(6) 라틴아메리카의 색채

강렬한 태양과 폭발적인 열정을 간직한 라틴아메리카는 규제되지 않은 다양한 색채로 어지러울 정도의 풍부함과 선동적인 느낌을 준다. 축제와 카니발을 연상시키는 라틴아메리카의 이와 같은 원색적인 화려한 색채는 위대한 잉카와 아즈텍 문명에 에스파냐 정복에 의한 그들의 영향이 강하게 혼합된 결과로 보인다.

라틴아메리카의 토착적인 직조기술은 다중직, 자수, 태피스트리 등에

강한 색채로 잘 나타나 있으며, 면직과 모직에 나타난 대담하고 다양한 색채는 열정적인 자신의 표현일 뿐 아니라 의식적인 의미도 지니고 있다. 이러한 강렬한 직물로 구성된 라틴아메리카의 전통의상과 러그, 벽걸이 등의 직물은 지금도 기념품 노점에서 방문객들의 눈을 현혹시키며 라틴아메리카의 강렬한 이미지를 전달해 주고 있다(그림 3-25).

그림 3-25 라틴아메리카 직물의 강렬한 색채와 색채 팔레트

(7) 인도의 색채

인도의 색채 또한 라틴 아메리카에 못지않은 대담함과 무제한적인 다양성을 지니고 있다. 인도에서는 색채가 나이에 따라 구분하여 사용되며, 원색적인 여성의 사리는 출신지역마다 다르게 사용된다. 인도의 색채는 생활과 밀접하게 연결되어 있어서 그것이 전통적인 것이든 현대적인 것이든, 장식적인 것이든, 실용적인 것이든, 자연적인 것이든, 양식화된 것이든 간에 강렬하고 화려하게 채색하는 것이 특징이다.

인도의 색채는 힌두교의 종교의식에서 필수적인 부분이다. 주황과 황토색은 희생을 나타내는 의식에서 피를 상징한다. 심황 뿌리에서 추출한 노랑은 봄의 축제와 농작물의 성장을 의미하며, 결혼하는 신부에게 뿌려주는 색이기도 하다. 인도의 사원 앞에는 항상 다양한 밝은 염료가 준비되어 있으며, 종교의식에 참가하기 위해 사람들은 얼굴에 채색한다.

대중의 집회나 의식이 있을 때마다 집회장소와 사람들은 각양각색의 색채로 치장하며, 자극적인 진분홍, 주황, 노랑 등의 색채가 난무한다. 주택의 실내에도 밝고 다양한 풍부한 색채들이 사용되어왔으며, 오늘날까지도 이 전통은 소멸되지 않고 있다(그림 3-26).

그림 3-26 인도의 의상 색채와 색채 팔레트

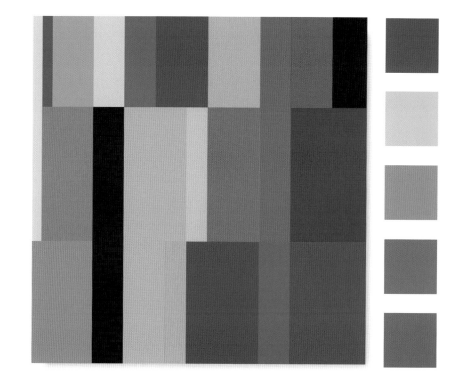

(8) 일본의 색채

일본의 색채는 두 가지의 매우 상반된 이미지를 갖고 있다. 그 하나는 건축과 실내에 사용된 색으로 목재와 왕골 같은 자연적인 색조와 넓은 면적을 중성색으로 사용하는 단조로운 느낌의 이미지이며, 또 하나는 일본 의상에 나타나는 화려하고 다양한 이미지이다.

건축과 실내에 사용된 색채는 매우 절제된 중성색과 다다미의 가장자리를 두른 검정색 선이나 도꼬노마를 장식하는 짙은 나무색이 단순하면서도 강렬한 대비를 이룬다. 차문화가 발달한 일본의 의식적인 인공의 조형은 자연적인 색채의 사용에 있어서도 매우 의도적인 구성방법을 보여준다.

일본 전통의상인 기모노의 색상은 주로 바탕과 문양 간에 강렬한 대비를 이루고 있으며 다양하고 화려한 색채로 장식되어 있다. 이러한 자연적인 것과 인위적인 것의 양면성은 전체적으로 절제된 색과 강조색을 확연히 구분하는 특징을 갖게 한다(그림 3-27).

그림 3-27 일본 기모노의 색과 색채 팔레트

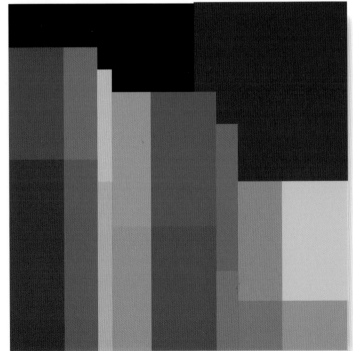

(9) 중국의 색채

중국에서의 색채는 우주의 기본이 되는 불, 금속, 나무, 땅, 물의 5가지 요소를 근본으로 하여 5가지의 행복, 5가지의 미덕, 5가지의 악덕, 5가지의 교훈들이 연관되어 있다. 또한 방위와도 관련되어 있어 북쪽은 검정, 남쪽은 빨강, 동쪽은 파랑, 서쪽은 흰색으로 나타내며, 우리 나라의 오방색(121쪽 참조)도 여기서 유래하고 있다.

중국은 각 왕조마다 특징적인 색이 있는데 송왕조는 갈색, 명왕조는 초록, 청왕조는 노랑으로 특징지어진다(그림 3-28). 황제가 하늘을 숭배하는 경우에는 파란 의복을 착용하였으며, 땅을 숭배하는 경우에는 노란 의복을 입었다. 황제는 모든 서명을 주홍의 인주로 하였으며, 관리들의 지위를 구별하기 위하여 모자 꼭대기에 색단추를 달았다. 높은 지위의 관리들은 파란 인력거를 타고 다녔으며, 낮은 지위의 관리들은 초록을 사용하였다.

중국의 연극을 보면 성격과 계급 등 등장인물의 특징에 따라 얼굴색이 다르게 칠해졌다. 신성한 사람들은 붉은 색으로, 시골사람들은 검정으로, 도시사람들은 흰색으로 얼굴을 칠해 상징적인 의미를 부여하였다.

그림 3-28 중국 사자탈의 색채와 색채 팔레트

(10) 이슬람의 색채

이슬람의 건축은 돔의 사용이 특징을 이루며, 사원인 모스크와 궁전에는 테라코타, 모자이크, 타일, 벽돌 등을 이용한 화려한 장식이 조화롭게 사용되었다. 내부의 장식 모티프로는 기하학적 문양이 주로 쓰였다.

이슬람 건축에 사용된 색채의 특징은 다른 고대문화와는 달리 빨강이 사용되지 않았다는 점이다. 가장 원초적이고 인간적이면서 동적 색상인 빨강의 사용을 피한 이유는 아직 분명히 밝혀지지 않았지만 종교적으로 금기시하는 것으로 보인다. 이슬람 종교에서는 마호메트가 신성시되었으며 그는 초록으로 상징되었다. 따라서 이슬람의 색채로는 주로 파랑, 청록, 초록이 주조를 이루어 인도의 힌두교와는 달리 차분하고 고요한 느낌을 준다. 이스파한에 있는 모스크와 이스탄불의 사원은 파랑, 청록, 초록, 금색이 사용되었다(그림 3-29).

그림 3-29 이슬람 사원의 색채와 색채 팔레트

2) 한국의 전통색채

우리 나라는 일제시대와 전쟁을 겪으면서 진화적으로 발전되어오던 전통문화의 단절이 있었다. 단절된 전통문화는 현대화와 더불어 더욱더 찾아보기 힘든 자리로 모습을 감추었다. 색채에 있어서도 전통색의 현대적 계승과 적용은 쉽지 않은 문제로 남아 있으며, 디자이너에게는 이러한 문제가 신중하게 접근하고 해결해 나가야 할 과제이다.

우리 나라는 고대로부터 음양오행사상에 근거한 색채문화를 지녀왔다. 우리 나라의 전통색채는 생활 속에서 아름다움을 추구하는 요소로 사용되었을 뿐 아니라, 음양오행사상을 표현하는 상징적 의미의 표현수단으로서 이용되어왔다. 따라서 한국의 전통색채는 음양오행사상의 기본색인 오방색과 일상생활의 색으로 구분하여 살펴본다.

(1) 오방색

색채가 음양오행(陰陽五行)으로 의미화될 수 있었던 철학은 중국으로부터 전해졌으며 그 내용은 다음과 같다. 즉, 우주만물은 음양과 오행으로 이루어져 있으며, 그 요소들이 서로 균형있는 통합을 이루어야 질서를 유지하게 된다는 논리이다. 이 중, 오행이란 목(木, 나무), 화(火, 불), 토(土, 흙), 금(金, 쇠), 수(水, 물)를 의미하는데 하늘에는 오운(五運)이 있고, 땅에는 오재(五材), 사람에게는 오성(五性)이 있어서 모두 오사(五事)가 따르고, 이러한 오행의 요소는 모든 사물과 현상에 대입시켜 설명할 수 있다는 것이다.

음양오행사상의 색채체계는 동서남북 및 중앙의 오방으로 이루어지며, 이 오방에는 각 방위에 해당하는 5가지 정색이 있고, 각 정색의 사이에는 5가지 간색이 있다. 정색의 동쪽은 청색, 서쪽은 백색, 남쪽은 적색, 북쪽

은 흑색, 중앙은 황색이며, 이 중 청·적·황은 양의 색이고 흑과 백은 음의 색이다. 간색으로는 동방의 청색과 중앙의 황색 사이에 녹색이 있고, 동방의 청색과 서방의 백색 사이에는 벽색, 남방의 적색과 서방의 백색 사이에는 홍색, 북방의 흑색과 중앙의 황색 사이에는 유황색, 북방의 흑색과 남방의 적색 사이에는 자색의 5가지가 있으며 모든 간색은 음의 색이다 (그림 3-30, 3-31). 이와 같은 정색과 간색의 10가지 기본색을 음양에 따라 적절하게 사용하는 것은 우주의 질서를 유지하고 화평을 얻는 중요한 일로 생각하였다.

그림 3-30 오방색의 정색과 간색

정색
간색

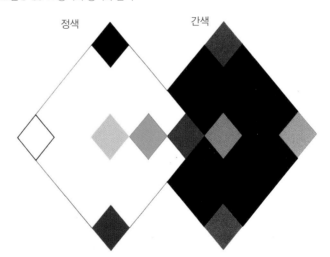

출처 : 정시화, 한국인의 색채의식에 관한 연구, 1983

불교의 사찰과 궁궐에서 사용하던 단청은 이러한 오방색을 사용하는 대표적인 예인데 이 5가지 오방색을 방위와 위치에 따라 완벽한 조화를 이루도록 계획되었다. 천장은 천상의 세계를 나타내기 때문에 천계의 신

그림 3-31 오방색의 정색과 간색의 방위

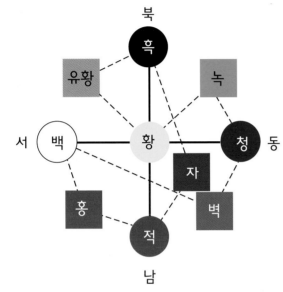

격이 나타나도록 하고, 천장을 떠받치는 부재는 오색 구름과 무지개가 그려지고, 기둥에는 구름처럼 너울이 드리워지고, 기둥 아래에는 현세의 존엄성을 청색과 적색으로 단조롭게 나타냈다. 또한 단청의 무늬마다 그 뜻이 내포되어 있는데 박쥐문은 복과 자손번창의 의미를 나타내고, 연화문은 불교에서 대자대비와 극락정토를 상징하는 것이다(그림 3-32).

색동저고리도 오방색을 사용한 예로서 건강과 화평을 기원하는 의미를 지닌다. 이러한 이유로 서민들도 아기의 돌과 명절 및 혼례 때에는 색동옷을 입었다. 색동에 사용된 주된 색은 적 · 청 · 황 · 백의 4가지 정색이었으며, 경우에 따라 여러 가지 간색이 첨가되어 사용되었다(그림 3-33). 색동은 또한 신과 인간을 이어주는 무당의 옷으로도 사용되었는데, 오방색의 상징적 의미로 무당의 주술적 능력을 가시화하는 데 사용된 것이 그 예이다.

그림 3-32 단청

그림 3-33 색동 원삼저고리

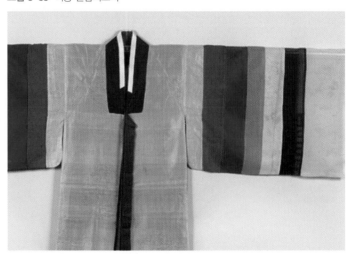

(2) 일상생활의 전통색채

한국의 전통색채에 영향을 미친 요인으로는 음양오행사상을 기초로 한 유교의 영향이 컸다. 조선시대에 정신세계와 생활양식을 지배했던 유교는 인간적인 감정을 멀리하고 인격과 형식, 규범 등을 중요시하는 사상이었기 때문에 주술적이거나 상징적인 의미 이외에 색을 사용하는 것은 천하고 품위 없는 것으로 여겼다. 또한 계급에 따라 의복의 색에 대한 금기사항이 많아서 서민들은 백색의 옷을 입을 수밖에 없었다.

주택과 실내에서 보편적으로 사용된 색채는 자연적인 재료의 색 그대로였다. 전통주택의 외관에서 볼 수 있는 색은 검정색 기와나 마른 볏짚의 누런 초가지붕, 마른 진흙의 흐린 황토색 벽체나, 흰 벽, 석간주로 칠한 붉은 나무기둥이나 검게 퇴색한 목재의 대문 등이다. 모두 중성화된 색으로 자연과 쉽게 조화를 이루는 색이다. 전통주택의 내부에 사용된 색채도 문틀이나 마루를 이루는 자연의 나무색과 흰 벽, 창호지의 흰색, 온돌바닥을 덮은 장판지의 연한 노란색 등 거의 색을 느끼지 못할 정도의 중성화된 자연적인 색들로 이루어져 있다. 이처럼 일상생활에서의 전통 색채는 소박하고 차분한 중성색이 주류를 이루었다(그림 3-34).

그림 3-34 전통주택 외부의 색채(안동 선비마을) · 내부의 색채(남산 한옥마을)

일상 생활에서 색의 사용이 지나치게 절제된 데 대한 반발로 나타난 것이 화려한 색채를 사용하는 풍자적 기법의 민화, 보자기, 자수, 매듭 등이다. 이러한 장식물이나 생활용품에서 사용된 원색적인 색채는 중성색으로 둘러싸인 일상의 무미건조한 환경에서 시각적 즐거움을 주는 역할을 했을 것으로 짐작된다.

이 중 민화는 조선시대 양반들의 고상한 취미를 표현하던 수묵화와는 달리 서민들의 소박한 미감에 기초한 민예적인 그림이다. 민화는 특히 조선 후기에 유행하였는데, 당시의 정통회화의 조류를 모방하기는 하였으나 주로 무명화가나 그림공부를 본격적으로 받지 못한 떠돌이 화가들이 그린 것이어서 미술적 수준이 그다지 높은 것은 아니다. 그러나 서민들의 생활양식이나 관습, 이념들을 바탕에 두고 발전하였기 때문에 오히려 우리 민족이 지닌 미의식이나 정감 등이 솔직하게 표현된 미적 대상물로 평가받기도 한다.

민화는 서민들의 생활공간에 활기를 불러넣기 위해 주로 병풍, 족자 등으로 만들어 장식하였으며, 장지문이나 벽장문 등에 직접 붙여 장식하기도 하였다. 민화는 그 내용이 다양하나 소박한 형태와 대담한 구성, 그리고 강렬한 색채 등이 공통된 특징을 이룬다.

민화는 장식의 장소와 용도에 따라 여러 가지 종류가 있는데, 내용별로 살펴보면 다음과 같다. 민화 가운데 가장 많은 것으로는 꽃과 새를 소재로 한 화조도가 있으며 이는 주로 신방이나 안방에 병풍으로 꾸며 장식되었다. 이 중 특히 모란꽃을 그린 것은 부귀를 상징하며 혼례식의 병풍으로 사용되었다. 또한 붕어, 메기, 잉어 등을 소재로 한 그림은 어해도라 하는데, 특히 잉어와 아침해를 함께 그린 것은 출세의 기원이나 축하용으로 사용되었다.

소나무 가지에 앉아 있는 까치와 그 밑에 앉아 있는 호랑이를 함께 그

린 것을 작호도라 부르는데, 이는 잡귀를 물리치는 사신도의 변형이라고 보여진다. 불로장생을 기원하는 내용의 십장생도는 장수의 상징으로 거북, 소나무, 해, 달, 사슴, 학, 돌, 물, 구름, 불로초 등을 그린 것으로 주로 회갑잔치를 장식하는데 사용되었다.

이 외에도 사랑방을 장식하기 위한 산수도와 풍속도가 있으며, 역사나 소설을 표현한 고사도도 있다. 또한 산신이나 용신을 비롯한 여러 신을 무속화한 무속도가 있는데 이런 그림은 무당집이나 점쟁이집을 치장하는데 사용되었다. 불화를 무속도와 같이 그린 것은 절을 장식하기도 하였다.

여러 가지 의미가 담긴 문자의 자획속에 그림을 그려넣는 문자도에는 수(壽), 복(福), 효(孝), 제(悌), 충(忠), 신(信), 예(禮), 의(義)자 등 교화적인 내용으로 구성되어 주로 어린이의 방을 장식하였다. 문자도는 각 글자마다 뜻을 지니는데 효(孝)는 부모를 공경할 것을, 의(義)는 언제나 진리와 정의의 편에 설 것을, 제(悌)는 형제와 이웃이 화목할 것 등을 가르치는 것이었다.

그림 3-35의 의(義)자를 보면 문자의 획마다 모란꽃이 장식되어 있으며 모란꽃 사이사이에 말, 신선, 산, 구름, 집 등이 그려져 있다. 이 문자도는 채도를 낮춘 연한 노란색 바탕에 검정색 글자를 사용하여 명도의 차이를 매우 크게 하였는데 이는 글자의 뜻을 매우 힘있게 전달해 주는 효과를 가진다.

책거리라고도 불리는 책가도는 사랑방을 장식하기 위한 것으로 책, 붓, 벼루, 먹 등 문방사우와 다양한 일상 용품이 특이한 조화를 이룬 그림이다(그림 3-36). 책거리는 보통 배경을 단순하게 처리하였으며, 사물은 매우 다양한 색채를 사용하여 화려하게 표현되었다. 독특한 원근법이 사용되었는데 마치 이쪽에서 보는 것이 아니라 화면의 저쪽에서부터 보고 있는 듯하다. 책거리는 책상의 뒤편에 배경이 되도록 붙여졌으며 학문을 숭배하였던 조상들의 생활을 엿볼 수 있게 해준다.

그림 3-35 민화 중 문자도의 색채 팔레트

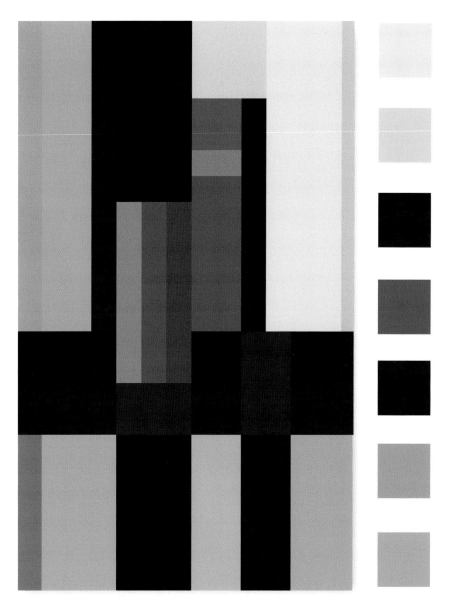

그림 3-36 민화 중 책거리의 색채 팔레트

보자기는 물건을 덮거나 싸서 보호하는 데 사용하였으며, 수를 놓거나 이어 붙여서 장식을 하였다(그림 3-37). 보자기는 주거공간이 협소하여 발달하게 된 가재도구이며, 의례용으로도 사용되었다. 이러한 기능 외에도 보자기를 만드는 일은 여성에게 창작의 기쁨을 주는 여가활동이었다. 즉 보자기 제작은 노동의 일부였으며 오락과 예술의 기능을 담당하였던 것으로 보이나, 보자기에 있어서도 색상 사용에 규제가 있었다는 것이 조선조 기록에 남아 있다.

보자기는 제작방법에 따라 홑보, 겹보, 솜보, 누비보 등으로 나누어지며, 재료에 따라 사보(紗褓), 명주보(明紬褓), 모시보, 무명보, 베보 등으로

구분된다. 또한 사용하는 계층에 따라서는 궁보(宮褓)와 민보(民褓)로 나누어진다. 궁보는 주로 귀중한 물건 등을 싸두거나 의례용으로 사용되었으며 장식의 용도로도 사용되었다. 궁보는 용도별, 규모별로 다량으로 제작해 두었다가 필요할 때 꺼내어 쓴 것으로 보인다. 가운데 당채(唐彩) 문양이 많이 사용되었고 홍(紅)색 계열의 색상이 주로 사용되었다.

민보에는 조각보와 수보가 대표적인 예이다. 조각보는 폐품활용의 지혜를 발휘한 우리 조상들의 절약정신이 담긴 소품으로 서민층에서 주로 통용되었고 궁보에는 사용되지 않은 제작방법이다(그림 3-38). 그러나 현재 전해지고 있는 조각보들 중에는 사용된 흔적이 없는 것들이 많다. 이

그림 3-37 전통 보자기의 색채

그림 3-38 조각보

는 조각보가 반드시 사용될 목적으로 제작된 것이 아님을 보여준다. 즉 천을 조각조각 이어가면서 정성을 모아 무언가를 소망하는 의미에서 제작된 것이며, 장 안에 귀중히 넣어두었다가 시집가는 딸에게나 친척들과 나누어 사용하였던 것으로 보인다. 모시나 얇은 사(紗), 라(羅) 등의 직물을 사용한 조각보는 주로 여름철에 사용되었으며, 명주 등의 직물을 사용한 조각보는 주로 겨울철에 사용되었다.

조각보의 색채는 크게 두 가지로 구분되는데, 모시와 사를 이용한 조각보는 파스텔톤의 색상을 지니며 은은하고 세련된 분위기를 자아낸다. 반

면 명주를 이용한 조각보는 오방색을 사용하였으며 그 중 양(陽)색에 해당하는 청, 홍, 황의 색상을 주로 사용하였다(그림 3-38). 수보에는 나무, 꽃, 새 등 자연물을 수놓았는데 구체적인 묘사 대신에 단순화된 문양으로 표현하였다. 수보에 나타난 이러한 문양은 복을 기원하는 의미를 담고 있으며 주로 오방색을 사용하였다. 오방색을 사용하는 경우에도 바탕이 되는 소재가 자연적인 중성색을 지녀 원색들이 지나치게 강조되어 보이지 않고 안정감도 지녔다(그림 3-39).

이 외에도 일상생활 속에서 한국전통 색채를 나타내는 사례로는 자수

그림 3-39 전통 보자기의 색채와 팔레트

와 매듭을 들 수 있다. 자수는 직물의 표면에 바늘을 이용해서 실로 무늬나 그림을 그려넣는 장식기법이다. 중국으로부터 입수된 자수가 전통장식기법으로 정착된 것은 고려시대라고 한다. 이후부터 자수는 화조도, 산수도, 사신도 등을 그림처럼 수놓아 왕의 예복, 혼례복 등을 장식하는 데 사용되었다. 손이 많이 가는 자수는 왕족이나 양반들의 의복, 침구, 가구, 장신구 등을 장식하였으며, 양반집 여인들은 자수를 필수적인 예법 중의 하나로 삼고 취미생활의 일부로 즐기기도 하였다. 한국 전통자수는 조선시대에 와서 특히 발전되었는데, 이 때는 사실적인 그림보다는 장식화된

문양이 발달하였으며, 선명한 색채, 간결한 구도, 단순한 기법이 그 특징으로 나타난다. 자수에 사용되는 실은 주로 견으로 된 착색된 비단실이 사용되었으며, 가는 실을 여러 겹으로 겹쳐 사용하는 푼사와 꼬아서 만든 꼰사, 그리고 금사와 은사가 사용되었다. 자수를 놓는 바탕도 역시 주로 비단이 사용되었으며 색실과 바탕색 간의 조화가 다채롭고 아름답다. 그림 3–40의 오른쪽 귀주머니는 흰색 명주바탕에 붉은 색 모란꽃과 국화꽃을 수놓았는데 꽃과 잎사귀의 보색대비가 흰 바탕 위에 화려하게 장식되었다. 왼쪽 귀주머니는 어두운 녹색 바탕에 분홍색 매화꽃을 수놓고 검은색 문자와 테

그림 3–40 귀주머니

두리 선을 둘러 은은하면서도 멋을 풍기는 세련미를 나타내고 있다.

매듭은 끈을 소재로 하여 여러 가지 모양으로 묶고 조이는 기법이다. 매듭은 장식적인 목적으로 발달했다기보다는 기능적인 목적이 우선이었다. 낚시를 위해 그물을 엮는 것도 매듭이며, 가마니를 묶거나, 상자를 꾸려 매기 위해 끈을 묶는 것도 모두 매듭의 일종인 것이다. 매듭이 장식적 목적에서 발달되어 장신구, 의류 등의 장식으로 사용되는 전통 매듭의 기법이 전수되기 시작한 것은 조선시대의 일이다.

전통매듭 중 대표적인 것은 여성들이 사용하는 술이 달린 노리개와 주머니끈, 저고리 단추 등이다. 매듭은 그 모양에 따라 잠자리매듭, 평가락지매듭, 국화매듭 등이 있다. 그림 3-41에서 볼 수 있는 두 개의 주머니 끈에는 끝부분에 국화매듭이 장식되어 있다. 왼쪽주머니는 회색조의 청록 바탕에 어두운 청색의 연꽃잎과 붉은 연꽃이 보색대비를 이루어 차분한 가운데 강조점이 되고 있다. 빨강 끈은 바탕색과 대비를 이루면서 꽃의 색과 조화를 이루어 생동감을 준다.

오른쪽 주머니 역시 노랑 비단에 붉은 연꽃을 수놓고 빨강 끈으로 매듭을 지어 정교하고 화려한 이미지로 장식하고 있다.

그림 3-41 주머니에 사용된 자수와 매듭

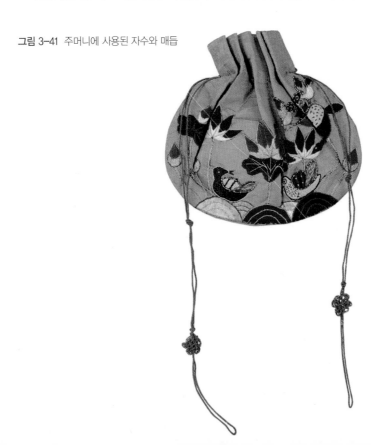
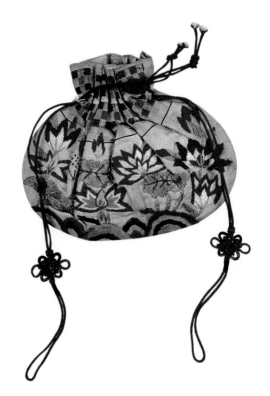

3. 회화의 색채

인간의 감성과 미적 경험을 시각적으로 표현하고 전달하는 것이 미술의 목적이라고 볼 때 미술은 가장 순수한 조형작업이라고 말할 수 있다. 미술 가운데서도 회화는, 색과 선의 집합에 의하여 평면상에 어떤 형태를 나타내는 조형미술로서 그 표현매체가 주로 이차원의 화면이라는 점에서 색채의 요소가 보다 강력하게 작용한다고 말할 수 있다. 즉 색채는 삼차원의 입체를 다루는 조각가보다는 화가에게 있어서 더욱 중요한 표현 요소가 되고 있는 것이다. 따라서 많은 화가들은 한정된 화면 위에 표현하려는 이미지와 전달하려는 의미를 가장 효과적으로 나타내기 위해서 색채의 구성 효과를 탐구해 왔다. 고갱은 "회화란 어떤 대상이나 이야기를 나타낸다기보다는 어떤 질서에 의해 조합된 색채로 덮인 평면" 이라고 정의함으로써 회화에 있어 색채의 중요성을 강조하였다.

알타미라의 동굴벽화에서부터 모던 아트에 이르기까지 회화의 색채는 그 나름의 메시지를 전달하기 위해 많은 계획과 시도 끝에 나타난 결과로 표현되었다. 최초의 그림들은 동굴벽화에서 시작되어 추상적 형태를 구체화시키는 목적으로 발전되었으며, 미적 대상이라기보다는 의사소통의 목적이나 종교적 의미를 지닌 상징적 목적을 위해 그렸던 것으로 보여진다. 중세 동안은 거의 내내 종교화가 주류를 이루었으며, 르네상스 시기에 와서야 미적 대상으로서의 미술과 회화가 꽃피기 시작했다. 그러나 회화에 있어서도 색채가 표현의 중심이 되기 시작한 것은 인상주의 회화 이후의 일이다. 인상주의에서는 보다 선명하고 표현적인 색채의 사용기법이 다양하게 시도되었다.

색채는 회화에 있어서 가장 주된 요소가 되기도 하고 부수적인 요소가 되기도 하지만, 매우 중요한 표현 요소인 것만은 틀림없는 사실이다. 따라서 새로운 색채의 발견과 탐구를 위해 회화에 나타난 색채를 분석해 보는 것은 또 하나의 새로운 색채훈련의 방법이 될 것이다.

1) 르네상스의 회화

르네상스 회화는 고대 그리스, 로마의 문화적 성격을 재인식하고 새로운 문화가 탄생하고 있음을 나타내고 있다. 시민계급이 경제적 부를 소유할 수 있게 되고, 개인의 기량을 발휘할 수 있는 사회적 바탕이 마련되자 종교적인 관심에서 탈피하여 자연과 인간에 대한 관심이 증가하였다. 이로 인하여 중세의 회화에서는 볼 수 없었던 초상화가 등장하였고, 종교화나 그리스 신화를 주제로 한 작품에서도 인간의 생명력을 표현하였다. 또한 회화를 단순히 성경이야기를 전달하는 수단으로 인식한 것이 아니라 인간의 부와 능력을 화려하게 표현하는 도구로 생각하게 되었다. 따라서 색채는 풍부해지고 다양성을 띠게 되었다.

르네상스 시대의 회화는 주로 귀족이나 왕족, 또는 신흥 부르주아들이 화가에게 주문하여 그린 것이다. 따라서 화가 자신의 순수한 미적인 경험을 표현한 것이 아니라 다분히 고객의 취향에 맞추어진 것이라 할 수 있다.

르네상스 회화의 변화는 유화의 개발로 더욱 확연하게 나타났다. 중세까지는 안료의 응집을 위한 용매로 달걀을 사용해왔다. 이러한 방법은 색이 부드럽게 섞여들어가는 변화를 나타내기에는 부적합했다. 따라서 반 에이크 형제가 달걀 대신 기름을 사용하여 회화를 여유있으면서, 더욱 풍부하고 정확하게 제작할 수 있도록 하였다. 유화의 사용은 회화에 투명성을 더하여 물에서 비추어지는 상이나 거울의 상을 더욱 실감나게 표현할 수 있게 하였다.

르네상스 회화의 또 다른 변화는 원근법의 사용과 빛을 인식하게 되었다는 데 있다. 중세의 미술가들은 빛에 대한 의식이 없어 그들의 그림에서는 인물이 평면적이고 그림자가 없었으나, 르네상스 시대에는 원근법과 빛을 재발견함에 따라 회화에 입체감을 불어넣었다.

르네상스의 대표적인 화가로는 보티첼리, 라파엘로, 레오나르도 다빈치, 미켈란젤로, 티치아노, 루벤스, 렘브란트 등이 있다. 레오나르도 다빈치는 강한 채색을 피하였다. 티치아노는 한난, 강약, 명암을 사용하여 색면을 구성함으로써 대상을 재현하려고 하였다. 렘브란트의 경우는 회색과 파랑, 노랑과 빨강을 투명하게 사용하여 거리감과 생명감을 가지는 회화를 구성하였다.

(1) 「모나리자」: 레오나르도 다빈치 작
1503~1506년경, 유채, 77×53cm 파리 루브르미술관 소장

레오나르도 다빈치 이전의 회화는 단순하고 선이 중심이 된 회화의 세계였다. 그는 화가로 출발하였지만 예술을 이해하기 위해 과학이 뒷받침되어야 한다고 생각하고 예술과 과학을 동일하게 간주하였다. 그는 화가가 눈에 보이는 것만이 아닌 진실을 표현해야 한다고 생각하였기 때문에 물리적인 세계에도 깊은 관심을 가졌다. 따라서 그는 인간을 묘사하기 위해 해부학에도 관심을 가졌으며, 빛의 물리학적 성질에도 관심을 갖고 탐구하였다. 이에 대한 연구 결과로 레오나르도 다 빈치는 보다 어둡고 불명확한 그림을 그리게 되었으며, 머리카락처럼 가는 선들은 사라졌고 형체의 윤곽들이 불분명해졌다.

모나리자의 모나(monna)란 '부인'의 경칭으로, 이 그림은 레오나르도 다빈치가 4년을 그렸지만 미완성으로 남았다고 하며, 레오나르도 다빈치가 가장 원숙기에 접어들었을 때 그려진 것으로 전해진다. 초상의 주인공은 24세에서 28세 사이로 다빈치는 그림을 그릴 때 부인이 쾌활한 느낌을 지속하도록 하기 위해 음악가와 희극 배우를 화실에 불렀다는 일화도 있다. 모나리자의 웃음은 다빈치의 독특한 기법으로 르네상스 시기의 화가들이 탐구한 사실적 기법이 절정에 달했을 때를 보여주는 것이다. 구도에 있어서도 종래의 초상화에서는 볼 수 없었던 웅대한 풍경이 배경이 되어, 인물이 배경에서 앞으로 튀어나오는 듯한 느낌을 주고, 의자 위에 얹은 두 손이 화면의 아래쪽을 정돈시켜 안정감을 주어, 얼굴에 못지않게 풍부한 내용을 담고 있다. 레오나르도 다빈치보다 30년쯤 후에 전기를 쓴 바사리는 이 작품에 눈썹이 없는 것은 이마가 넓은 것이 미인이었던 당시의 유행에 따라 눈썹을 뽑은 얼굴을 그린 것이라고 하였다(그림3-42).

「모나리자」에 사용된 색채는 색상에 있어서 노랑(Y), 연두(GY), 주황(YR) 계열의 색으로 색상환에서 좁은 범위의 유사색들이 사용되었다. 색상 자체는 밝고 따뜻한 색상계열이지만 전체적으로 채도가 낮고 어둡게 표현되었다. 그러나 이러한 유사색의 어둡고 차분한 배색은 안정된 분위기를 연출한다. 모나리자의 자세나 전체적 구도가 안정된 구도이므로 차분한 배색과 함께 균형있는 조화를 이루고 있다(그림 3-42).

모나리자의 그림은 채도는 낮지만 명도에 있어서 배경은 중간 정도이며, 모나리자의 의상은 어두운 색이 사용되어 배경과 모델과의 원근감이 느껴진다. 모나리자의 얼굴과 가슴, 손과 의상과 배경간에 명도차이를 크게 함으로써 팔레트로 재구성해 보면 전체적으로는 어두우면서도 비교적 선명한 분위기를 나타낸다. 모나리자의 얼굴은 밝고, 배경은 중간 명도이므로 어두운 색의 머리로 둘러싸여진 얼굴이 강조되고 있다.

채도에 있어서는 저채도의 색채가 사용되었다. 밝은 명도의 색채에서는 중채도가 사용되었으며, 어두운 명도의 색채에서는 그보다 더 낮은 채도가 사용되었다. 또한 그림의 아래 부분으로 갈수록 저명도, 저채도의 색채를 사용하여 전체적인 구도에 안정감을 주고 있다(그림 3-43).

그림 3-42 「모나리자」의 색채

그림 3-43 「모나리자」의 색채 팔레트

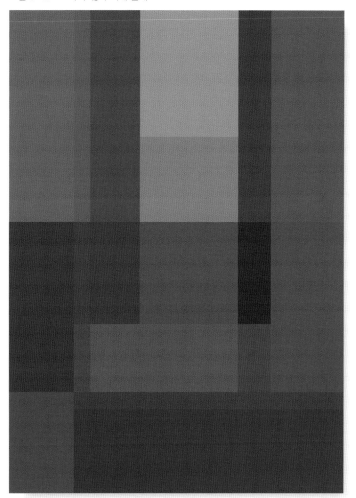

(2) 「초원의 성모」 : 라파엘로 작

1506년, 유채, 113×88cm, 빈 미술사박물관 소장

「초원의 성모」는 라파엘로가 성모자를 주제로 한 그림 중 대표적인 르네상스 시대의 작품이다. 성모의 옷 가장자리에 연대가 표시되어 있어, 르네상스가 꽃피 던 1506년에 그려진 것임을 알 수 있다.

넓다란 풍경을 배경으로 한 성모의 표정이 한층 더 우아하고 청초함을 느끼게 하며 성요한과 예수, 그리고 성모로 연결되는 아름다운 선의 흐름에 따라 라파엘로의 특징인 음악적인 리듬을 가득 담고 있다. 성모 뒤로 풍경은 여러 번 굴곡을 거듭하면서 멀어지고, 멀리 보이는 수면이 그림 전체를 상하로 구분하면서 아래 부분을 말끔히 정리하고 있다. 멀리 보이는 산은 화폭의 공간을 영원한 하늘로 연결시키고 있다. 예수의 발밑에 전개되는 어두운 부분이, 화면의 위와 아래를 균형 있게 잡아주고, 삼각형의 화면구성은 성모의 머리를 정점으로 하여 편안하게 놓여 있다(그림 3-44).

「초원의 성모」에서 사용된 색채는 색상에 있어서 심리적 보색관계를 이루는 빨강(R)과 파랑(B)이 사용되었다. 배경에 있어서도 먼 거리를 나타내는 지평선 윗쪽 부분은 녹색 기미를 띠는 회색이며, 지평선 아래 부분은 빨강(R) 계열의 황토색이 사용되어 보색으로 배색을 이루고 있으며, 성모의 의복은 빨강과 파랑이 사용되어 역시 보색대비를 이루고 있다. 전체적으로는 황토색의 노랑(Y)과 연두(GY) 계열이 주조색으로 사용되었다. 바탕을 이룬 중성색은 빨강(R)과 초록(G)을 혼합해서 만든 무채색으로 전체를 조화롭게 한다.

이 그림은 주로 보색대비를 이루는 그림으로, 보색이 적정한 비율로 사용되어 그림 전체에 정적이며 안정된 효과를 주게 된다. 빨강(R)과 파랑(B)은 명도의 차이가 없으며 앞쪽의 성요한과 예수의 밝은 살색과 명암대비를 보여주고 있다.

명도에 있어서는 전체적으로 밝은 명도에서 중간 명도의 색채가 사용되었으며 성모의 겉에 두른 파란 가운은 비교적 저명도의 색채가 사용되었다. 지평선 바로 위의 배경에는 원거리를 나타내기 위해 고명도의 색이 사용되었고, 지평선 아래 근거리에 있는 땅은 중명도의 색이 사용되었다. 성요한과 예수의 몸에 사용된 살색은 지표면과 같은 계열인 노랑(Y)과 주황(YR)으로 되어 있어 유사색상으로 조화를 이루고 있다. 전체적으로 고명도에서 중명도로의 저채도의 색이 사용됨으로써 우아한 분위기를 띤다. 그러나 성모의 어두운 치마폭에 싸인 예수와 요한의 피부색은 명도대비를 크게 하여 선명한 느낌으로 강조되고 있다. 또한 명도와 채도를 낮춘 빨강(R)과 파랑(B)을 화면 전체에 적절히 배치하고 채도를 낮추어 사용함으로써 안정적인 색채구성을 이루고 있다.

채도는 전체적으로 저채도의 색이 사용되었다. 보통 보색대비가 주조색을 이루는 경우에는 활동적이고 화려한 느낌을 주나, 이 그림에서는 배경색으로 보색이 사용되었어도 두 색이 유사한 저채도이므로 대립되는 강렬한 분위기가 아니라 안정되고 차분한 느낌을 주고 있다. 다만 성모의 의복에서 빨강과 파랑을 사용함으로써 대비를 크게 하여 시선을 집중시키는 강조점이 되고 있다.

중명도, 저채도의 색채가 주조색으로 사용된 이 그림을 팔레트로 재구성해 보면 색채 간의 대비에서 나타나는 전체적인 조화감을 명확히 느낄 수 있다 (그림 3-45).

그림 3-44 「초원의 성모」의 색채

그림 3-45 「초원의 성모」의 색채 팔레트

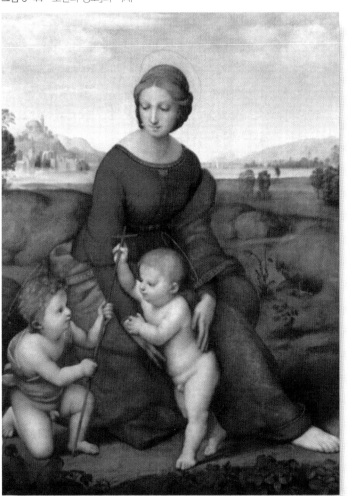

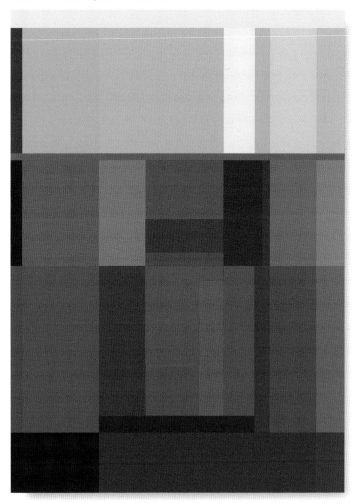

2) 인상주의 회화

인상주의는 19세기 말에 프랑스에서 일어난 회화운동으로 관습적인 미술방법에서 벗어나 개인의 감각적인 경험이나 느낌을 솔직히 표현하고자 하였다. 따라서 화가들은 어두운 화실로부터 자연의 색채와 빛이 충만한 야외로 진출하였으며, 풍경화를 많이 그리게 되었다. 인상주의 화가들은 자신의 눈으로 본 인상을 순수하고 단순하게 묘사하였기 때문에 형태보다는 빛과 색채의 표현을 중시하였다.

전기 인상주의 화가로는 모네, 마네, 르누아르 등이 있으며, 이들 인상주의 회화의 큰 특징은 보라의 그늘을 사용한다는 것이다. 그들은 그림자가 대상물이 지닌 색채의 보색이라고 생각하였다. 따라서 자연의 색채가 주로 노랑과 초록으로 이루어져 있기 때문에 그림자를 보라 계열로 사용하게 된 것이다.

가장 기본이 되는 색채로 점을 찍어 병치시키는 방법을 사용한 회화를 점묘파 또는 신인상주의 회화라고 하는데 화가로는 쇠라, 시냑 등이 있다. 그들은 화폭 위에서 색의 병치혼합을 사용하여 선명한 색채효과를 얻었다.

전기의 인상주의 회화는 눈으로 본 인상을 중시하여 사물의 표면적인 것만을 보여준다는 지적을 받았다. 이와는 달리 후기에는 사물의 본질을 다루고, 강렬한 색채를 사용하며, 눈으로 본 색보다는 마음으로 느껴진 색을 표현한 후기 인상주의가 탄생하게 되며 화가로는 고흐, 고갱, 세잔 등이 있다. 고갱은 감성적인 측면을 표현할 때는 노랑과 주황을 사용하였으며, 이성적인 면을 표현할 때는 초록을 사용하였다. 고흐의 작품에서는 파랑과 노랑이 가장 많이 사용되었다. 세잔은 시시각각 변화하는 색과 그림자를 끊임없이 관찰함으로써 사물의 본질적인 면을 찾아내려고 애썼으며 기본적인 색채를 매우 신중하게 다루었다.

(1) 「루앙 대성당」 - 쾌청 : 모네 작

1894년, 유채, 107×73cm, 파리 인상파미술관 소장

모네는 계절에 따라, 혹은 하루 중에도 시시각각에 따라 변화하는 빛의 효과를 철저히 연구하기 위하여 주로 옥외에서 풍경화를 그렸다. 그는 물결 속에 일렁이는 빛, 안개 속의 빛, 무성한 나뭇잎 속에서 비치는 빛이 변화하는 모습을 묘사하고자 하였다.

1880년대 이후 모네는 하나의 모티프로부터 연작을 통해 대상의 형태보다는 대상에 비친 광선의 효과를 추구하였는데 이 중 「루앙 대성당」이 가장 유명하다. 모네는 루앙 대성당 정면 바로 앞 2층집을 빌려 아침부터 저녁 때까지 맑은 날, 흐린 날, 비오는 날 등 여러 가지 기후 조건에 따라 시시각각으로 변하는 이 거대한 석조 건물의 복잡한 정면을 관찰하고 그렸다. 사실 단색의 견고한 돌을 단순히 축적한 것에 지나지 않은 이 대성당의 전면은 빛에 의해서 형태적 의미를 떠나 색채의 화려한 변화를 느끼게 한다(그림 3-46).

쾌청한 날에 그린 이 「루앙 대성당」에 사용된 색채는 노랑(Y)에서 주황색(YR) 사이의 난색 계열의 색이 사용되었으며, 이 두 색은 햇빛이 돌벽에 부딪혀 화사하게 반사되는 효과를 묘사하는 데 매우 적절하게 사용되었다.

이 작품은 색상의 변화가 적은 반면 명도의 차이가 매우 크다. 대성당의 부조가 있는 표면은 고명도의 노랑(Y)을, 움푹 들어간 곳은 저명도의 주황(YR)을 사용함으로써 한낮의 강한 빛과 그림자의 대비를 강하게 드러내주며 깊이감과 돌출감을 부각시켜 준다. 또한, 건물 자체의 어두운 곳은 저명도의 주황(YR)이, 배경의 어두운 곳은 저명도의 노랑(Y)이 사용됨으로써 건물과 배경을 구분짓고 있다. 채도는 중채도에서 저채도의 색채를 사용하여 화사하면서도 차분한 분위기를 주고 있다(그림 3-47).

그림 3-46 「루앙 대성당」- 쾌청

그림 3-47 「루앙 대성당」- 쾌청의 색채 필레트

(2) 「파라솔을 받쳐든 여인」: 모네 작

1886년, 유채, 131×88cm, 파리 인상파미술관 소장

이 작품은 인상파 클럽의 마지막 전람회가 개최된 1886년의 작품으로, 모네의 첫번째 아내였던 카미유를 모델로 1875년에 그린 「언덕 위에서」의 작품과 구도, 포즈, 기법 등이 너무나도 흡사하다. 모네는 카미유가 죽은 후에 거의 인물화에 손을 대지 않았으나, 지베르니에 정착하면서 생활이 안정된 1885년경부터 10년 만에 또 다시 인물화를 시작하였는데, 이 작품에서 모네의 카미유에 대한 추억의 정을 느끼게 한다.

이 작품의 모델은 후일에 모네의 두 번째 아내가 된 수잔이며, 밝은 하늘을 배경으로 파라솔을 받치고 있는 그녀의 모습을 약간 아래에서 올려다 본 구도로 그렸다. 이러한 구성 때문에 이 작품은 인물화라기보다 풍경화로 보기도 한다.

파라솔을 든 여인은 주위의 공기와 밝은 햇빛에 감싸여 풍경 속에 동화되어 버린 듯하며 스카프와 흰 의상, 언덕의 풀은 나부끼는 바람결을 느끼게 한다. 특히 빨강, 파랑, 초록, 노랑 등 원색으로 찍어댄 붓터치의 리듬은 매우 경쾌하다. 이 시기의 모네의 수법은 원색을 화면 위에서 병치시켜 혼합하는 인상파 미학의 이론을 원숙하게 표현하였으며, 그의 화면은 더욱 밝고 경쾌해졌다(그림 3-48).

「파라솔을 받쳐든 여인」에서는 파랑(B), 초록(G), 노랑(Y), 빨강(R)의 색채가 사용되었으며 색상환에 있는 모든 색을 고루 사용하였다는 것을 알 수 있다. 주조색으로는 하늘색으로 사용된 파랑(B)과 연두, 파라솔에 사용된 노랑(Y)과 초록 계열(Y, GY, G)이 사용되었고, 강조색으로는 꽃으로 표현되고 있는 빨강(R)이 사용되었다.

명도에 있어서는 지평선 가까이에 있는 하늘은 밝은 명도의 하늘색을, 멀리 떨어져 있는 하늘은 다소 어두운 명도의 하늘색을 사용하여 원근감과 깊이감을 느낄 수 있도록 하였다. 또한, 파라솔의 바깥 부분은 밝은 명도를 사용하여 빛이 반사됨을 느낄수 있도록 하였으며, 안쪽 부분에 있어서 가장자리는 어두운 명도를 사용하여 그림자를 표현하였고 가운데 부분은 비교적 밝은 명도를 사용하여 빛이 투과되고 있는 것을 표현하였다. 이러한 세부적인 표현들은 모네가 빛에 대하여 얼마나 유심한 관찰을 하였는가를 알 수 있게 해준다.

여인이 입고 있는 하얀색 원피스에도 그림자가 드리워져 회색을 띠고 있는데 하늘빛과 땅의 풀색을 반사한 파랑과 노랑의 기미도 동시에 띠고 있다. 꽃이 있는 부분은 빨강(R)과 짙은 초록(G)이 보색대비를 이루고 있다. 하늘의 파랑과 풀의 노랑이 한난대비를 이루어 하늘이 더욱 시원하게 느껴진다. 여인의 머플러가 날리는 모양과 하늘을 표현한 붓의 터치가 바람을 연상하게 하여 시원함을 느끼게 하며, 하늘의 구름과 여인의 옷에서 보이는 흰색은 청량감을 더해준다.

전체적으로 고명도에서 중명도의 색채를 사용하여 밝고 화사한 느낌을 주고 있으며, 채도에 있어서는 파라솔과 풀꽃에서 고채도를 사용한 것을 제외하고는 거의 중채도의 색채가 사용되었다.

「파라솔을 받쳐든 여인」의 색채 팔레트를 분석하여 재구성해 보면, 고명도와 중·저채도의 한색이 이루어낸 감상적이고 우아한 분위기를 느낄 수 있다. 이를 통해 한색이 주조를 이루는 경우에도 부드럽고 온화한 이미지를 만들어 내는 것을 알 수 있다(그림 3-49).

그림 3-48 「파라솔을 받쳐든 여인」

그림 3-49 「파라솔을 받쳐든 여인」의 색채 팔레트

(3) 「피아노 앞의 소녀들」: 르누아르 작

1892년, 유채, 116×90cm, 파리 인상파미술관 소장

르누아르는 인상주의의 영향을 받은 화가 중에서 가장 명성을 널리 알린 화가이다. 그의 그림은 모네, 세잔과 친분을 가지면서 색채가 밝아졌고 명확한 선을 배제하고 색광과 음영의 불규칙한 반점으로 처리되는 인상파 기법을 익혔다. 초기의 작품에는 초상, 풍경, 카페, 호반의 풍경 등을 배경으로 한 인물군상이 많았으나, 후기에는 나체와 반나체가 주된 소재로 사용되었다. 그는 색채 화가로 특히 분홍을 다채롭게 사용하여 밝고 따뜻한 색감의 여인의 육체를 즐겨 그렸다.

「피아노 앞의 소녀들」에서는 귀여운 두 소녀가 피아노 앞에서 어울려 즐거운 한때를 보내고 있는 광경이다. 물론 이러한 그림은 많은 사람들에게 친근감을 주는 정경으로, 멜로디에 도취된 두 소녀의 마음은 하나가 되어 정다운 모습으로 나타나 있다. 이러한 정경을 그림으로 재현하기 위해 그는 빨강, 파랑, 노랑, 초록 등 원색을 기조로 한 색상, 명도의 대비와 조화로 인물이나 기물 하나하나에 섬세한 변화를 주었다.

르누아르는 1890년대에 두 소녀를 짝지어서 그린 경우가 많이 있었는데, 이러한 경우에 두 사람을 어느 한쪽으로 치우치지 않고 균형있게 다루려는 철저한 계획이 내재되어 있었다. 이 작품에서도 그러한 계획이 잘 나타나 있는데, 두 소녀에 의해서 나타난 실내의 화기애애한 분위기를 색과 색의 조화에 의해서 표현하려는 의도가 보인다. 특히 섬세한 파스텔조의 아름다운 색감으로 그려진 두 소녀는 같은 비중으로 구성되어 하나의 형태를 이루고 있는데 그 쾌활한 자세와 표정은 르누아르 특유의 표현이라고 할 수 있다. 또한, 화면 중심으로 드리워진 커튼의 선이 집중되는 위치에 얼굴과 옷의 장식물을 배치해서 시각적 초점을 마련한 것은 그 나름의 치밀한 계획의 결과로 보여진다(그림 3-50).

「피아노 앞의 소녀들」에는 노랑(Y), 주황(YR), 빨강(G), 연두(GY), 파랑(B)이 사용되어 색상환의 색상이 고루 사용되었다. 주조색은 주황(YR)이 사용되었으며, 강조색으로는 노랑(Y)과 파랑(B)이 사용되었다.

주조색으로 사용된 주황과 연두는 색상대비를 이루고 있으나 이는 노랑, 빨강, 파랑의 1차색으로부터 얻은 3차색이어서 색상의 대비가 비교적 완화되었다. 뒤편에 서 있는 소녀의 옷과 피아노의 색채는 주황이 사용되었고, 배경이 되는 벽과 커튼에는 연두가 사용되어 색상대비로 인한 활력을 느낄 수 있다. 그러나 커튼의 색은 연두에서 주황으로 미묘하게 스며들게 채색함으로써 두 색이 조화를 이루도록 하고 있다. 주황과 연두의 명도 차이는 거의 없으며 그림자에만 어두운 명도의 색채가 사용되었다.

앞에 앉아 있는 소녀의 원피스와 악보의 흰색은 색상대비로 인한 혼돈스러움을 정리해 주는 역할을 하고 있다. 꽃병에 사용된 짙은 파랑과 소녀의 리본에 사용된 남색은 대각선에 위치하여 균형을 이루고 있다. 이 그림은 전체적으로 중명도·중채도의 색채가 사용되어 부드럽고 온화한 분위기를 내고 있으며 르누아르의 독특한 빛의 표현방식으로 따스함과 색의 풍부함을 한층 깊게 표현해 주고 있다. 이러한 배색방법은 고전적이면서 풍요로운 이미지를 전달하는 데 적합하다(그림 3-51).

그림 3-50 「피아노 앞의 소녀들」

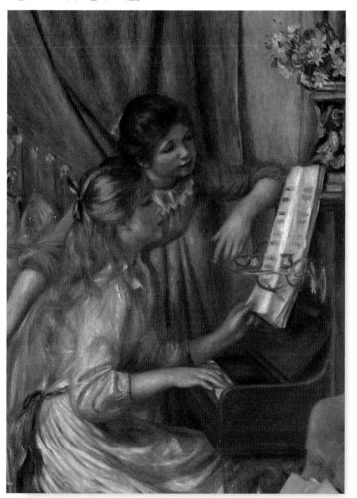

그림 3-51 「피아노 앞의 소녀들」의 색채 팔레트

(4) 「해바라기」: 고흐 작

1888년, 유채, 91×72cm, 뮌헨 바이에른국립회화수집소 소장

반 고흐는 인상주의와 신인상주의를 바탕으로 하여, 율동적인 선과 강렬한 색채의 표현주의를 발전시켰다. 그는 색채학을 기초로 하는 신인상주의의 정적인 표현을 주관적 경험을 중시하는 동적인 표현으로 변화시켰다. 그는 신인상주의의 점묘법을 받아들이면서도 운율과 색채효과를 높이기 위한 방법으로 재질감을 개발하였다. 고흐는 색채를 사용할 때 이러한 질감과 같은 표현효과를 고려하여 사용하였기 때문에 그의 대부분의 작품은 강렬한 느낌을 준다.

고흐는 아를르의 빈집에 이사하면서 집 정면을 노랗게 칠하였는데 이집에서 고갱과의 공동생활을 계획하고 '작은 황색의 집'이라고 칭하였다. 고갱이 집에 오기로 결정되자 그는 고갱과 같이 사용할 아틀리에의 장식을 12점의 해바리기 그림으로 꾸밀 것을 계획하였다. 이 지방에서는 기름을 얻기 위해 해바라기를 많이 재배하였으며, 고흐는 해바라기를 즐겨 그렸다. 결과적으로 해바라기는 고흐의 대명사가 되었고, 고흐 내면의 원형 그 자체가 되어 버렸다. 말하자면 해바라기의 형태나, 색채, 태양을 향하는 성질 등이 모두 고흐의 내면을 상징하는 것이다. 그는 여러 가지 푸른 색조의 배경에다 강렬하게 노랑의 변화를 대비시켰다. 고갱도 그의 그림을 보고 '이것이야말로 꽃 중의 꽃'이라 찬사를 아끼지 않았다고 한다. 해바라기는 곧 고흐 그 자체이며, 태양을 향한 그의 찬가이기도 하다(그림 3-52).

「해바라기」에는 노랑(Y), 황갈색(YR) 등의 유사색 계열의 색채가 사용되었다. 주조색은 노랑 계열의 난색이며, 부수적인 색으로 연두(GY)가 사용되었다. 이처럼 사용된 색상의 범위가 매우 제한되어 있기 때문에 해바라기에서는 전체적인 통일감을 쉽게 느낄 수 있다. 모네의 「루앙 대성당」과 동일한 범위의 색채가 사용되었지만 더 강렬한 느낌을 주는 것은 주조색의 사용에 있어 고명도 · 고채도의 색을 주로 사용하였기 때문이다. 또한, 색상의 변화가 거의 없음에도 불구하고 지루하지 않고 강렬한 느낌을 받게 되는 것은 노랑 자체가 가지고 있는 동적이고, 기운찬 느낌 때문이기도 하다. 해바라기에서 거친 느낌을 받게 되는 것은 색상 때문이라기보다는 그림의 질감과 해바라기의 형태 때문이다. 꽃병은 꽃의 배경과 거의 유사한 색상이지만 구별되는 것은 약간의 명도대비 효과이다. 이 그림에서의 명도대비는 비교적 강한 편이지만 채도가 낮아 부드럽다. 또한 색상이 거의 유사하기 때문에 약간의 명도차이에도 그 차이가 더욱 확연하게 느껴진다. 중명도의 황갈색 해바라기는 유사색으로 배색된 그림에서 강조의 역할을 하고 있으며 분산된 시선을 모으는 효과를 내고 있다.

채도는 해바라기꽃의 줄기, 중앙의 세 송이 꽃 그리고 바닥을 제외하고는 비교적 고채도의 색채가 사용되었다. 고채도의 색으로 배색을 하면 젊고, 활기차며 강렬한 느낌을 주게 된다.

보조색으로 사용된 연두는 중명도, 중채도의 색채이다. 이 경우의 면적대비에서는 연두가 노랑에 비해 매우 적은 비율이 사용되었다. 이러한 효과로 연두는 더욱 선명하게 보이게 되며 상대적으로 차갑게 느껴지게 된다. 초록은 그림 전체에서 유일하게 이질적인 색채이므로 다양성을 느끼게 하는 요인이 되고 있다(그림 3-53).

그림 3-52 「해바라기」

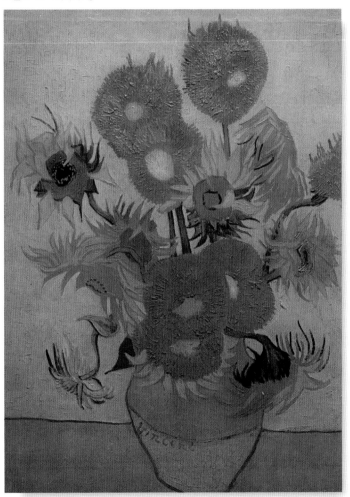

그림 3-53 「해바라기」의 색채 팔레트

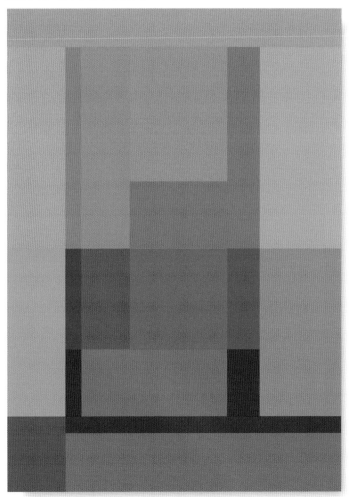

3) 입체파 회화

입체파 회화는 자연의 모습을 그대로 화폭에 옮기는 것에서 탈피하였으며, 19세기 말까지 지속되어오던 색채와 형태의 틀을 벗어나 새로운 미술의 시대를 열어 주었다. 입체파 화가들은 사물의 본질을 추구하려는 그들의 목표를 달성하기 위해 자연의 형태를 육면체, 원통, 원추형, 구 등의 기본형으로 표현하였다. 따라서 이들은 그 내용이 무엇인지를 나타내는 것은 중요하지 않았으며, 그들이 사용한 선과 면의 짜임새와 속도감, 거침과 부드러움으로 그들이 의도한 미적인 감흥을 전달하려 하였다. 초기의 입체파 회화는 인상주의 회화에 영향을 받아 색채를 강렬하게 사용함으로써, 색채의 힘을 화폭에 표현하였다. 그러나 사물의 앞뒤를 판단할 수 없을 정도로 구성이 복잡해짐에 따라 점차 색채와 형태가 단순하게 정리되었고, 원근감이 사라지게 되었으며, 사물을 입체적으로 보기 위해 시점이 여러개로 복수화되는 시도가 보였다.

이후 공간과 색채가 거의 해체되어 버리고 마지막으로 형태까지 해체되면서 배경과 대상과의 구별을 없애버렸으며 이를 위해 배경을 조각조각 분절시켜 놓는 시도도 있다. 그러나 이러한 분해는 대상물의 실체를 알 수 없게 하여 그들이 본래 의도하였던 사물의 본질을 추구할 수가 없었다. 따라서 이러한 문제를 해결하기 위하여 후기에는 여러 가지 기법이 나타나게 되었다. 입체파 회화의 후기에는 표현하고자 하는 대상물의 실체를 더욱 확실하게 보여주기 위해 재질감을 추가하였다. 재질감과 함께 사라졌던 색채가 다시 도입되었는데 나무의 갈색, 바다의 파랑, 술병의 초록 등 다양한 색채가 사용되게 되었다. 입체파 회화에 사용되었던 많은 기법들은 다양한 표현의 가능성을 열어주는 기반을 제공해 주었다.

(1) 「세 악사」 : 피카소 작

1921년, 유채, 201×223cm, 뉴욕 근대미술관 소장

「세 악사」의 구성을 보면 피에로는 클라리넷을 불고, 아를르갱(이탈리아 희극 중의 광대)은 만돌린을 손에 들고 있으며, 승려는 무릎에 악보를 들고 있고, 악사들 위에는 개가 한 마리 앉아 있다. 세 사람 중 가운데 사람, 즉 아를르갱이 가장 중심적인 인물이며 이러한 구도는 세잔이 큐비즘 화가들에게 전승해 준 이상적 화면구성이다. 선을 배제하고 색면만으로 화면을 구성하는 수법은 이 그림이 처음이었다. 이 해에 피카소는 두 장의 「세악사」를 그렸는데, 이 「세 악사」는 '종합적 입체파 회화'의 정점을 형성하는 작품이며, 동시에 입체파 회화가 지향하는 조형적 탐구의 완결성을 보여주는 기념비적 작품이라고 평가된다(그림 3-54).

배색에 있어서도 승려의 검정색과 피에로의 흰색 사이에 눈에 띄게 아름다운 빨간색과 노란색의 의상이 있다. 색면을 오려붙인 것과 같은 화면구성으로 형태를 분해하였기 때문에 세 사람이 정확하게 구별되지는 않는다.

「세 악사」에 사용된 색채는 빨강(R), 주황(YR), 노랑(Y), 파랑(B), 흰색과 검정 등 모든 기본색이 사용되었다. 주조색은 주황(YR)계열의 암갈색이 바탕으로 사용되었으며 채도와 명도가 매우 낮게 사용되었다. 세 악사의 의상에 빨강, 노랑, 파랑의 1차색이 사용되면서 강한 색상대비를 이루고 있으며 활기찬 느낌을 준다. 또한 배경과 악사의 의상에 명도차이를 둠으로써 배경과 형태를 구분짓고 있다. 이러한 명도대비는 악사들이 배경에 비해 두드러져 강조되는 효과가 있다.

피에로의 파란 옷은 순색에 가까워서 다른 색과 비교해 볼 때 주황과

더불어 보색효과가 강하게 나타난다. 또한, 흰색을 인접시켜 색상을 더욱 선명하고 두드러져 보이게 하였다. 흰색의 사용은 바탕과의 명도 차이를 더욱 크게 하여 명쾌한 느낌이 들도록 하며, 아를르갱에 사용된 빨강과 노

랑은 주위의 파랑과 검정 때문에 더욱 따뜻하게 느껴진다. 명도와 채도가 낮은 바탕에 순도 높은 색채는 작은 면적에 사용하여도 강렬한 에너지가 느껴진다(그림 3-55).

그림 3-54 「세 악사」의 색채

그림 3-55 「세 악사」의 색채 팔레트

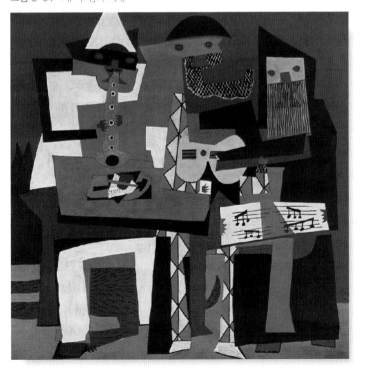

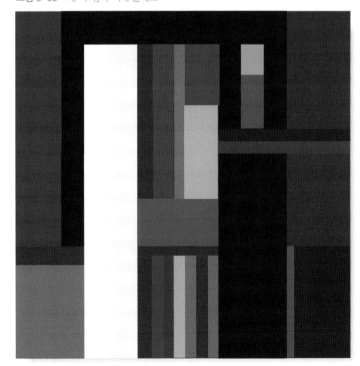

(2) 「레스타크의 집들」: 조지 브라크 작

1908년, 유채, 73×60cm, 베른 미술관 소장

후기 인상주의가 지닌 경향이 강렬하게 감정을 표현하는 것이었다면, 입체파는 세잔의 지적인 조형성에 기초를 두고 있다. 휘어진 나무와 상자 같은 집들로 구성된 이 그림과 아주 흡사한 것으로 피카소의 「저수지」가 있는데, 집의 형태가 매우 비슷하다. 이 때(1908년) 브라크는 레스타크에 있었고, 피카소는 라 류 데 보와에 있어, 각각 따로 풍경을 그렸는데도 불구하고, 이렇게 조형 형식이 유사한 그림이 나왔다는 것은 두 사람이 모두 세잔의 영향을 크게 받아 사물의 본질만을 나타내려고 했기 때문이다. 바로 한 해 전인 1907년에 '세잔 대회고전'이 열렸고, 이후 두 사람은 세잔에 대한 공동 탐구에 들어가게 되었다.

브라크는 레스타크에서 그린 다수의 풍경화 중에서 7점을 살롱 도오통에 출품하였는데 심사위원이었던 마티스는 「레스타크의 집들」을 평할 때 '작은 큐빅'이라는 용어를 사용하였고, 비평가 보오크셀은 이 용어를 사용하여 "브라크는 형을 경멸하여 모든 기하학적 도형, 즉 큐빅으로 환원하고 있다"고 하였다. 이것이 계기가 되어 '입체파'라는 이름이 이들을 지칭하게 되었으며, 이는 새로운 미학을 탄생시키는 계기가 되었다.

이 그림은 아직 자연의 대상인 나무와 집을 알아볼 수 있도록 표현하고 있지만, 대상을 대담하게 단순화하고 화면 공간 속에 실체의 구조감을 살리려는 의도에서 입체파 회화의 기하학적 형태를 추구하기 시작한 기념비적 작품이다(그림 3-56).

「레스타크의 집들」에서 사용된 색채는 주황(YR), 초록(G), 파랑(B) 기미를 띠는 회색으로 색상환에서 살펴보면 다소 간격이 큰 색을 선택하여 배색한 예이다. 주황 계열의 색채가 주조색으로 사용되었고 초록 계열의 색이 보조적으로 사용되었다. 주황 계열의 색채는 중명도의 색채로 넓은 면적에 사용된 반면, 초록은 저명도로 처리하여 적은 면적에 사용되었다. 따라서 어두운 면적과 밝은 면적 간의 시각적 무게에 있어 균형을 이루고 있다.

또한 전형적인 색상대비를 보여주고 있는데, 일반적으로 색상대비는 노랑, 빨강, 파랑의 1차색 사용에서 가장 크게 나타난다. 이 그림에서는 노랑과 빨강의 혼합색인 주황, 노랑과 파랑의 혼합색인 초록이 사용되었으며, 이 두 색은 2차색이므로 그 대비 정도는 1차색에 비해 약하다.

집들의 구별은 명암대비로 나타내고 있으며, 어두운 명도의 색을 빛과 관련짓지 않고 형태를 구별짓는 데에만 사용하고 있다. 집의 형태는 방향을 다각적으로 변화시켜 구별짓게 함으로써 입체감을 주고 있다.

색상 자체가 지니고 있는 명도차이를 명도대비에 적용하여 주황은 고명도의 색으로 더욱 밝게 처리하고, 초록은 주황과 비교하여 저명도의 색으로 더욱 어둡게 사용하고 있다. 그림의 왼쪽에 치우쳐서 배치된 파랑 기미의 회색은 대비의 정도를 약화시키고 사선적인 색면구성이 단조로운 평면에 변화를 주고 있다.

채도는 중채도의 색채가 주로 사용되었으나 초록의 그림자 부분과 나뭇가지의 그림자 부분에는 저채도가 사용되었다. 전체적으로 볼 때 주황이 가지는 특성으로 약간은 경쾌하고 즐거운 느낌을 주며, 초록 계열의 색채와 대비가 커서 활기찬 분위기를 준다. 이처럼 난색 계열과 한색 계열의 색채를 조화롭게 대립시키면 쾌적한 느낌을 얻을 수 있다(그림 3-57).

그림 3–56 「레스타크의 집들」

그림 3–57 「레스타크의 집들」의 색채 팔레트

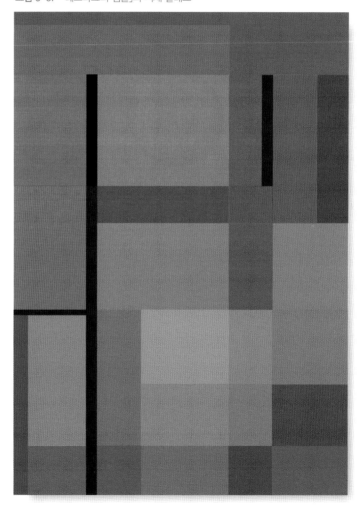

4) 현대 회화

20세기에는 그 이전의 어느 시대보다도 더 많은 그리고 더 신속한 변화가 이루어졌으며, 이같은 변화들이 회화에도 잘 나타나고 있다. 이 시기에는 그 이전의 미술가들이 회화의 주제로 사용해왔던 종교, 역사와 같은 주제들이 더 이상 작품의 일부가 될 필요는 없다고 생각하였다. 이것이 모더니즘의 시작이 되었으며 그들은 자기 나름의 기호와 방식대로 표현하기 시작하였다.

어떤 경우에는 특정한 부분만을 강조하여 표현하기도 하였으며, 일반인이 보통 생각하는 것과는 달리 자신에게만 특별히 의미있는 색을 사용하여 표현하기도 하고, 색의 과학적인 실험도 하였다. 또는 자신의 감각과 느낌에 따라 사물들을 뒤틀거나 분해시키기도 하였으며 색채로 공간을 가득 메우기도 하였다. 이 외에도, 그림의 내용을 인식하는 것이 불가능할 정도로 주제들을 추상적인 형상으로 표현하기도 하였으며, 심지어는 표현 자체를 생략해 버리기도 하였다.

이러한 방법들은 모두가 가능성에 대한 도전과 실험이었으며, 이 시대의 미술가들은 단순한 요소들을 기본으로 그들의 작품을 표현하였다. 현대의 미술가들은 그들의 목적을 달성하기 위해서 다른 미술가들과 함께 그룹으로 활동 하였으며, 이로써 다른 이들과는 구별되는 여러 가지 운동들을 탄생시켰다. 이러한 움직임은 동시에 일어나기도 하고 순차적으로 일어나기도 하며 매우 빠르게 변화하였다. 따라서 한 미술가가 여러 운동에 참여하는 것이 가능하였다.

현대 회화에는 추상표현주의, 색채추상, 팝아트, 옵아트, 키네틱 아트, 미래파, 초현실주의 등이 포함되고 있다.

(1) 「새」: 에른스트 작
1964년, 유채, 41×32.5cm, 파리 개인 소장

에른스트는 쾰른 근교 뷰릴이란 마을에 살았는데 그가 살던 집은 넓은 숲과 호수로 이루어진 공원에 면해 있었다. 에른스트는 어린 시절부터 신경과민 증세를 보여서 쉽게 흥분하고 불안한 감정에 빠지기를 잘했다. 숲에 사는 나이팅게일과 비둘기, 알 수 없는 짐승들의 울음소리, 이런 것들이 잠재의식의 세계에 여러 가지 불안한 요소로 쌓여 있었다. 에른스트의 작품 속에 나타나는 새의 이미지는 검정의 틀 속에 갇혀 있는 고독한 존재로서의 새의 모습을 보여준다. 또한 다각형의 견고한 윤곽선의 중복과 단순하게 표현된 새의 모습은 어쩌면 에른스트의 어린 시절을 표현하는 수호신의 의미를 지닌 것으로 보 여지기도 한다. 검정과 흰색의 틀로 처리된 배경과 그 가운데 그려진 새 모두가 분명치 않은 기하학적인 형태로 표현되어 있다(그림 3-58).

배경에 사용된 색채는 주황 계열의 노랑(Y)과 파랑(B)으로 보색대비를 이루는 배색이다. 부분적으로 빨강(R)이 사용되어 보색대비는 활기찬 인상을 심어주며, 원초적인 느낌을 준다. 보색대비를 사용하여도 색채의 사용에 있어 명도와 채도를 낮추면 온화한 분위기가 되지만 이 그림에서는 고명도, 고채도의 색채를 사용하여 강한 느낌이 난다. 또한 노랑과 파랑은 색채 자체가 명도 차이가 크므로 강하고 명쾌하게 느껴지게 되며, 두 가지 색채가 모두 순색에 가까운 고채도를 사용하여 활기차며 움직임이 크다.

그러나 노랑과 파랑 사이의 경계에는 흰색이 배치되어 있어 두 색상의 대비를 완화시키는 중화제 역할을 하고 있다(그림 3-59).

그림 3-58 「새」

그림 3-59 「새」의 색채 팔레트

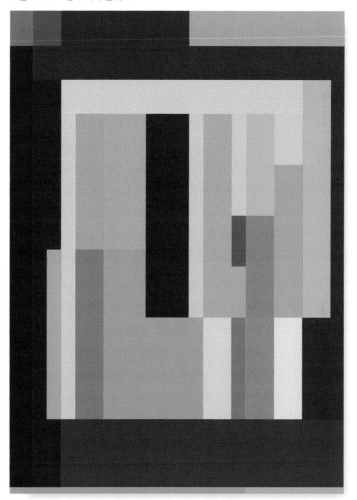

(2) 「남프랑스의 풍경」: 모딜리아니 작

1919년, 유채, 55×46cm, 파리 개인 소장

모딜리아니는 당대의 여러 화가들에게 감화를 받았지만 어떠한 활동에도 치우치지 않고 항상 개성적인 우수에 잠긴 단아한 그림을 그렸다. 그의 작품은 거리의 여인, 가난한 사람, 친구들과 같은 서민적인 초상화와, 살구색으로 그린 관능적인 나체화, 만년에 그린 귀부인상, 이렇게 세 가지로 분류해 볼 수 있다.

「남프랑스의 풍경」은 거의 인물화만을 그려온 모딜리아니에게는 매우 예외적인 작품이다. 그는 "풍경화, 그런 것은 없다."고 말하였으며 일생 동안 4장의 풍경화만을 남겼을 뿐이다. 어릴 때부터 허약하였던 그는 1917년 건강이 악화되었다. 파리에서 그는 마약과 과음의 연속된 생활을 하였으며 불규칙하고 무절제한 생활을 하였기 때문이다. 이로 인해 그는 니스로 요양을 가게 되었고, 1918년에는 다시 건강을 회복하고 파리로 돌아왔다. 이 작품은 1919년에 그려진 것으로 니스에서 시작한 작품을 파리에서 완성한 것인지, 파리에서 니스를 추억하면서 그린 것인지 정확히 알 수는 없다.

「남프랑스의 풍경」은 매우 간단한 풍경화이다. 바닷가로 통하는 좁은 길, 집 한 채, 한 그루의 나무로 구성된 이 작품은 마치 생략기법을 도입하여 그린 듯 보이는데, 안정감 있는 구도와 견고한 채색으로 인해 장대한 느낌을 준다. 구도는 세잔의 방식과 유사하지만, 밝고 메마르고 간소함은 세잔의 기존 작품과 전혀 다르다.

중앙에 홀로 서 있는 나무는 나뭇가지의 갈라지는 형상이 마치 팔을 벌리고 서 있는 모딜리아니의 여성상을 느끼게 하며, 모딜리아니가 표현하였던 여성의 독특한 아름다움과 정감을 느끼게 한다(그림 3–60).

「남프랑스의 풍경」에서는 파랑(B), 주황(YR), 노랑(Y), 초록(G)의 색상이 사용되었다. 집의 뒤편으로 바다가 보이는데 바다의 시작이 캔버스의 중앙을 가로지르고 있으므로, 바다와 하늘의 많은 부분이 가려져 있지만 보는 사람으로 하여금 절반으로 분할되어 있는 듯한 느낌을 준다. 윗부분에는 바다와 하늘색으로 파랑이 사용되었으며 집과 땅에는 주황이 사용되었다.

이처럼 보색대비를 이용하면 두 색상은 서로를 두드러지게 하고 선명하게 보이게 하여 명쾌한 느낌을 주지만, 이 작품에 사용된 주조색은 두 색의 채도를 모두 낮추어 대비를 작게 함으로써 대립되지 않고 은은한 조화를 이루도록 하였다. 또한, 두 색은 색상 자체가 가지고 있는 속성으로 한난대비를 이루고 있다. 바다에 접한 집은 채도가 낮은 주황이지만 더욱 따뜻하게 느껴지며, 집에 접하고 있는 바다는 청량감이 느껴지며 더욱 시원하다. 집의 왼쪽으로 보이는 담에는 파랑과 주황이 혼합된 초록 기미의 회색이 사용됨으로써 두 색상을 연결시켜 주고 화면 전체에 통일감을 부여하는 역할을 하고 있다.

초록은 신선한 느낌을 주는 색으로 이 그림에 활력을 불어넣고 있다. 초록은 주황을 만드는 노랑과 파랑을 혼합하여 만드는 색으로 주황, 파랑과 조화되는 요소를 지니고 있다. 집 앞에 서 있는 나무는 집과 동일한 색상으로 되었으나 명도 차이를 두어 형태를 구분할 수 있게 하였다. 색상의 차이가 크더라도 중채도, 중명도의 색상을 배색하게 되면 이 그림처럼 차분하고 은은한 이미지를 만들어 낼 수 있다(그림 3–61).

그림 3-60 「남프랑스의 풍경」

그림 3-61 「남프랑스의 풍경」의 색채 팔레트

(3) 「그녀 둘레에」 : 샤갈 작

1945년, 유채, 131.2×108.9 cm , 파리 국립근대미술관 소장

샤갈은 파란 돼지, 장밋빛 소, 하늘을 날고 있는 포옹한 남녀 등 오색찬
란한 비현실적 색채를 그의 작품에 표현함으로써 동화와 꿈과 환상의 세
계를 자유롭게 펼쳐 놓았다. 러시아어로 '샤갈'이란 '껑충껑충 큰 걸음
을 걷는다'는 의미를 가지고 있는데 정말로 그는 전진만을 한 사람이었
다. 즉흥적인 화제가 풍부한 사람이었으며, 일상 생활의 간단한 일에도 섬
세한 애착을 갖는 성격이었다. 이 그림에서 보는 바와 같은 아기자기한 내
용은 이러한 그의 성격과 특징을 잘 나타내 주고 있다.

짙은 파란색 밤 풍경의 중앙에, 달 모양으로 빛나는 또 하나의 밤이 스
테인드 글라스와 같이 끼워져 있다. 오른쪽 위에는 한 젊은이가 요정의 꼬
리와 같은 흰 베일을 끌며 승천하는 새색시를 안고 있다. 앞쪽에는 무표정
한 베라가 먼 곳을 바라보고 있고, 거꾸로 된 화가의 머리가 먼 곳을 함께
바라보고 있다. 중앙의 원은 아마도 해와 달의 상징인 듯하며, 이후의 많
은 작품에 음양의 의미를 가지고 나타나는 기호의 발단이 된다. 중심에 있
는 원형 속의 풍경은 현실 저쪽 세계에 존재하는 거리감을 나타내는 것으
로 보인다(그림 3-62).

이 작품에는 파랑(B)이 주조색으로 사용되었고, 보조적으로 빨강(R), 초
록(G), 주황(YR)이 사용되었다. 파랑은 배경의 명도와 채도를 낮추어 아주
먼 곳, 또는 꿈의 세계를 보여주는 듯한 효과를 내고 있으며, 빨강과 초록
은 명도와 채도를 높게 사용하여 앞으로 돌출된 듯한 느낌과 함께 강조점
이 되고 있다. 중앙의 원에 사용된 주황도 채도를 낮추고 명도를 높여줌으
로써 배경색 앞에 떠 있는 듯한 느낌을 준다.

바탕의 파랑과 오른쪽에 위치한 여인의 옷에 사용된 빨강은 색상대비
를 보이고 있는 동시에 한난대비의 효과를 보여준다. 바탕의 파랑은 더욱
차갑게 느껴지며, 이 때문에 여인 옷의 빨강은 더욱 따뜻하게 느껴진다.
이러한 효과를 통해 꿈과 현실, 이상과 실제 등의 상반된 개념들을 표현하
려 한 것으로 보인다.

중앙에 있는 원형은 해를 연상시키며, 주황을 사용해 그 효과를 더해주
고 있다. 배경인 파랑과 명도 차이도 커서 진출하려는 경향을 보이며 곧
떠오르는 것 같은 느낌을 주고 있다. 또한 원형 안에 있는 부분의 색채는
바깥 부분에 사용된 어두운 색채와는 달리 상대적으로 밝은 색채가 사용
되어 바깥 세상과는 또 다른 세상을 연상시키고 있다.

이 작품은 크게 네 부분으로 구분할 수 있는데 왼쪽의 아주 어두운 파
랑 계열의 부분과 중앙의 주황 부분, 오른쪽 상단에 있는 초록 계열의 부
분, 오른쪽 하단에 있는 빨강 부분이다. 이는 빨강과 초록, 주황과 파랑의
이중 보색대비를 이루어 화면 전체에 화려한 축제 같은 분위기를 자아내
고 모든 색상이 더욱 선명해 보이도록 하는 효과를 준다.

이 작품은 전체적으로 채도와 명도가 낮게 사용되었으나 명도와 채도
의 대비를 크게 함으로써 활기차고 운동감이 느껴지는 배색효과를 지니
고 있다(그림 3-63).

그림 3-62 「그녀 둘레에」

그림 3-63 「그녀 둘레에」의 색채 팔레트

5) 회화의 색채분석과 재구성

회화의 색채는 한정된 평면공간의 한계를 넘어서 치밀한 색채의 배치를 통해 조화롭고 균형잡힌 화면을 구성함으로써 다양한 의미전달과 표현을 할 수 있다. 이처럼 화가들이 표현한 색채에 대한 의미와 대비와 조화의 계획이 나타나 있는 다양한 작품들을 분석하고 대표적인 색채 팔레트를 찾아내어 재구성해 보는 것은 색채에 대한 감각을 발달시키는 좋은 연습이 된다. 특히, 화가의 작품을 있는 그대로 모사해 보는 과정은 세부적인 색채의 변화와 다양성을 이해해 볼 수 있는 기회가 된다. 여기서 제시하는 사례는 화가의 작품을 모사한 후, 대표적 색채 팔레트로 재구성한 것이다.

그림 3-64 「분홍 배경의 두 송이 칼라 릴리」의 모사와 색채 팔레트

(1) 「분홍 배경의 두 송이 칼라 릴리」: 조지아 오키프 작
1928. 유채. 101.6 x 76.2cm 필라델피아미술관 소장

조지아 오키프는 사물의 본질을 시각화하기 위해 꽃이나 사물의 일부만을 크게 확대하여 표현하는 단순하고 유기적인 작품을 제작함으로써 20세기 초부터 주목을 받아온 여성 화가이다. 그림 3-64는 원작을 모사한 것으로 두 송이 칼라 릴리는 엷은 파스텔 톤으로 부드럽고 섬세하게 표현되어 여성성이 강조되어 있다. 흰 꽃 중심에 있는 강렬한 노랑의 꽃술, 그림자 처리를 위해 사용한 엷은 톤의 초록, 그리고 작은 면적이지만 배경에 사용한 분홍의 섬세하고 균형 있는 배치가 매력적인 화면을 구성하고 있다.

(2) 「누쉬 엘뤼아르의 초상화」: 파블로 피카소 작

1937. 유채. 92 × 65.2cm 파리 피카소미술관 소장

대표적 입체파 화가인 피카소는 1930년대에 여성을 주제로 한 많은 그림을 그렸다. 대부분은 강렬하고 격정적인 모습으로 입체적 분석을 하였으나, 이 초상화의 여인은 비교적 여성스러움을 살려 차분하고 우아한 모습을 드러내고 있다. 이 그림의 주인공은 서커스단 곡예사 출신으로 피카소의 친구이자 시인인 폴 엘뤼아르의 부인이다.

그림 3-65는 원작을 모사한 것으로, 얼굴 부분과 머리를 표현한 채도

높은 노랑은 면적은 작지만 강하게 시선을 끌고 있으며, 가슴 부분으로 노랑이 이어져 화면에 균형을 이루고 있다. 노랑에 대응한 파랑과 초록은 여성의 의상과 머리 부분에 표현되었으며, 채도를 낮추어 노랑의 배경 역할을 하고 있다. 검정 옷은 머리에 쓴 검은 서커스 모자와 더불어 화면에 무게감을 주어 안정감 있는 구성을 이루고 있다. 이 그림에서 사용된 대표적인 색채 팔레트를 이용해 재구성하는 방법 이외에도 무채색만을 사용하여 재구성해 보면 명암의 균형 있는 배분을 살펴볼 수 있다.

그림3-65 「누쉬 엘뤼아르의 초상화」의 모사와 색채 팔레트

(3) 「꿈」: 파블로 피카소 작

1932, 유채, 130 x 97cm 파리 개인 소장

'꿈'이라는 제목의 이 그림은 피카소의 네 번째 나이 어린 연인이었던 마리 테레즈를 그린 것이다. 금발머리의 젊고 아름다운 이 여인은 평온한 자세로 꿈을 꾸고 있는 듯하다. 피카소가 그린 여인들 중 가장 부드럽고 아름답게 표현되었으며, 사용된 색채 또한 흰색에 가까운 여인의 상체를 중심으로 빨강, 노랑, 파랑, 초록의 사원색이 조화롭게 어우러져 화려하면서도 안정된 균형미를 지니고 있다.

그림 3-66은 원작을 모사한 것으로 중심에 흰색에 가까운 밝은 명도의 색채를 구성하고, 가장자리에 빨강, 노랑, 파랑, 초록 등 강렬한 원색을 배치하였다. 이러한 구성은 피카소의 독특한 색면구성으로 관찰자의 시선이 중심에서 외곽으로, 다시 중심으로 이동하면서 시선을 사로잡는 효과를 주고 있다.

자칫 단순해지기 쉬운 화면에 초록 배경의 줄무늬와 주황 벽지의 패턴이 변화를 주어 신선한 느낌을 준다.

그림 3-66 피카소의 「꿈」의 모사와 색채 팔레트

참고문헌

김용훈(편저), 『색채상품 개발론』, 도서출판 청우, 1987.

김학성(편저), 『디자인을 위한 색채』, 도서출판 조형사, 1988.

다카하시 마사토(저), 김수석(역), 『시각디자인의 원리』, 교문사, 1988.

데이비스 A. 라우어(저), 이대일(역), 『조형의 원리』, 미진사, 1985.

박상호(편저), 『색채계획- 건축』 인테리어의 색채이론과 실제-』, 효성, 1993.

박숙희(편저), 『기초색채학과 디자인』, 태학원, 1985.

박은주(편저), 『색채조형의 기초』, 미진사, 1989.

『GRAND COLLECTION OF WORLD ART

〈From 19th Century Art To Modern Art〉(1,2)』,

세계미술대전집, (주)동아출판사, 1982.

『GRAND COLLECTION OF WORLD ART

〈From Ancient Art To Medieval〉』,

세계미술대전집, (주)동아출판사, 1982.

요하네스 이텐(저), 金守錫(역), 『색채의 예술』, 지구문화사, 1983.

요하네스 이텐(저), 安政彦(역), 『디자인과 형태』, 미진사, 1981.

유관보(편저), 『색채이론과 실제』, 청우, 1985.

윤일주(저), 『색채학 입문』, 민음사, 1978.

임영주, 『빛깔있는 책들-단청』, 대원사, 1991.

조셉 알버스(저), 서재달(역), 『실험에 의한 색채구성』, 일지사, 1980.

조지 딕키(저), 오병남, 황유경(공역), 『미학입문』, 서광사, 1982.

존 골딩(저), 황지우(역), 『큐비즘』, 열화당, 1988.

최영훈(편저), 『색채학 개론』, 미진사, 1985.

『한국전통 보자기-한국자수박물관소장품특별전-』, 국립민속박물관, 1983.

『한국전통표준색명 및 색상』, 국립현대미술관, 1991.

Arnheim, Rudolf(저), 김춘일(역), 『미술과 시지각』, 홍성사, 1982.

E.H. 곰브리치(저), 백승길/이종숭(역). 『서양미술사』, 예경, 1997.

Faber Birren(저), 박홍/권영삼/이성민(역). 『빛·색채·환경』, 1989.

Kandinsky(저), 안정언(역). 『칸딘스키-점, 선, 면』, 서울 : 미진사, 1982.

『The Color Coordination for Designers』, KBS 한국색채연구소, 1990.

Lenclos, Jean Philippe(저), 김기환 역, 『랑클로의 색채 디자인』,

도서출판 국제, 1991.

Nakamura Yosiro(저), ,도서출판 국제 ,편집부(역), 『건축조형의 기초』,

도서출판 국제, 1990.

William Charles Libby(저). 이양자(역), 『색채와 구성적 감각』, 미진사, 1984.

Albers, Josef, 『Interaction of Color』,

New Haven : Yale University Press, 1975.

Archer, L. Bruce, 『Design Awareness』,

New Haven : Yale University Press, 1975.

Birren, Faber, 『Color and Human Response』,

New York : Van Nostrand Reinhold, 1978.

Birren, Faber, 『Color in Your World』,

New York : Macmillan Publishing Co., INC., 1978.

Birren, Faber, 『Creative Color』, New York : Van Nostrand Reinhold, 1961.

Birren, Faber, Itten, 『The Elements of Color』,

New York : Van Nostrand Reinhold, 1970.

Birren, Faber, 『Principles of Color』,

New York : Van Nostrand Reinhold, 1969.

Bloomer, Carolyn M, 『Principles of Visual Perception』,

New York : Van Nostrand Reinhold, 1976.

Chijiwa, Hideaki, 『Color Harmony』,

Rockport, Massachusetts : Rockport Publishers, 1987.

Dabid Pye, 『The Nature & Aesthetics of Design』, 1978.

De Grandis, Luigina, 『Theory and Use of Color』,

New York : Harry N. Abrams, INC., 1986.

De Sausmarez, Maurice, 『Basic Design : The Dynamics of Visual Form』,

London : The Herbert Press Limited, 1980.

George A. Agoston, 『Color Theory and Its Application in Art and Design』,

1979.

Gerstner, Karl, 『The Form of Color』, London : The Mit Press, 1986.

Guy Sircello, 『A New Theory of Beauty』, 1975.

Hope, Augustine and Walch, Margaret, 『The Color Compendium』,

New York : Van Nostrand Reinhold, 1990.

Itten, Johannes, 『The Art of Color』,

New York : Van Nostrand Reinhold, 1973.

Kobayashi, Shigenobu, 『Color Image Scale』,

New York : Kodansha America, INC., 1990.

Larkin, Eugene, 『Design : The Search For Unity』, Dubuque,

Iowa : WM. C. Brown Publishers, 1985.

Lauer, David A. 『Design Basics』, New York: Holt,

Renehart and Winston, 1985.

Lenclos, Jean Philippe and Lenclos, Dominique.

『Les Couleurs de la France』, Parts : Edituis du Moniteur, 1978.

Marjorie, Elliott & Bevlin, 『Design Through Discovery』, 1980.

Mary C. Miller, 『Color for Interior Architecture』, 1997.

『NCS Color System』, Scandinavian Colour Institute AB. 1996.

Peter Pearce & Susan Pearce, 『Experiments in Form

—A Foundation Course in Three—Dimensional Design』, 1980.

Stoops, Jack and Samuelson, Jerry, 『Design Dialog』,

Worcester, Massachusetts : Davis Publications, INC., 1990.

『The Munsell Book of Color』, Munsell Color Services, 2005.

Wong, Wucius., 『Principles of Two—Dimensional Form』,

New York : Van Nostrand Reinhold, 1988.

Wong Wucius, 『Principles of Color Design』,

New york : Van Nostrand Reinhold, 1987.

『韓國の色とかたち—Color and Shapes A Korean Tradition—』,

한국문화예술진흥원, 한국박물관협회,

日韓文化交流モデル事業實行委員會,

財團法人工藝學會,麻布美術工藝館, 1992.

『デザイナ-のための色彩計劃ハンドブック』, 川添泰廣.千千岩英彰編著,

視覺デザイン研究所,昭和56年.

『カラ-ウオチング色彩のすべて』, 相賀徹夫,小學館, 昭和57年.

Deryck Healey, 『LIVING WITH COLOR』, Rand Monally &

Company,1982.

『カラ-イメ-ジ辭典』, 日本カラ-デザイン研究所, 講談社, 昭和59年

『한국의 미⑧ 민화』, 책임감수: 김철순, 중앙일보, 1988.

『朝民畵』, 伊丹潤, 講談社, 昭和50年.